U0103184

魏子雲著

中國戲劇史

臺灣學生書局印行

再版序

我的這本《中國戲劇史》再版了。

說來，此書乃當年教育部毛部長高文先生之戲劇教育計畫案的一環，我是參予此一計畫案成員之一，也是執筆人之一。那時，我在國立藝專執教，正有心寫這麼一本戲劇史。所以在篇幅上，遷就了課程的安排。

中國戲劇之有史說，還是近幾十年來的事，其中還有日本學人介入。然而，凡是衍說劇藝史者，十九悉從隋唐兩代說起，連兩漢之百戲，也衹不過引述幾句而已。不才出身塾屋，時雖非習舉子業之世，然經史是所學大宗，未嘗畛離。是以知之方相、巫覡與大儺，繼而俳優與滑稽，遂知乎斯乃古時之戲劇雛形也。

我這本《中國戲劇史》之著墨點，一下筆即說「上古時代的戲劇」，於是再說「姬周」，再筆「兩漢」而「魏晉南北朝」，然後方是隋、唐、兩宋、而元、明、清。這樣舖陳，方得算是中國戲劇史。誠然，古代之敬神驅魔，形出之鄉人大儺，維與今之舞臺劇藝，大有分別，總是戲劇之形態也哉。

可能，今後之述乎戲劇史者，勢必得從古之方相、巫覡敘起，今者，邊遂之少數民族保留之儺舞，劇家悉以「儺戲」形態研究之矣！

本書之再版，改動了第玖章第三節：「清代地方戲劇崛起的新紀元」中的論及「皮黃」戲之

說詞略加修。刪去引述前人對西皮二黃之來源，說說是漢調乃西皮、徽腔則二黃之大錯，實則，「皮黃」一辭，乃來自胡琴之音調。徽漢兩大劇種之音樂，各有西皮二黃聲腔者也。豈其然夫？豈其不夫？

最後，謹以此書之再版，敬祭於老友凌嵩郎在天之靈！

西皮二黃鑒源

魏子雲

此文發表於一九五六年十二月廿七日至廿八日聯合報藝文天地劇刊

凌　序

本校戲劇科鄭主任送來魏子雲教授新作∧中國戲劇史∨校樣，希望我能在書上敍言幾句。這分雅意，我是深切瞭解的。因爲魏教授膺聘本校戲劇科任教，悠悠已近十載。魏教援是國內名作家，早已著作等身，（已出版著作有五十餘種，對於∧金瓶梅∨一書的研究，享有國際盛名，）一直是我敬仰的前輩。再說，我也不是文學與戲劇的研究者，囑我爲他這部∧中國戲劇史∨寫敍，委實覺得有幾分爲難。但又盛情不好推却，這些年來，且又是會議席上時相聚會，共同爲爭取藝術教育權益的同道。

當我拏起魏教授的這一厚疊書稿，先讀了他寫在書前的「弁言」，又循序看目錄溜覽一過，竟發現魏教授的這部戲劇史，大不似我過去曾經涉獵過的一些有關戲劇的史書，正如他在「弁言」中說的「寫史難。難在會步上抄襲的通病。這問題決定在寫史的人身上，要看他有無文學的素養，有無獨關的史觀。」於是，我相信魏教授這部戲劇史，定有他的「獨關史觀」，再看他後面，又說：「民國以還，講述戲劇的史書，業已林林總總，惜乎所述史觀，多把姬周以前的上古部分從略，偶有所及，也只是略舉幾位俳優的故事而已。是以講述戲劇史者，多從兩漢說起。」魏教授的這部∧中國戲劇史∨，則是打從人類未有語言之前的指天畫地那種原始的戲劇行爲時代說起的。把古代的敬神驅鬼以及「方相」、「巫覡」時代的原始社會，相襲相合而形成的「大儺」舞，來覼始戲劇的史乘輪輾。除了先秦時代的俳優謔笑，又進而把∧詩三百篇∨的禮樂舞式，都史觀到我們中國的戲劇形態上來。像這些都是以往的戲劇史不曾史觀到的。以後，直到清朝

，無不有其獨闢的史觀。

從章節上看，自上古以至於滿清，共十章卅二節，分上下編，每一節的字數都在三千五百字左右，這是便於教學的方便，方始費心如此剪裁出的。這些地方，更能見及作者的慧心與學養。

最後的餘論，還特別列了兩節，說到傀儡戲與福建戲，兼且說到了當前在台灣民間流行的歌仔戲的源起，與南管、北管的劇藝源泉之來自唐大曲與宋南戲，真可以說是上下古今都兼顧到了。

若是仔細翻閱各章節的述論筆墨，魏教授是文言與語體兼用，引用的書目，多達百種以上。足可想知魏教授平素用功之勤。這一點，是我特別要推崇的。值得學子們去學習的。

這部分相當適用於有關戲劇門類的課程作參考，如戲劇、舞蹈、音樂，似乎都有用處。書中述論了不少這方面的材料。譬如∧樂府詩∨的例說，則也是音樂與舞蹈的材料。

叨在與魏教授共事多年，雅意難辭，用敢在此說幾句閒言語，未爽情誼耳。

民國八十年十一月廿日於國立藝術專科學校

弁言

寫史難，難在會步上抄襲的通病。這問題取決於寫史的人身上，要看他有無文學的素養，有無獨闢的史觀。

唐代，文學家兼寫小說，講究史才、詩筆、議論，三者不可缺一，缺其一即難成爲一篇好小說。所謂「史才」，就是在故事上，要有史家的史觀，所謂「詩筆」，就是在辭章上，要有詩意泱然的文句，所謂「議論」，就是在內涵上，要有豐贍的論點。竊以爲述史的人，更應具備這唐代文學家要求說部講求的文筆三要。然而，講述戲劇史的人，還得兼有獨到的藝術觀吧！

民國以還，講述戲劇的史書，業已林林總總，惜乎所述史觀，多把姬周以前的上古部分從略，偶有所及，也只是略舉幾位俳優的故事而已。是以講述戲劇史者，多從兩漢說起。「葛天氏」之樂的「千人唱、萬人和。」以及堯舜時代的「八音克諧」、「百獸率舞」，又有「雲門」、「大咸」等樂曲而「簫韶九成」，固可認爲〈尚書〉有僞，〈呂氏〉多誇，然仲尼贊美「韶」之盡美盡善，馬遷之記古樂豐贍的情景，山川都爲之震動。這又怎能不是古代的戲劇形態？所以，我的戲劇史觀，不同於一般。非是囊錐出鋒，斯求其實也。

竊以戲劇的誕生，在人類未有語言可以溝通情意之前，那指天畫地的戲劇行爲就產生了。迨及「巫覡」的出現，他們與「方相」相襲相合的「大儺」舞，於焉形成，戲劇的形態，不是粗具規模了嗎！到了姬周的俳優，職司了優笑的諷諫，戲劇的形態，又從歌舞分解出來，步入了現實人生。於是，人文主義的時代產生了祭神驅鬼有了「方相」這個人物，人類的文化已經開始。

了。仲尼先生說：「未能事人，焉能事鬼？」更以不言「怪力亂神」來作爲他平民教育的原則。

於是，戲劇形態之步入大衆的實生活，有了它社會的基礎。

這一點，則是過去從事戲劇講述的先賢們，不曾注意到的一個問題。說來，這也祇囿於我個人的史觀而已。

中國的戲劇自來都是以歌、舞二事爲兩大藝術主幹。歌與舞都離不開音樂，可以說，音樂是中國戲劇的脈膊，是中國戲劇的靈魂。不是先賢與奪乃禮樂之邦嗎？有一天，孔子到武城，正是他的學生言偃（子游）任武城宰。孔子一到了武城，就聽到弦歌的聲音，遂笑着說：「殺雞焉用牛刀？」子游一聽老師這麼說話，逐馬上辯駁，說：「過去，偃聽到老師說過這麼一句話：『在上位的人，學習禮樂（治國之道），就會施惠於民，老百姓學習禮樂，便於接受政令。』於是孔子馬上告訴跟他的同學們，說：「言偃的話是對的，我剛纔說的是笑話。」這段紀錄，就說明了姬周時代的禮樂教育，就是奏樂歌詩。我之所以把〈三百篇〉與〈樂府詩〉列入了戲劇史，認爲樂府詩等韵文，就是中國戲劇之以歌舞爲藝術兩大主幹的原始形態。這想法，就是從這些地方理解來的。特在此補說一句。

正由於李唐的不少帝王愛好戲劇，不惟承襲了隋楊的選優人送入太常，兼且把音樂明確的分成雅俗，把漢朝傳薪下來的百戲雜技與俳優，都設置了「教坊」立了官職，去專職管理。且設「梨園」，唐明皇親自去指教梨園子弟。這樣的一種大力提倡，逐爲兩宋奠立了紮實的基礎，留下了完整的規模。於是，兩宋的戲劇收成，比以前任何一朝都要豐盛。譬如戲台、舞樓的建立，瓦子（舍）勾欄以及看棚的出現，形成了先期的劇場雛型，又爲金元院本以及雜劇、傳奇，完成了人物、情節、有頭有尾的大部頭故事劇。元代雜劇、傳奇的鼎盛春秋，全是兩宋留下的果園。所

以我把兩宋訂了一個題目：「兩宋戲劇的耕耘與收成」分作四個子題來說兩宋戲劇的收成。可是，元雜劇的彪炳勳業，則又不是兩宋的戲劇園林，可以與之比勝的。元代戲劇出乎林表的人物太多了。

到了元代，戲劇的作家，方始寫上了姓名。

明代的戲劇更是一番新的氣象。正由於明代的歷朝皇帝都不愛戲，到了正德以後，如嘉靖、萬曆，連朝政也不管，天下承平，經濟繁榮，雖然貧富不均，但士大夫以及富豪們的生活，則是奢靡的。各地方的戲劇可眞的如野花盛開，再加上私家庭園中的盆栽圃植（私家戲班），比起宋元來，更是一番猗歟！各種新聲腔的興起，前各朝無可與之倫比。劇壇的熱鬧景，見諸小說、筆記者，誠有充棟汗牛之勢。劇評家比宋元更多，也更加著實起來。

到了滿清，又是近兩百年的郅治，滿清執政者，爲了要吸收漢文化，首在戲劇上着眼。設「南府」，置「昇平署」，又變成了民間的「花部」、「雅部」戲班的大戲承應。清宮的大戲演出，月月不斷。有成就的伶人，都變成了穿著頂戴的「供奉」。上行下效，地方戲遂又崛起了新的紀元。爲中國的戲劇史，又添了璀燦新頁。如主導的皮黃戲，雖又步入近黃昏的夕陽時期，我總覺得它還有新氣象，將在未來定有出乎林表的特出。望翹首以待可也。

本書原爲高級戲劇學校而寫，是以在史料的剪裁上，有遷就高職課程之處。書成後，頗感引錄之文辭深奧，在行文上，也理則太重，長於大專，短於高職。是以我主動收回。高職部分，則另行剪裁。自信本書頗有一己史觀之異於前賢者，蓋乃自出機杼而織，自執六轡而御，且時時戒己勿落昔人窠臼也。譬如周貽白先生認爲隋煬一代，對於戲劇的形成，是一個轉捩點。（見周著〈中國戲劇史講座〉第一講，我則認爲不然。我認爲李唐這一代，由盛到衰──一直到了五代，這

一段具有二百多年歷史的戲劇史乘，方是中國戲劇之形成的轉捩點。它不但承先，而且啟後。如

「撥頭」與「參軍」的優笑轉形，以及俳優的新豹，都是為我國戲劇奠立的里程碑石。

如傀儡戲與我國戲劇的關係，可以說是密不可分。所以我另列一節論述，把它的源頭置於姬

周時代的「象人」（木偶）上面。還有福建這地方，至今還保有不少種宋元時代的戲劇形態，不

要說宋之南戲，連唐之大曲，都能在閩劇中品到滋味，聽到遺響。今也特地列為一節述之，以示

重視而已。至於我一向另眼看待的川劇，今也無能在此著墨矣！

當然，此一問題，在我國各地，亦在所多有，憾非本書所能概括的了。

民國七十九年八月初稿於台北。八十年五月再正。

中國戲劇史 目錄

壹 上古時代的戲劇

一 上古時代的戲劇形態

在人類尚無文字的矇昧時期，過的是上與天爭下與禽獸相爭的日子。為了躲避天上來的風雨雷電以及地上來的禽獸這兩大傷害，便以洞穴為屋，以大石為門。雖然比巢居在大樹上，多些安全，卻又往往推不開堵住洞穴門的大石頭，竟一個個悶死餓死在洞穴裡頭。

凡是人們在平常日子遭遇到的一切災害，像風災、水災、嚴冬時的冰雪寒凍，猛禽猛獸吃了他們，生病死了他們；到了農耕稼穡的時代，又有水災旱災以及昆蟲們毀了他們的莊稼等等。那時的人類便認為是得罪了天上的神，於是，他們敬神，他們請神來替他們趕鬼驅魔。就這樣，戲劇的形式便產生了。

他們群聚起來，向天上的神又叫又跳的膜拜。他們裝扮作神的模樣，來替他們作一些趕鬼驅魔的事情。他們也鍛鍊武功，學習如何抵抗猛獸侵襲時的角力對敵，如何使用弓箭去獵殺禽獸，除了去抗拒猛禽猛獸的侵襲，還可以剝下皮毛當衣穿，剔下肉來當飯吃。這些武術，也成了他們原始人類社會的生活樣像。他們的這些生活樣像，便是戲劇發展中的原始形態。

從歷史的文獻上，我們還能見到一些有關上古時代的這種戲劇原始形態的紀錄，特一一錄說在後面：

1. 葛天氏之樂

〈呂氏春秋〉呂紀‧古樂：

昔葛天氏之樂，三人摻牛尾，投足以歌八闋：一曰載民，二曰玄鳥，三曰遂草木，四曰奮五穀，五曰敬天常，六曰達帝功，七曰依地德，八曰總萬物之極。❶

注云：「葛天氏，古帝名。」古到何時？沒有時間可循，也無書可考。總之，很古老了。

雖說，「呂紀」的此一紀錄，未必可靠。所說的八闋音樂，可證葛天氏的時代，已經是一個生活相當成熟的社會，堪信程度，也值得懷疑。但所記「三人摻牛尾，投足以歌」的歌舞形態，想來應是真實的。可以推想到「葛天氏」還是一個人與獸爭的時代，「三人摻牛尾」，豈不是在練習人與獸鬥的戲劇形態嗎！

2. 陶唐氏之舞

〈史記〉司馬相如傳：

秦陶唐氏之舞，聽葛天氏之歌。千人唱，萬人和，山陵為之震動，川谷為之蕩波。

「陶唐」即帝堯。五帝時代了。這時的舞，採用的還是葛天氏之樂。究竟是怎樣的舞？司馬遷雖未說明，但從「千人唱，萬人和」的形態來推想，已不是「三人摻牛尾，投足以歌」的形態，竟擴大到千人唱萬人和的一種如此廣大的場面，當然會「山陵為之震動，川谷為之蕩波。」

司馬遷距離唐堯的時代，已經相當遠了。他的此一記述，自然是傳聞來的，由於堯、舜有〈尚書〉的堯典、舜典等文字紀錄，可信的程度，總比「葛天氏」大些。那麼，由「葛天氏」到「陶唐氏」，「三人摻牛尾」的舞，已發展到「千人唱萬人和」的場面。這一點，衡情度理，都應該相信。可以說，「葛天氏之樂」到了「陶唐氏之舞」，形成的戲劇形態，是更具規模了。

3. 百獸率舞

帝曰：

夔，命汝典樂，教胄子。直而溫，寬而栗，剛而無虐，簡而無傲。詩言志，歌永言；聲依永，律和聲。八音克諧，無相奪倫，神人以和。夔曰：於予擊石、拊石，百獸率舞。❷

〈尚書〉「舜典、虞書」：

文意是說，虞舜受禪掌理天下。要他的臣虁掌管音樂，用音樂的和諧之理，教育他的子侄們。「要正直而溫和，寬厚而嚴厲，剛強卻不苛刻，簡明卻不傲慢。」詩的文字是表達心意的，歌唱是詮釋文意的。歌聲的感情，是從五聲旋律出來的，旋律是依據文意諧和出來的。演奏音樂的八類樂器，要和諧得互不相犯，神人合一。」於是虁聽了帝王的指示，就答說：「噢！我一定做到每一樂曲演奏完畢，可以和諧到使百獸相率在音樂中起舞。」

雖然，從〈尚書〉的經文看來，「百獸率舞」只是一句比況的說詞，既不是眞的能使百獸相率在音樂的和諧聲中起舞，也未必是用人來扮演百獸在音樂中起舞。但這句比況的話，却也堪以證明在虞舜時代，已有了舞蹈。

在虞舜時代，既已有了「八音克諧」的音樂，有了「百獸率舞」的比喻，我們自應予以承認在虞舜時代，即已有了歌舞併重的戲劇形態了。

4. 九成與大護

〈尚書〉「益稷」：

簫韶九成，鳳凰來儀。

疏云：「成，猶終也。每曲一終，必變更奏。」蔡傳：「九成者，樂之九成也。功以九敍，

故樂以九成，猶九禮所謂九變也。」又〈列子〉黃帝：「簫韶九成。」〈淮南子〉齊俗訓：「其樂，夏篇九成。」都記有禹夏有「九成」的樂曲，用來歌頌大禹治水的功績。〈呂氏春秋〉古樂，這樣記述的：「命皇陶作爲夏籥九成，以昭其功。」在大穆之野，舉行「九韶」歌舞。④

「韶」樂，在春秋時還存在，孔子就聽到過。所以孔子曾贊美過「韶」樂，說：「韶，盡美矣！又盡善也」（論語八佾）。當可相信禹夏時代的「九韶」歌舞，在表演時，連鳥兒都飛來棲止樹上聽（「鳳凰來儀」）。這「九韶」的樂譜，到春秋時代，還演奏它。可惜的是，沒有司馬遷記述「陶唐之舞」那樣的「千人唱萬人和」的動蕩山川。想來，場面也不會小。

〈呂氏春秋〉呂紀古樂：

湯乃命伊尹作大護，歌晨露，修九招、六列，以見其善。

「護」字，也寫作「護」或「濩」，其實，都是同一樂曲。到了周代，這一樂曲及舞蹈，還在使用。〈周禮〉春官、大司樂，還有紀錄。說：「以樂舞敎國子。舞雲門、大卷、大咸、大磬、還大夏、大濩、大武。」鄭玄注：「大濩，湯樂也。」湯以寬治民而除其邪。言其德能使天下人得其也。」賈公彥疏：「救護使天下得其所也。」意指「大護」的「護」字，就是要救護天下人得其安樂之所。元結寫有補樂歌，詠「大護」的這一首詩句是：「萬姓苦兮怨且哭，不有聖人兮誰護育？聖人生兮天下和，萬姓熙兮舞且歌。」元次山的這首補樂詩，已經把「大護」這一樂曲的內涵，說得很清楚了。

不過，周禮記的「雲門」、「大卷」，都是黃帝時的舞曲，「大咸」也是黃帝時的舞曲，本名「咸池」，帝堯時把它修改過了，易名「大咸」，遂成堯時的樂曲，「大磬」是舜時的舞曲，「大夏」是禹時的舞曲，「大護」是商時的舞曲，加上武王時的「大武」，合而爲六，共爲六代，

所以周禮又說：「以六律、六同、五聲、八音、六舞大合樂，以致鬼神，示以和邦國，以諧萬民，以安賓客，以說遠人，以作動物。……」也可以說，在姬周時代，還保留了黃帝以來的各代舞曲。可是孔子只贊美到夏禹時代的「韶」，沒有贊美到「雲門」與「減池」。總之，夏以後的舞曲，在春秋時還能聽到，應是可信的。

至於舞列及舞姿，周禮却沒有記述。這裡也只好從闕。

附　註

❶ 「三人摻牛尾，投足以歌八闋。」這個牛，不可能是真牛，應是由人來扮演的。要是真牛，就不能隨和音樂的旋律節拍又歌又舞。所以，我們可以據理推想「三人摻牛尾，投足以歌，」是一種人類扮演的戲劇形態。

❷ 關於「百獸率舞」一辭，張庚、郭漢城著〈中國戲劇史〉說：「這時所謂『百獸』，實際是人披獸皮而舞的場景，不過是對於狩獵生活的愉快和興奮的回憶罷了。」（見第一章第一節）與我的詮釋不同。我是根據原文的文義詮釋的。今引注於此，請教者參考。

❸ 這一段話，是原文的翻譯，也就是文義的詮釋。「詩言志，歌永言，聲依永，律和聲。」這些話，他處引用頗多。「永言」，古注「長言也。」長言即歌聲，語乃短言。

❹ 皐陶，人名，虞舜時曾作典獄長，後人尊之為獄神。「陶」讀「ㄧㄠ」。「九韶」即「九成」。

❺ 元結，字次山，盛唐時詩人，天寶間進士，曾任道州刺史，有政績嘉惠地方。

❻ 大卷、大咸、大磬、大夏、大武的「大」字，一律讀作「泰」，尊稱詞。「卷」字可讀如字音第三聲、第四聲，也可讀作「權」（ㄑㄩㄢ）。

「六律」合陽聲，「六同」合陰聲。即律六、呂六，合陰陽為十二，用以變曲。「五聲」指宮、商、角、徵、羽，（加上變宮變徵），用以調聲。「八音」指金、石、絲、竹、匏、土、革、木八類樂器奏鳴出的不同音聲，「六舞」指雲門、大卷、大咸、大磬、大夏、大武六個時代的舞曲。

二 巫覡的社會風尚與戲劇的誕生

原始社會的人類，由於他們尚未開化，（連文字也未發明），不能瞭解自然界產生的事象是怎麼回事，所以他們在意識上，個個都懷着懼天怕鬼的想法，把天上降下來的風雨雷電，看作神的行為，把平時苦於病痛死於猛獸的遭遇，看作鬼的侵害。於是他們有了敬神驅鬼的行動，由人來扮神弄鬼的行為，便在人類的原始社會中出現了。

這種扮神弄鬼的行為，一種是敬神的祭祀，一種是驅鬼的舞蹈。祭祀，是設祠供養，求神保佑、求神賜福，舞蹈，則是表演以武力為敵而勢不兩立的戲劇。祭祀，除了在神前默默的膜拜，有時，也以歌舞的歡樂場面，在神前答謝庇佑，至於驅鬼的舞蹈場面，當然要更大更大，要不然怎能把妖魔鬼怪趕跑？有時還要請神來幫忙呢。這些情事，在我們的典籍中，還記有不少的紀錄。

1. 巫的興起與職司

漢朝人許慎的〈說文解字〉，對於「巫」字的解說是：「巫，巫祝也。女，能事無形以舞降神者也。象人兩褎舞形。」註：「謂 𢀜 也。」又說：「與工同意。」可見古人造字，「巫」字的形象，就是「舞」者，說是女巫有本領能與無形的神溝通，她能跳舞請神下降，為人祈福、除災、去病。

巫，既是會跳舞的人，她又能跳舞求神降臨。這情景，豈不就是戲劇的形態。

在唐堯時代，有一位名醫巫咸，屈原作〈離騷〉還題到他，說：「巫咸將夕降兮，懷椒糈而要之。」因為巫咸不但能為人治病，還能為人決疑。他是巫，能通神明。漢朝人王逸注說巫咸是殷中宗時代的人。也有人說巫咸是黃帝時候的人。總之，巫在原始社會中，就已經有了。

〈莊子〉應帝王篇說：「鄭有神巫，曰季咸。知人死生存亡，禍福壽夭，期以歲月旬日，如神。」〈列子〉黃帝篇，也說：「有神巫自齊來，處於鄭，命曰季咸。（以下語與莊子同）。」

這季咸與巫咸，是不是一個人？就很難說了，在這裡，我們也不必去考證他。

不過，古代人的姓氏是分開來的，多以封地為氏，以官名為氏（以孟、仲、季之稱，以別長次、幼。稱「季咸」，自是第三以下了。）正由於巫能通神，既有本領請神下降驅鬼，又有本領請神為人治病。還有本領為人占卜吉凶，因而他們不但是執政者的依神，更是一般百姓視之為神的人。所以「巫」便成了政府組織中的重要官吏之一。

在〈周禮〉春官，列有「司巫」的官職，還有男巫、女巫的分別。掌管的事務也不同。但他們當大旱的日子，司巫這位官員，就要率領了大隊的女巫，到求雨的台那裡去唱歌跳舞，求神賜雨。若是有了其他的災難呢？求神拔除災害的責任，也是司巫率領了大隊的女巫去號去舞，施法求神。

觀〈周禮〉所記的男巫、女巫的職掌❶，似乎女巫擔當的比男巫還要重些個。說：「女巫掌歲時祓除釁浴。旱暵（患）則舞雩。苦王后弔則與祝前。凡邦之大災，歌巫請。」男巫祇做那些祭四方除疾病的事，凡是歌呀，哭呀，舞呀，全是女巫的事。尤其是求雨的「舞雩」，男巫不可參予，女屬陰，男屬陽，大旱，要的是陰，不要陽。至於國有大災，如日蝕、月蝕、地震，以及蟲災等等，女巫們便哀歌以求，最後，哭着號着哀求。

像「舞雩」的求天賜雨，像邦有大災時的「歌哭而請」，都是歌舞的大場面。自然是戲劇的形態了。

從巫在周代扮演的脚色來看，以及「巫」字的字形來看，再配合了先秦人士的文字紀錄來推

斷，可以想像到巫的興起，始於人類尚未開化時期的原始社會。更可以說，巫是原始社會時期的人類因為懼天畏鬼，遂有巫產生了敬神驅鬼的戲劇行為，已進一步蛻變出來的一種職業。

換言之，戲劇形態的較始，在「巫」出現之前。

2. 方相扮神與驅鬼

說起來，「方相」應是在「巫」之前，就已出現在社會間的一種職業。據傳說，方相是黃帝時人。

〈神異典〉卷四：

「軒轅黃帝周遊，元妃嫘祖死於道。令次妃監護，因置方相以防夜，蓋其始也。」又說：

「俗名險道神、阡陌將軍。又名開路神。」

〈歷代神仙●●〉卷二：

〈黃帝〉召募長勇人，方相氏，執戟防衛，封阡陌將軍。

但〈封神演義〉則說方相是商討時人，兄名方弼，長三丈六尺，相長三丈四尺，赤面四眼，勇力過人。那麼，這傳說中的方相，是怎樣個人呢？正史上有記載。

〈周禮〉夏官、方相氏：

〈周禮〉氏，掌蒙熊皮，黃金四目，玄衣朱裳，執戈揚盾，率百隸而時難，以索室毆疫。❷

〈周禮〉的這段記述，當然不是方相的長相，應是方相的扮相。這裡說「掌蒙熊皮」，當是用熊皮把手掌包裝起來，可能是把兩隻手裝扮成熊掌那樣，又厚又大又長有利爪。把臉用金色畫了四個大眼睛，上穿黑衣，下繫黃綢（裳），一手拿着長矛，一手舉起盾牌。這樣子，想來夠怕

人的。他這樣的打扮，要率領上百位漢子，隨時去到各地，去演驅鬼除疫的「儺舞」。句中的「時難」，就是隨時率領「百隸」出發演「難」（儺），「儺」即今天我們說的「大儺」。由方相率領上百人，場面豈不是很大嗎！

我們從〈周禮〉的這段紀錄來推想，方相既然是一個官職，他的職司是打扮成一個威威武武令人望之就生畏懼的神，率領上百人去「索室毆疫」，不就是在演出扮神驅鬼除病的戲劇嗎？這種戲劇形態，自然是在姬周以前就有了。

3. 大儺的戲劇形態

從前面說到方相「率百隸而時難」，我們知道「儺」之被稱為「大儺」，正因為他的場面大。然而我們也可以想到，「大儺」是沒有女人參加的。

〈論語〉鄉黨：「鄉人儺，朝服而立於阼階。」記孔子在鄉人舉行大儺來索室驅疫癘的時候，穿著朝衣朝服，齊齊整整的站在祖廟門外的阼階上。注者說：孔子之所以站在門外台階上，怕進去驚了先祖。因為參加索室驅疫的人，已經很多了，怎好再跟進去看熱鬧。由此也可以想到在孔子那個時代，「大儺」還是大場面。

關于「大儺」的歌舞場面，記述得最詳盡的，是〈後漢書〉禮儀志，共三百餘字。我們錄在左面：

先臘一日大儺，謂之逐疫。

其儀，選中黃門子弟年十歲以上十二歲以下百二十人為「侲子」，皆赤幘皂製執大鼗。方相氏黃金四目，蒙熊皮，玄衣朱裳，執戈揚盾，十二獸有衣毛角，中黃門行之冗從，僅

夜漏上水朝臣會，侍中、尚書、御史、謁者，虎賁羽郎將、執事，射將之以逐惡鬼於禁中。

皆赤幘。陛衛乘輿御前殿。黃門令奏曰：「侲子備，請逐疫。」於是，中黃門倡，侲子和。曰：「甲作食䣹，胇胃食虎，雄伯食魅，騰簡食不祥。攬諸食咎，伯奇食夢，強梁、祖明共食磔死寄生。委隨食觀，錯斷食巨，窮奇、騰根共食蠱。凡使十二神追惡凶，赫女軀，拉女幹，節解女肉，抽女肺腸，女不急去，後者為糧。」因作方相與十二獸舞，歡呼周遍，前後省三過，持炬火送疫出端門。（女，讀汝，即你的意思。）門外騎傳炬炬出宮司馬闕門。門外五營騎士傳火，棄雒水中。百官官司各以木面獸能為儺人師訖。設桃梗鬱儡葦茭畢，執事陛者罷。葦戟桃杖，以賜公卿將軍特侯諸侯。❸

我們看這漢代的「大儺」歌舞，除了一百二十個兒童作侲子唱和，方相還率領了扮演能食鬼魅的十二位大神，與十二惡煞兒獸戰鬥。歡鬧的聲浪，可真的如同司馬遷寫在「司馬相如傳」中的「陶唐氏之舞」，堪使「山陵為之震動，川谷為之蕩波。」真熱鬧啊！

說到這裡，當可推論「方相」與「巫覡」乃一而二，二而一的人物。

附　註

● 巫分男女，各司其事。在名稱上也有分別，女曰巫，男曰覡（音ㄒㄧ）。注云：「方相，猶言放想，可畏怖之貌。」意為他那扮出來的那個可怕的樣子，真的望去似天神下降，魑魅魍魎看到他就要趕快逃跑的。（古人衣著是上衣下裳而無褲，「裳」，就是下裙。）

● 方相是官名，在周官，他屬下還轄有「狂夫」四人。

● 文中寫的「甲作、胇胃、雄伯、膽簡、攬諸、伯奇、強梁、祖明、委隨、錯斷、窮奇、騰根」是十二位天神的名號。以及那十二個凶煞、鬼怪，在「大儺」中，都是由人來扮演的。方相，更是人來扮演的。由於方相是官名，他的職業就是扮神驅逐疫痛，照今天的語言來說，他是伶官──職業演員的首領。

三　巫覡的職業延伸與戲劇的成長

由方相到巫覡，無論文獻所記的真實情況如何？但以人類社會的發展過程來推想，也有相當長的一段時間。雖然在〈周禮〉中，列有「方相」的官職，也有「巫覡」的官職，但事實上，「方相」與「巫覡」已逐漸合而為一。如從「巫」字的甲骨文形象來看，甲骨文「巫」字寫作(1)〔字形〕

(2)〔字形〕(3)〔字形〕　❶　許氏〈說文〉說：「象人兩褎（襃）舞形。謂(1)〔字形〕也。」意思是說：「巫這個字象形出來的。」換句話說：「創造巫這字的時候，就是根據巫這種人的特長的形象，就像兩個人在揚袖歌舞。」可以基此想知，「巫」的特徵就是跳舞。或者可以說，這種職業，（形成了一種職業之後），原來不以「巫」為名，叫「方相」（放想），由於他祭祀拜神，或扮神驅鬼，都離不了歌舞，於是，歌舞遂成了他們的特徵。造字的時候，便這樣象形了他。

還有一點，也值得在此一說的是，如照一般字形說，字是形與聲兩部分構成的。按「巫」字的字形從「工」，但說文不言「從工」。從甲骨文的第(1)形，就看出來了，不從工。但聲則是以「舞」形為聲的，所以直到今天，我們還是讀「巫」與「舞」同聲。也可推想甲骨文「巫」字，上有字蓋，象形舞在室內，那兩個舞人之中的王字，像是神主，舞者為神而舞。

再說，方相有兩種，畫四個金眼睛的，名「方相」，畫二個金眼睛的名「魌頭」（也寫作俱）。（見荀子：「非相」注。）未說明男女之別。巫則分男女，女名「巫」，男名「覡」（讀檄ㄒㄧ）。前面已經說到了。自方相與巫覡合而為一之後，「方相」的名字，社會間便很少有人提起，但「巫」字（特別

是「女巫」）却直到今天還在社會上普遍的流行着。常任俠的〈中國舞蹈史〉說：「巫舞的藝術始於古代社會，歷商周而未衰歇，它綿延了很長的一個歷史階段。巫舞的發展在以後是分化的，一為統制階層所利用，一為平民百姓所利用。它有多方面的發展，為史、為祝、為尸、為醫、為卜、為蟲、為儺。」❷民間的儺舞，一直傳到現代，它雖發源於原始的宗教巫舞，但內容已加入了很多東西。」（見第四節「古代的巫舞與優舞」章）。這話已說明了巫覡的職事延伸，已不是古代把他列職於官的人物，大多散於民間。但正由於它們散入了民間，它們的舞蹈形式，遂在民間助長了戲劇的發展。

遠者，不必追了，僅以姬周一朝來說，巫覡的歌舞，已在民間紮了根。普遍的流行着了。在詩三百篇中，就可以尋到不少。如〈鄭風〉，「溱洧」一詩：「溱與洧，方渙渙兮，士與女，方秉蘭兮！女曰：『觀乎？』士曰：『既且。』『且往觀乎！洧之外，洵訏且樂。』維士與女，伊其相謔，贈之以勺藥。」這詩所寫的就是溱洧兩水畔的盛大歌舞場面。這是當時社會上的一種青年人的社交活動，既不是祭神，也不是驅鬼。他們只是大家夥兒聚在一起，唱着歌兒跳着舞。男孩子看上了女孩，便送上手中的香草（勺藥、蕑草）作為訂情。對方收下了，繼續來往，不收就是拒絕了。他如大家不時引用的〈陳風〉中的「宛丘」、「東門之枌」，則是民間另一種男女約會的舞式。「宛丘」：「子之湯（蕩）兮，宛丘之上兮。洵有情兮，而無望兮。坎其擊鼓，宛丘之下，無冬無夏，值其鷺羽。坎其擊缶，宛丘之道，無冬無夏，值其鷺翿。」若是譯成語體，則是「妳的舞姿蕩浪浪，蕩浪波滾宛丘上。任妳情意奔奔放，怪妳沒有好名望。鼓兒敲得咚咚響，宛丘之下笑聲浪。不管冬來不管夏，鷺鷥羽毛舞手上。」（下一句是重的，不譯了。）可以說，到了〈詩三百篇〉的時代，祭神驅鬼的原始舞曲，已在大衆的現實生活中流行着了。至於「東門之

粉」，則是寫一位舞者，已由郊野舞到市衢來了。詩文是：「東門之枌，宛丘之栩，子仲之子，婆娑其下。」譯成語體是：「東門有白楊，宛丘有高楡。子仲有好女，婆娑樹下舞。選個穀旦日，南郊去聚首。不紡也不織，賣的婆娑舞。看你像錦葵，我想椒入口。」這首詩寫一位愛舞的女孩，看不上那位追求她的男友，賣的婆娑舞。看你像錦葵，我想椒入口。」這首詩若照古老的解說，認爲陳國的夫人太愛舞，引起了全國婦女的附和，結果，陳國的婦女也不紡不織，都熱中跳舞去啦。詩人遂寫了這些詩來諷諫。但如就詩論詩來說，這首詩已說明了原始社會的祭神驅鬼之舞，到了姬周時代，已經與生活大衆結合一起，紮根在民間，逐步的進入了戲劇。

此一問題，推說起來，仍與當時的政府運用了這些原始形態的歌舞，編入禮法有極大影響。

按〈周禮〉所記，舞有大小之分。就拿〈周禮〉來說，就編有不少「文舞」與「武舞」的禮法。

往者不必追，就拿〈周禮〉所記，舞有大小之分。如由「大司樂」掌管「分樂而序之」的雲門、大卷、大咸、大磬、大夏、大護、大武等，謂之「大舞」。由「樂師」掌管以敎國子的「小舞」，是「帗舞」、「羽舞」、「皇舞」、「旄舞」、「干舞」、「人舞」等六類。「大舞」是六代大合樂，文武兼具。「小舞」則只有「干舞」是兵舞（武舞），其他五類都是文武。

「帗舞」是以全羽爲舞具，「皇舞」是析分開的羽毛爲舞具，「羽舞」是用羽帽戴在頭上，衣用翡翠的羽毛裝飾起來，「旄舞」是手執氂牛尾爲舞具，「干舞」就是手執干戚等兵器爲舞具。

「人舞」是舞者身穿長袖的衣服，以長袖爲舞具。

這「小舞」的六類，凡是用羽的，只有用於四方山川的祭祀，其他節目則不用。「人舞」則用於宗廟，因爲宗廟是人鬼相通。

文舞有「舞羽」、「舞勺」。〈周禮〉春官。籥師：「掌教國子舞羽龡籥。」注：「文舞有

持羽吹籥者，所謂籥舞也。〈詩邶風〉「簡兮」：「左手執籥，右手秉翟，」翟，就是雉羽。舞

者左手拿着籥（笛類），右手拿着鳥羽。「勺」就是籥。「舞籥」。換言之，也就

是「舞羽」。〈禮內則〉：「十有三年，學樂、誦詩、舞勺。」十三歲的兒童，就開始學這些了。

武舞有「干舞」、「舞象」。〈禮・文王世子〉：「學舞干戚。」……「干戚，

大武之舞也。」又名「干戚舞」。〈禮・樂記〉：「干戚之舞，非備樂也。」〈孫希旦集解〉……

「干戚之舞，足以解平城之圍。」可以想知武舞更是當年貴族子弟們要學習的武藝。如「舞象」，

在未成童（年十五歲）的時候，還不能學習，要到成童之後，「舞師」纔開始教他們學習。因為

「舞象」是武舞，要玩刀弄棒。所以〈禮・內則〉說：「成童舞象，學射御。」注云：「先學勺，

後學象，文武之次也。」也就是說，當年的貴族子弟，所謂的「國子」❸，自小就必須接

受文武合一的教育，即「禮、樂、射、御、書、數」六藝，這裡說的「文舞」、「武舞」，都在

六藝之內，必須一步步去學的。

那麼，這些「文舞」、「武舞」的舞蹈形態，當然是從前代來的。像前面說的六代「大合樂」，

竟然打從黃帝的「雲門」、「大卷」開始，上下數千年了。可以想知舞蹈的形態，就是從「方相」、

「巫覡」的扮神弄鬼等歌舞演變來的。更可以說，到了姬周這一朝，八百多年來，雖然是家族與

家族鬪個不停，國族與國族戰個不休，但文武周公開國之後，確是把詩、書、禮、樂理出了一條

人生應走循行的大路。所謂「禮樂之邦」的美譽，就是從這裡舞出來的。由此更進一步，連職業

的戲劇演員，也隨着產生了。

附註

❶ 據自藏抄本〈契文聲類〉魚第三。(3)據段玉裁〈說文解字註。〉部五上。這些職業上的名稱，全由古時的「巫覡」演化出來的。大部分還殘存在今日社會間。

❷ 這些、史、祝、尸、醫、卜、蠱、儺等名詞，悉可在各類古書中見到。

❸ 古時封建時代的教育，學校（庠序）是專為貴族子弟設立的，一般平民，無入學讀書的權利，只能接受社會間的禮樂社會教育。貴族子弟規定七歲入學，接受文武合一的教育。二十歲行加冠禮後，入社會服務。這裡引錄的文舞、武舞，都是當時貴族子弟在學校中必須要學的。文中不是說嗎，要到十五歲成童之後，方能學習武舞。一般平民雖無權力入學學習，但學成後的貴族，也會在社會上教他們。第一類是在職司責任上，應去做這件事的「士」，第二類是因犯罪被貶為平民的貴族。久而久之，懂得文武教育的平民多了。平民教育便應運興起，於是到了戰國，遂有了布衣卿相，這一點，應教學生瞭解清楚。

貳 姬周時代的戲劇

一 姬周時代的戲劇演員㈠

在「方相」、「巫覡」的求神驅鬼時代，他們的戲劇歌舞形態，還祇限於扮神弄鬼。但後來有了「俳人」、「優人」的出現，他們的行爲已不是扮神弄鬼，祭天地四方於郊野，祀人鬼於宗廟，有些歌舞，且已運用到禮法上去了。可以說人類已發明了文字，文明的宗法社會，也建立了起來。以禮法運作起「大道之行也，天下爲公」的大同社會。這個「大同」社會，不是私己的，而是博愛的。人，不獨親其親子其子，還要老吾老以及人之老，幼吾幼以及人之幼。也就是「使老有所終，壯有所用，幼有所長。矜寡孤獨者皆有所養，男有分，女有歸。」是以在夏、商、周這三代，他們的禮法所訂立的社會秩序，要求的是邦無廢士，國無廢人。故而凡是有殘疾的人，也要給他們一個有能力工作的機會，於是盲者習音樂，周朝的樂官都是盲人。殘者依循各自的身體機能，安排他們學習百工技藝。那麼，有些生來矮小的小人子，被稱爲「侏儒」的人，就訓練他們作一個諧謔嘲笑的優人。在職官中，也有他一個小小的官位。

據說，巫覡的職位，在少皥時代已經存在。〈國語〉「楚語」下，楚昭王問大夫觀射父，有關周書所說的絕地與天相通的道理。觀射父回答說：「古時民神不雜」。指司民司神的官員，職司不同。古之司民者，要使老百姓神清氣爽，不懷二心。大家齊一信心忠實信仰政府。要使他們的智慧，能上下比義，使他們的聖通能看得遠照得明，使他們的耳朵能聽明白所有不同的聲音，

這樣，天上的神自會降臨與人同在。又說那巫覡的職司，只是把神的居處及祭位，安排得尊卑有次，不要用錯了祭器，不要擺錯了祭品，不要穿錯了祭服。使先聖之後有光烈昭穆宗廟之事。使天地神民掌管類物的官員，各司其事，互不相亂。使民有忠信，神有明德，民不瀆神，神不災民。

若是民瀆神，主亂德，神就不會降福於下民了。

〈國語〉的這番話，且不必追問是不是少皥時代的事，但所說巫覡所擔當的理民的職司，是不混雜在一起的。即已說明巫覡已是一種專業的職務，與西方早期政教合一的社會，大不相同。

可能我國的巫覡到了舞變成了學校中的文武合一的教育法則，在社會上成了人民的行為法則，巫覡逐淪為類似百工的專業，分布在政府中作了巫祝占卜與教樂教舞的官吏，在人民間作了醫病卜問休咎以及教樂教舞的師父。逐漸的，民間的百戲便被播下了種子。

前面不是說嗎，大同世界的社會，是邦無廢士，國無廢人。盲者作了樂師，殘者作了百工，那矮小的人，不能作一般人的工作，便教他俳語戲謔，作一個取悅人的倡優。

本來，「優」是歌舞隊中的一員，司馬相如的「上林賦」有言：「鄙鄢繽紛，激楚結風，俳優侏儒，狄鞮之倡。所以娛耳樂心意者。」注云：「俳優侏儒，皆樂人。且觀優至於魚里。」〈左傳〉襄公二十八年傳：「陳氏鮑氏之圜人為優。慶氏之馬善驚，士皆釋甲束馬而飲酒。」

從司馬相如的「上林賦」所寫的春秋時君王的行樂，就有用以「娛耳目悅心意」的「俳優侏儒」之戲。〈左傳〉又記述了一段齊慶封與陳無宇的明爭暗鬥事。說是陳氏與鮑氏的養馬人（圜人），準備了一場俳優戲（「為優」）❶。慶氏的馬聽到了音樂奏鳴的聲音，便驚跳起來。於是，兵士們便解下了馬身上的甲冑，一四四捨起來。然後到魚里去觀賞俳優演戲。基此，可以想知在

春秋時代，已有了戲劇，演戲的人是俳優。換言之，俳優就是戲劇的演員。漢朝司馬相如寫「上林賦」說到的「俳優侏儒」的「娛耳目悅人心」，自是根據這類的文獻記載。

從史傳的這類記錄來看，可以證明巫舞與俳優已是兩種不同的職業，更可以說抵姬周之世，「俳優」已是社會上的獨特職業。參予「俳優」職業的，大都是身材矮小的人。因而有了「侏儒」的專有名辭。到了今天，「優」或「優人」還是從事戲劇職業人士的代名辭。

「俳優」作戲的事，姬周的文獻記述最多。

〈國語〉齊語中，有一段齊桓公向管仲述說他先君襄公的事，說：「昔吾先君襄公，築臺以爲高位，田狩畢弋，不聽國政，卑聖侮士，而唯女是崇。九妃六嬪，陳妾數百，食必粱肉，衣必文繡，戎士凍餒。戎車待遊車之裂（裛）②，士待陳妾之餘③。優笑在前，賢材在後④。是以國家不日引，不月長。恐宗廟之不掃除，社稷之不血食。敢問爲之若何？」這段話的意思，是說齊襄公的時候，建築高臺來自尊他的位高，成天到田野去打獵表現他的英武。有了九妃六嬪還不夠，另外還有數百妾婦列成隊任聽吩附。吃的酒肉，穿的文繡。守疆衞士的軍隊挨餓受凍他不管，他乘坐的花車要走在前面。武裝的將士吃那些侍妾吃賸的殘餘。演唱笑樂的俳優比有才能的賢士還要優先。遂使國家沒有了興旺沒有了進步。這樣情形要是不改，國家就要滅亡了。」由此記載，可以想知春秋時代，俳優已是職業演員。他們演出的戲劇，十九都是取悅國君的。所以齊桓公有這樣一番話，把俳優的笑樂戲劇，也列爲是傷害國君行政的一項罪狀。

在姬周時代，政府對於俳優的戲劇演出，相當抵制，只有愛好喜樂的國君纔沈湎它。忠貞賢良的大夫們，就要進諫勸阻了。魯定公十年，孔子任大司寇，齊國憂心魯國一旦強盛起來，就會

威脅到齊國。遂暗中送了一隊女樂給魯國的權臣季桓子。季桓子居然收了下來，一連觀賞了三天

未去上朝。孔子知道了這件事，於是孔子便離開了魯國。這件事，孔子的學生也紀錄了下來。❺

在〈禮·樂記〉上，記子夏與文侯有這樣一段對話：「今夫新樂，進俯退俯，姦聲以濫而

不止。及優侏儒獶雜子女，不知父子，樂終，不可以語，不可以道古，此新樂之發也❻。」意思

是說：譬如今天新興起的一些舞曲，前進要低頭彎腰，後退也要低頭彎腰，進進退退，都不一。

音樂的曲調也是姦邪淫靡的，誘人情性下沈的，誘人情性泛濫的。還有演戲的矮人侏儒，像獼猴

一樣不男不女夾雜其間。扮演的那些戲，叫人看了會忘父子之間的親情，君臣長幼之間的尊卑。

舞曲終止了，令人想尋出一句可以讚賞的話都不可能。因爲那樂曲與那表演，都太淫邪了，離開

古道太遠了。

〈樂記〉的這一段話，就說到了「俳優」的表演。認爲那些矮小的侏儒的表演，像獼猴似的

不男不女，表演的內容，也無父子之親，長幼之序的倫理，只是調笑詼諧，取悅於人。

所以〈國語〉稱之爲「優笑」。韓非子的「八姦」，也說：「優笑侏儒，左右近習。」都把「俳

優」的表演，責爲只是「笑謔」而已。

到了後代，〈北史〉何妥傳，寫何妥爲考定鐘律上表，表中文字，也引述了〈樂記〉這段話，

說：「鄭衞之音者，姦聲以亂溺而不止，獶雜子女，不知父子。」這種批評，等於今天的古典派

批評現代派，有其類同的道理。

從上面引錄的一些事件來看，足以證明在姬周時代，已經有了專業性質的戲劇演員，也有了

專用名稱：「俳優」。直到今天，「優」這個字，還是戲劇演員的通稱辭。我們稱他們爲專業性

質的戲劇演員，是很合宜的。因爲他們與「方相」、「巫覡」大不相同了。他們的職業只是「優」，

工作只是表演戲曲取悅於人。當然，在祭神時候的演出，也取悅於神。他們只是戲劇的演員，不像「方相」、「巫覡」，只有在扮神驅鬼的時候，纔是演員。

可以說，專業的戲劇演員，便是從這許多演進的過程中，成長起來的，誕生出來的。最明確的史料，他們是在姬周這個朝代出現的。文獻，大多引錄在這裡了。

附　註

❶ 「陳氏、鮑氏之圉人爲優。」意爲陳、鮑兩氏的飼馬人（「圉人」飼養馬的官吏）準備了一場俳優表演的戲劇。

❷ 「戎車待遊車之裘」，「裘」，即古寫的「踐」字。這句話的意思是，戰車在行動的時候，要是遇見國君（襄公）坐車出遊，都得停靠在路邊，讓國君遊玩的車先過去。

❸ 「士待陳妾之餘。」有才能的人士，也得等着那大隊的侍妾享受完後，方能享受那賸下的殘餘。

❹ 「優笑在前，賢材在後。」表演笑謔的俳優優先升遷等等，賢財俊士放在後。

❺ 見〈論語〉微子篇。由此可知，俳謔、優笑，雖是當時政令所禁止的。但俳優的戲劇，在周代還是很盛行的。

❻ 〈樂記〉把俳優比作「獶」（獼猴），想是以矮人的表演樣像來比況的。那時表演俳優的演員還是矮人。

二　姬周時代的戲劇演員(二)

在姬周時代，不惟戲劇有了專業演員，而且有了成功的演員出了名，著之竹帛列之青史。一

是春秋晉獻公時期的優施，二是春秋楚莊王時期的優孟，三是秦始皇時期的優旃。

1. 優施

〈春秋〉經：

魯定公十年夏，公會齊侯於夾谷。

〈穀梁傳〉云：

「……齊人使優施舞於魯君之幕下。孔子笑曰：『笑君者，罪當死。』使司馬行法焉。首足異，門而出。」

范寧的注釋說：「優是俳優，」換言之，「優」就是戲劇的演員，又說：「施，其名。」這個演員的名字，就叫「施」。即謂「優施」。他奉了齊國國君的命令，到來賓魯國國君的帳下，表演笑謔魯國國君的戲劇。同行的大夫（大司寇）孔子（丘）見了，認爲這是犯死罪的行爲，依律當死。遂馬上下令給執法的司馬部門，把優施提來殺了。把斬下的頭與連着兩隻腳的身子，從大門抬出去。正正當當，光明而磊落的把這位演員優施當場正了法。還大模大樣的把身首異處的尸體，從大門抬出去。

弄得齊景公一點辦法也沒有。不惟忍下了這一耻辱，還向魯君認錯呢。事後，齊景公問他的大臣晏要怎麼辦？晏子告訴齊景公說：「君子謝過，要誠實。」遂勸齊景公歸還了已強佔的魯國四個城邑。

說起來，這個演員優施，豈不是死的挺冤不是？這也正說明了當時的演員，所表演的全是一己的創意，不像今天的演員，在舞台上的表演，要有劇本爲依循。古時的俳優則不是這樣，他們的表演，靠一己的創意。那優施應該懂得：「笑君者當死。」所以孔子敢把優施抓來就地正法❶。

不過，穀梁先生也說：「因事以見，雖有文事，必有武備。孔子於夾谷之會見之矣！」孔子

之所以敢這樣作，齊君又不敢動怒，正因孔子有武備，不怕用兵。這是閒話了。

魯定公會齊景公於夾谷這件事。司馬遷在〈孔子世家〉中寫得最爲詳細。他說孔子隨同定公

到夾谷赴會，請命有司斬了優施的情形，事後齊景公還責備他們臣僚呢？

這一戲劇的演出，司馬遷這樣寫的：

「有頃，齊有司趨而進曰：『請奏宮中之樂。』景公曰：「諾。」優倡侏儒，爲戲而前。

孔子趨而進，歷階而登，不盡一等。曰：『匹夫而熒惑諸侯者，罪當誅。請命有司。』有

司加法焉。身首異處。

景公懼而動，知義不若，歸而大恐。告其群臣曰：『魯以君子之道輔其君，而子獨以夷狄

之道教寡人，使得罪於魯君，爲之奈何？』……

我們看司馬遷筆下的孔子，殺了優施的這件事，是多麼的理直氣壯，多麼的正大光明。實際

上，不是孔子斬了優施，而是齊景公失了君子之道，連累了優施干犯了死罪。「有司加法焉！」

是齊國的「有司」來執法斬了優施。❷

2. 優孟

孔子曰：「六藝於治，一也。」

這裡說的「六藝」，即「禮、樂、詩、書、易、春秋」對於治國平天下，每一藝的作用，效

果都是一樣的。於是司馬遷在其所著〈滑稽列傳〉中序解說：「禮以節人，樂以發和，書以道事，

詩以達意，易以神話，春秋以道義。」又說：「天道恢恢，其不大哉！談言微中，亦可以解紛。」

天道的循環，是自然的。所謂「善有善報，惡有惡報。」至於言談間有一些些兒有用於世道，也

能排解紛亂的現象。是以有些在言談上滑稽調笑，有以諷諫有所悅人的人士，也是合乎六藝治道

的。在他寫的〈滑稽列傳〉中，就列入兩位出名的俳優，一叫優孟，一叫優旃。

(一)優孟，故楚之樂人也。長八尺，多辯。常以談笑諷諫。楚莊王之時，有所愛馬，衣以文繡，置之華屋之下。席以露床，啗以棗脯。馬病肥死。使群臣喪之，欲以棺槨大夫禮葬之。左右爭之，以為不可。王下令曰：『有敢以馬諫者，罪至死。』優孟聞之，入殿門，仰天大哭。王驚而問其故？優孟曰：『馬者，王之所愛也。以楚國堂堂之大，何求不得。而以大夫禮葬之，薄！請以人君之禮葬之。』王曰：『何如？』對曰：『臣請以彫玉為棺，文梓為椁，梗楓豫章為題湊。發甲卒為穿壙，老弱負土，齊趙陪位於前，韓魏翼衛其後，廟食大牢，奉以萬戶之邑。諸侯聞之，皆知大王賤人而貴馬也。』王曰：『寡人之過，一至於此乎！為之奈何？』請為大王六畜葬之。……

(二)楚相孫叔敖，知其賢人也，善待之。病且死，屬其子曰：『我死，汝必貧困。若往見優孟，言我孫叔敖之子也。』居數年，其子窮困，負薪逢優孟。與言曰：『我孫叔敖子也。父且死時屬我，貧困往見優孟。』優孟曰：『汝無遠，有所之。』（要他不要到遠處去，到別處去，要留下地址。）即為孫叔敖衣冠，抵掌談語。歲餘，像孫叔敖。楚王左右不能別也。莊王置酒，優孟前為壽，莊王大驚，以為孫叔敖復生也。欲以為相。優孟曰：『請歸與婦計之。三日後復來。』王曰：『諾。』三日後優孟復來。王曰：『婦言為何？』孟曰：『婦言慎無為。楚相不足為也。如孫叔敖之為楚相，盡忠為廉以治楚，楚王得以霸。今死，其子無立錐之地，貧困負薪以自飲食。必如孫叔敖不如自殺。……』於是莊王謝優孟，乃召孫叔敖子，封之寢丘四百戶，以奉其祀。後十世不絕。

右錄優孟的這兩個故事，是大家常說的。所以我這裡也不必語譯他了。但我們從這兩個故事

看，可以瞭解到「俳優」這一類的職業演員，已經起了很大的變化，第一，他們不再是侏儒，已

是身長八尺的平常人。第二，他們已不是表演笑謔的戲劇，已是在君王面前，可以提出諫言。

第三，他們已很有學識又非常有機智。第四，又具有俳優的表演才能。比魯定王時代的優施，要

高明多了。

或者可以說，優施已不是侏儒，已是平常人。只是沒有優孟這樣的機智。兩者的時代，還是

差不多的，不過百餘年。

3. 優旃

優旃者，秦倡朱儒也。善為笑言，然合於大道。秦始皇時，置酒而天雨，陛楯者皆沾寒。

優旃見而哀之。謂之曰：『汝欲休乎？』陛楯者皆曰：『幸甚！』優旃曰：『我即呼汝。

汝疾應曰：『諾』。』居有頃，殿上上壽呼萬歲！優旃臨檻大呼曰：『陛楯郎！』郎曰：

『諾。』優旃曰：『汝雖長，何益？幸雨立。我雖短也，幸休居。』於是始皇使陛楯者半

相代。

始皇嘗議，欲大苑囿。東至函谷，西至雍、陳倉。優旃曰：『善。多縱禽獸於其中，寇從

東方來，令麋鹿觸之，則已。』始皇以故輟止。

二世立，又欲漆其城。優旃曰：『善。主上雖言，臣無將請之。漆城雖於百姓愁費，然佳

哉！漆城蕩蕩，寇來不能上，即欲就之，易為漆耳。顧難為蔭室。』於是二世笑之。以其

故止。 ❸

我們看這優旃的三則故事，全是語言上的諫諷，不是在行止上的表演。可是，優旃是個侏儒，是個矮人。但到了秦始皇這一時代，距離魯定公時代，也三四十年了。俳優侏儒，也進步到與優孟一樣，已成了有學識有機智的賢士。不再是被稱爲「優笑」的只會表演取悅貴人的演員。

附　註

❶ 這一段記述，是根據〈穀梁傳〉的傳文記述的。司馬遷的〈史記〉記述的與〈穀梁傳〉不大相同。〈史記〉的說法，也記在後面。

❷ 〈史記〉的記事，非常小說化，人物的言談舉止，都寫得非常生動。是以後人認爲〈史記〉是一部文學作品。

❸ 〈史記〉李斯傳記有「是時二世在甘泉方作觳抵、俳優之觀。」可見雖貴爲世子，也避免他們從小兒就觀看俳優等戲。可以想知，俳優的戲劇，在姬周時代，並不是受到官方鼓勵的娛樂。在國君前演出，如嘲笑不當，都干犯辱君之罪，當死。

三　角抵戲的啟承轉合

前面說到，原始社會的人類，在人與獸爭的時代，要常常練習人與獸鬥的行爲，「三人摻牛尾，投足以歌」的「方相」舞，就是這樣興起的。後來，「方相」演變成「巫覡」，扮神驅鬼形成了「大儺」的百人以上的大場面，但人與獸鬥的人類原始生活形態，還保存在人類生活的習尚裡面，因而有了「角牴」的產生。

「角牴」有很多種寫法，如「角抵」、「角觝」、「觳抵」等，全是指的這一種。後來，又被稱爲「角牴戲」。

「角牴」以戲名之，自是後來加上去的。那麼，稱「角牴」爲「戲」，起

於何時呢？

〈漢書〉刑法志：

「春秋之後，滅弱吞小，並為戰國，稍增講武之禮，以（角抵）為戲樂，用相夸視。」又

說：「而秦更名『角抵』，先王之禮沒入淫樂中矣！」

照這一記載看來，「角抵」的名稱，起於秦始皇。不過，那時還沒有以「戲」名之，只稱之

為「角觝」而已。司馬遷寫「李斯列傳」，便記有「二世在甘泉方作戲抵俳優之觀。」已把「角觝」

與「俳優」作相等列，縱未以「戲」名，也是當作「戲」看了。司馬遷又在「武帝紀」中寫着：

「三年春，作角抵戲，三百里內皆來觀。」可以說「角抵戲」的名稱，始於漢武帝三年。

那麼，「角抵戲」怎樣演法的呢？

應劭❶的注釋說：

「角者，角技也。抵者，抵觸也。」文穎❷說：「名此樂為『角抵』者，兩兩相當，『角』

力」，角技藝射御。故名『角抵』，蓋雜技樂也。

我們從應劭、文穎二人的注釋看，可以明確的知道，「角抵戲」只是「射御」藝技的演習，

乃今之雜技類。

漢人的文章，也不時寫到「角抵戲」。如張衡的「西京賦」有「程角抵之妙戲」語。潘岳的

「西征賦」有「縱逸樂於角抵」語。可證「角抵戲」在西漢時代已很盛行。

〈事物紀原〉❸這部書，記述「角抵」說：

「今小兒兩手據地，以頭相觸，作牛鬥狀，即『漢武帝角抵』之戲也。」又說：「或曰戰

國之時，兩兩相當，角力角技。」又說：「或曰日本六國之戲，而漢武復用之。或曰黃帝時

蚩尤有角，以角觝人。而後人作角觝之戲。」

這番話，雖是宋朝人的考說，也足證這「角觝」戲的形態，在宋時還能見到殘餘的樣式，但已成了兒戲，不是演來供觀賞的戲樂。它是一種「兩兩相當，角力角技」的雜技。在日本，却已變成專業的「相撲」。這裡不說它了。

不過，這裡說的「蚩尤有角，以角觝人。」倒值得我們在此多說幾句。

按「蚩尤」其人，是我們大家習知一個人物，他是炎帝時代的一個諸侯，本是九黎的國君，〈史記〉說，蚩尤是炎帝末的諸侯之一。「五帝紀」說：「蚩尤作亂，不用帝命，于是黃帝乃徵師諸侯，與蚩尤戰於涿鹿之野，遂擒殺蚩尤。」我們平常傳說的，都是根據〈通鑑外紀〉❹說：「軒轅徵師與蚩尤戰於涿鹿之野。蚩尤為大霧，軍士昏迷。軒轅作指南車以示四方。遂擒蚩尤，戮于中冀，名其曰：『絕轡之野。』」也有的說蚩尤是黃帝的臣。似不必細究這些，但却有了「蚩尤戲」。

〈蘇氏演義〉❺這部書說：「蚩尤頭有角，與軒轅鬥，以角抗人，人不能向。」又說這些話是「秦漢間」的傳說。聽來，也覺得神奇，好像蚩尤已非人類，不大可信。蘇氏又說：「冀州舊樂，名『蚩尤戲』。其民三三兩兩，頭戴角而相抵。『角觝』之戲，其遺制也。蓋始於戴角，遂有是名耳。」按冀州即黃帝殺了蚩尤的地方。說是冀州還有「蚩尤戲」的演出，此戲的演出形態，還在民間流行，作者蘇鶚是唐時人，可以想知「蚩尤戲」的音樂存在，在唐時還存在。

像「蚩尤戲」的這種演出形態，雖可說是源自尚古人類的原始生活，但被稱之為「戲」，當是姬周以後的事。「角觝」一名，首在〈史記〉中出現，時代已是秦末。且與「俳優」並列。自可想知在秦末已被當作娛樂看待，且准許在甘泉宮中演給皇帝看。必然有它的悅人之處。〈事物

紀原）說它是「兩兩相當角力角技之類」，應該是正確的。更可以確定的說，它是「俳優」在秦末時，已形成了兩種不同的樂舞。唐朝人說冀州還有「蚩尤戲」的音樂存在。想來，又與今日的「角力」不相同。但我們可以加以判斷說，「俳優」、「角觝」都是源於古時的「方相」與「巫覡」，到了秦末即已分道揚鑣，各成其獨有體制的戲劇形態，在今天，「角觝」已從戲劇中分解出來，獨自發展。還殘餘在戲劇中的一部分，已與戲劇藝術合而為一。這是後話，此處暫時擱下不談。

說來，古時「方相」與「巫覡」發展出的「大儺」，到了漢代，變化更大了。竟形成了無法一一為之名的複襍狀況，後人遂以「百戲」名之。想來，轉變的情形，該是多麼的大。許許多多，都不能以「戲劇」二字名之，像今日的「馬戲」與「雜要」一樣，不能稱之為「戲劇」。不過，有一則大家習知的故事，名「東海黃公」，却還是「角觝戲」一類的戲劇形態了。

〈西京雜記〉❻有一段記述：

「有東海黃公，少時為術，能制蛇御虎。佩金刀，以絳繒束髮。立與雲霧，坐成山河。及衰老，氣力羸備，飲酒過度，不能復行其術。秦末，有白虎見於東海，黃公乃以赤刀往厭之。術既不行，遂為虎所殺。三輔人❼習用以為戲，漢帝取以為角觝之戲焉。」

我們從〈西京雜記〉這段記載來看，這位東海黃公已非一位普通人，是一位能作法術與毒蛇猛虎相對的術士。這種人，歷代都有所謂「述異」的傳說。這裡記述的東海黃公最後被虎吃了的。雖然寫明東海黃公是怎樣的「御虎」？但從他的裝束看，他是用紅綢布包紮頭髮，身上備金刀（或是黃金色的刀也或是赤金的刀）。那樣子就非常的戲劇化。所以漢京的三輔大員，採用了這個故事，作為「角觝戲」。

至於「東海黃公」的「角觝戲」，是怎樣的演法？文獻上沒有詳盡的紀錄，我也無從說起。

今人張庚、郭漢城合著的〈中國戲劇通史〉第一章第二節，說到「東海黃公」時，寫了這樣一段：

「這『東海黃公』的『角觝戲』，主要的部分乃是人與虎的博鬥，它不出角觝的競技範圍，但已經有了一個故事了。其中的兩個演員，也都有了特定的服裝和化裝：飾黃公的必須用絳繒束髮，手持赤金的刀。他的對手，却必須扮成虎形。而在這個戲中的競技，也已經不是憑雙方的實力來分勝負，而是按故事的預定。最後黃公必須被虎所殺死。因此，這戲雖然仍是以鬥打爲興趣的中心。却已經有一定的故事了。」這推想是非常合乎邏輯的。

尤其，指出「東海黃公」這一「角觝戲」的出現，它已爲戲劇創意了一個一定的故事。

戲劇之依循一個固定的故事來演出，或可說始於「東海黃公」。已是漢代的時期了。

至此，我們可以以下結論說，「角觝戲」雖是從「方相」、「東海黃公」、「巫覡」發展出來的，到了秦末，它已與「俳優」並列而分立，各成其自己的體制，到了「東海黃公」，已爲戲劇創意了戲劇應依循的一定的故事。而它，却又分化成許許多多的角力競技等形態，演化成「百戲」在社會上發展着了。試觀由「角觝」承轉到今天的各種雜技，我們還能說得完嗎？但有一點是可以確定的，在今日的戲劇中，「角觝」之技，已與戲劇合而爲一。

下編，我們方能談到這一問題。

附　註

❶　應劭，東漢汝陽人。篤學博覽，著漢官儀十四卷。撰〈風俗通〉以辨物類名號。

❷　文穎，此人年籍待考。（顏師古認爲「抵」乃「當也，非觸也。」特再附錄於此。）

❸〈事物紀原〉宋高承禧撰，十卷。大而天地山川，小而鳥獸草木，微而陰陽互行，顯而禮樂制度，共分五十五部，莫不考所來。排比詳瞻，足資考證。

❹〈通鑑外紀〉宋·劉恕撰，十卷，目錄五卷。包括庖羲以來一卷，夏商一卷，周八卷。周威王二十三年終。

❺〈蘇氏演義〉唐蘇鶚撰，二卷。與崔豹〈古今註〉，馬縞〈中華古今註〉相類。見〈四庫提要〉子·雜類。

❻〈西京雜記〉見隋「經籍志」，凡六卷。不著撰人名氏。唐志則以為葛洪作。〈東觀餘論〉則又謂書中書乃東漢人劉歆作。

❼「三輔」指長安以東之京兆尹，長陵以北之左馮翊，渭城以西之右扶風。此謂「三輔人」指這三個地區的人。即長安京城周圍。

四　〈三百篇〉的戲劇形態

到了姬周時代，「方相」與「巫覡」雖已列為政府的官吏，擔當了扮神驅疫以及祭祀的職司，在禮樂的舞曲中，成了主要的演員。但在民間，似乎還有另一類戲劇的形態，在活躍的發展着。

那就是〈詩三百篇〉❶的禮樂教化。

孟子曾向滕文公說：「后稷敎民稼穡，樹藝五穀；五穀熟而民人育。人之有道也，飽食煖衣，逸居而無敎，則近於禽獸。聖人有憂之，使契為司徒，敎以人倫，父子有親，君臣有義，夫婦有別，長幼有序，朋友有信。放勳曰：『勞之，來之，匡之，直之，輔之，翼之，使自得之，又從而振德之。』……」孟子說的這些敎育程序，雖上置於帝堯，却也正是姬周時代的敎育程序。

我們在前面說到了，貴族執政時代的敎育，只有貴族家的子弟，纔有入學接受文武合一敎育

的權利，平民教育的興起，已是春秋時代了。那麼，一般平民怎樣接受教育呢？便是以民歌（詩）

譜上樂譜，依據禮的形式編成舞蹈的藝術形態，予以歌舞出來，演奏給庶人觀賞。詩，本是各國

各地流行的歌謠，又經過一番編寫就是了。於是，父子親、君臣義、夫婦別、長幼序、朋友信的

人之五倫大義，便是這樣「匡之，直之，輔之，翼之，使自得之」的社會教育方式。

古人之所以把〈詩三百篇〉看作民眾課本，名之爲「詩教」，其因在此。

〈詩三百篇〉本是民歌，是唱出來的。雖然經過孔子整理，曾說：「雅頌各得其所」，但仍

是可以被之管弦的歌唱體。仲尼先生又說：「詩可以興，可以觀，可以羣，可以怨。邇之事父，

遠之事君。多識於鳥獸草木之名。」❷這些話，正說明了〈詩三百篇〉所擔負的社會教育眞諦。

我已經說了，詩教的施教程序，是由詩入樂，由樂入舞，再用禮來綜合的完成它。於是〈詩

三百篇〉便在禮樂的匡輔之下，歌舞出來。使大衆明人倫知道義而自得之。也就是說，教育人民

孔子雖然把許多古詩歌整理出來了，只餘下三百十一篇（後又失去六篇），但其中的鄭、

衛兩國，詩的內容，大都歌的是男歡女愛之情，都沒有刪除，全留在〈三百篇〉內。保存了這些

詩的原始眞純。換言之，這些歌唱男女愛情的詩文，也是當年歌舞〈三百篇〉的篇章。

我之所以先說了這許多閒話，主要的目的在說明〈詩三百篇〉是類同今日戲劇似的形態，由

禮樂歌舞出來的。那麼，我們再基乎此一程序，進一步看看〈詩三百篇〉的詩文內容，就可以洞

然於〈詩三百篇〉的歌舞。

在上一章談到「角抵戲」的時候，論者多認爲「東海黃公」是一齣最早爲戲劇安排了「故事」

的節目。那是由於談論戲劇的人，往往忽略了〈詩三百篇〉與戲劇的關係，只有人偶爾引述了其中的一兩首，如「宛丘」與「東門之枌」。當然，它們在歌舞的形式裡，自然而然的是歌舞者，據以表演歌舞情致的戲劇形態。

若是認眞論起來，〈詩三百篇〉中的故事詩，全是歌舞的脚本。

我這裡不必要去作歸納統計，來說〈詩三百篇〉有多少篇故事詩，只列舉一部分具有完整故事的詩篇，作爲本文的證見。

1. 國風

在所謂「十五」國風❸中，故事詩最多。就以首篇「關雎」❹來說，也有一個完整的故事。

這首詩如果付諸歌舞的表演，應是一齣有景有致的愛情婚姻進行曲。

時間應是三月天，冰已化了，河水湯湯。

水鳥雙雙對對的在沙洲上棲息，追逐，求偶。

河中的水草荇菜，在流水中隨風盪漾。長的，短的，（高的矮的），任憑採摘的人選擇。正像那河岸邊草地上的靑年男女，在唱歌跳舞一樣，任由各自挑選。

有一個男孩選上了一個，可是那女孩沒有反應。害得這男孩日思夜想的睡不着覺。

後來，這男孩鍥而不舍的釘着，終于成了朋友，終于結成了夫婦。

就是依照詩序的解說，這首詩是象徵后妃應具有不嫉妒的德操，同心合力輔佐國君，治理後宮，也是一個故事。用歌舞演出它，還是要通過詩文寫的那個「求之不得輾轉反側」的故事。

另一首類同「關雎」的「溱洧」（鄭風）❺，故事更清楚了。寫一對男女郊遊，還有對話呢！時間也是春天，上巳的季節。冰已化了，溱水洧水正清波盪漾的流着。許多男士與女士，在草地上唱歌跳舞，他們手裡拿着香馥馥的蘭草，在熱烈的歡舞歌唱。

一對青年男女走過，（他們可能在另一處歌舞場合繞走出），女的又動了心，要去看看。要求男伴去參加。男伴則答說：「不是看過了嗎？」不想去。他希望與那女伴一人在一起。那女伴則說：「你看那裡多熱鬧啊！男呀女呀的，喜喜樂樂的唱呀跳呀！還拿着相互餽贈的香勺藥呢！」

（第二章同，只換了三個字。）

這首詩，自也是付諸歌舞的。試想，故事多麼的有情致。比起「方相」的「儺舞」，要有意義多了吧。

再舉一首「匏有苦葉」（邶風）❻寫一女孩受到男人的騙，相約一同私奔。結果，她失望了。

獨自一人坐在河邊渡口等，一等再等，也等不來。

詩一開始就寫葫蘆還是青葉茂盛的日子，縱有葫蘆結成了，也無法用來作浮子。這女孩竟要求與男孩一同涉水渡河。到了第二章，寫她與男友又一同到了河邊，可是河水更滿，越發的渡不得。但是這女孩聽到田裡的野雞有母的追逐公的叫鳴聲，同感的告訴男友，要他聽聽田野中雉鳥的相愛。那男友卻告訴她「河水沒了車軸」就不能渡了。

當然，這女孩的愛是「之死靡他」，遂又相約一大早私奔，在河邊渡口相會。這女孩在鴻雁起飛的大早晨，就起身了，在冰未化的時候，行路方便。她想到一句古話：「男人討老婆要早，像冬日起早行路一樣，要等冰未化成水時，就要上路了。」像她們今天一樣，這時，太陽方繞出來。那想到她高高興興到了渡口，她那心愛的男人卻沒有來。她等呀等呀，渡船一趟又一趟的開走又開回來。連那撐渡的船伕都忍不住了。招手要她上船，告訴她這次開出後，要等很久了。可是，這女孩沒有上船。她老老實實告訴那船伕說：「你開吧！我還要等人。」

像這樣的故事詩，演出於歌舞，不是很有教育意義嗎！再說，不就是一齣故事完整的歌劇嗎。

2. 雅

不但「國風」有故事詩,「雅」也有。小雅、大雅都有,舉不勝舉。今舉大雅「靈台」❼一首說之。

這首詩是歌頌文王的,贊頌文王的德政,連禽獸都馴服。當然是誇耀的歌功頌德經。然而我要說的,是詩的完整故事。

詩只兩章,從文王建築「靈台」寫起。說是當文王有了要建築「靈台」的想法,四面八方的人都響應起來,從經始到庇材與工,全是老百姓主動來幹的,所以不日就完成了。完成之後,文王與民同樂,在「辟雍」(建築成的一處以水環繞起來的風景處所)與全民一同欣賞歌舞。寫到文王豢養禽獸的地方,鳥兒獸兒都馴馴順順的迎接,到了池塘邊,水中的魚兒都歡躍相迎。像這種場面,在歌舞中的戲劇形態,該是多麼的一種歡樂的場景。

3. 頌

雖說,「頌」是用於祭祀的詩,更是譜上音樂,編成舞列,以歌舞的戲劇形態演出的。今只舉「周頌」的「豐年」❽來說好了。

這首詩很短,只有七句。寫的秋收後祭祖的情形。乍看,並沒有故事,再一看,卻是一首相當熱鬧的豐年祭大場面歌舞。有一幢幢高大的穀倉,有一大批男男女女在處理場上的糧米。他們造酒,他們做各類祭用的食物,他們向祖宗的靈位膜拜,他們求祖先庇佑與降福。他們歡樂的為豐收而歡樂的歌舞。

想來,這短短的一首詩,不就是一個場面頗大的豐年祭舞曲嗎!雖不是故事詩,卻也有個故事涵泳在詩裡。

〈詩三百篇〉之所以被看作舞曲，正因爲它們都涵泳着戲劇的形態。這種文學上的戲劇形態，方是影響後來我國戲劇之形成爲以歌舞爲藝術主軐的基本因子。

此一問題，竟被所有研究戲劇史的人忽略了。

附註

❶〈詩經〉今存三〇五篇，故稱之爲〈三百篇〉。分國風、雅（小雅、大雅）、頌三類。一般說是周代民歌總集。

❷孔子這兩段話，一見〈論語〉子罕篇，一見〈論語〉陽貨篇。

❸一般說「國風」是十五國風，事實上「周南」、「召南」以及「邶」、「鄘」，都是一個地區，不是國名。「十五國風」，只是習慣說法。

❹參閱詩〈周南〉中的「關雎」原詩講解之。

❺參閱詩「鄭風」中的「溱洧」原詩講解之。

❻參閱詩「邶風」中的「匏有苦葉」原詩講解之。

❼參閱詩「大雅」中的「靈台」原詩講解之。

❽參閱詩「周頌」中的「豐年」原詩講解之。

（我的解說是就詩論詩，不遵詩序，也不遵古訓他說。）

叁　兩漢時代的戲劇

一　漢代的百戲舉要

在我國歷史上，曾發生的有損於文化的事件，眞是太多了。有名的是秦始皇的焚書坑儒，繼着便是最無知的項王之火。這一把火不但燒去了覆壓三百餘里於驪山之麓的阿房宮，還燒去了秦人留下的文書簡策。這一來，到了漢高收拾殘局的日子，最困惱的便是失去了以禮樂教育人民的課本。好在還有一些活在世上的文人，祇有一一尋求他們出來，一宗一類的口述筆錄，立「五經博士」之職，重新把文武周公這八百年來遺下的典章制度，以及禮樂六藝，又耗去不少年工夫，整理了一套出來。後人雖然詬病於六經的記述，漢人增入的創意，未免太多。但若以史觀之，以文斷之，已是難能可貴的文獻了。

但有一點是可喜的，也是可信的，那就是有關戲劇、曲藝、雜技這一部分。由於它們在姬周一代的八百年間，大多用作施教於人民的社教工具，都是用眼睛看用耳朵聽的大眾課本，沒有文字留下來，也不會失傳。這些技藝之類的民間文化，當劉邦統一了天下，把諸侯相互爭伐了數百年的兵燹社會，安定了下來，人民在安養頓息之餘，最需要的便是怡情愜志的生活。於是，散落在鄉野間的種種技藝之樂，遂應運而起。所謂「百戲」這一名詞，便在漢代出現。今天，我們不說起戲劇則已，只要一說起戲劇，就不得不一題漢代的「百戲」。

凡是被稱爲「百戲」之類的名堂，十之九都是表演特能幻術的雜技，與我們今天列於藝術之

門的「戲劇」，是大不相類的。我們在漢人的兩篇賦文中，可以略見其梗概。一是張衡的〈西京賦〉，一是李龍的〈平樂觀賦〉。[1]

(1) 西京賦（節）

取樂今日，遑恤我後[2]。既定且寧，安知傾陂[3]。大駕幸乎『平樂』之觀，張甲乙而襲翠被[4]，攢珍寶之玩好，紛瑰麗以奓靡。臨回望之廣場[5]，程角觝之妙戲。烏獲扛鼎，都盧尋橦，沖狹燕濯，胸突銛鋒[6]。跳丸劍之揮霍，走索上而相逢[7]。華岳峨峨，岡巒參差，神木靈草，朱實離離。總會仙倡，戲豹舞羆，白虎鼓瑟，蒼龍吹箎[8]。女娥坐而長歌，聲清暢而蜲蛇，洪涯立而指麾，被毛羽之襳襹[9]。度曲未終，雲起雪飛，初若飄飄，後遂霏霏。複陸重閣，轉石成雷，礔礰激而增響，磅礚象乎天威。巨獸百尋，是為曼延。神山崔巍，欻為背見[10]。熊虎升而拏攫，猿狖超而高援。怪獸陸梁，大雀踆踆。含利颶颭，化為仙車，驪駕四鹿。芝蓋九葩，蟾蜍與龜，水人弄蛇。奇幻倏忽，易貌分形。吞刀吐火，雲霧杳冥，畫地成川，流渭通涇[11]。東海黃公，赤刀粵呪。冀厭白虎，卒不能救，挾邪作蠱，於焉不售。爾乃建戲車，樹脩旃，侲童程材，上下翩翻。突倒投而跟絓，譬殞絕而復聯。百馬同轡，騁足並馳。橦木之技，能不可彌。彎弓射乎西羌[12]，又顧發乎鮮卑[13]。於是眾變盡，心醒醉，般樂極，悵懷萃。

張平子的〈西京賦〉寫的這一段有關「百戲」的表演，雖然誇大的成分太多，像畫地可以成為川河，更可以把長安附近的涇渭兩河通流。有巨獸百丈之大，有百馬同轡騁馳。又說彎弓可以射到西羌，再一轉身又射到鮮卑。這些誇大的話，已近乎在吹大牛說夢話。但其中說到的「戲豹

舞罷，白虎鼓瑟，蒼龍吹篪。」以及「易貌分形，吞刀吐火」，都是類似今日雜技的表演。所謂「蒼龍」，或許是蟒蛇與大蜥蜴等類的爬蟲，也被訓練得能表演節目。還有走索爬竿，刀刺不入，更有「偋子」們的上下翩翩之舞，可真是演得熱鬧，

〈西京賦〉所寫，是漢武帝時候的事，距今兩千年以前了。

(2)　平樂觀賦

爾乃太和隆年，萬國肅清。殊方重澤，絕域趨庭。四表交會，抱珍遠並。雜邇歸誼，集于春正。玩屈奇之神怪，顯逸才之捷武。百僚於時，各命所主。萬曲即設，秘戲連敘。逍遙俯仰，節似韜鼓。對車高橦，馳騁百馬，連翻九仞，或以馳騁，覆車顛倒。烏獲扛鼎，千鈞若羽。吞刀吐火，燕躍鳥跱，陵高履索，踸踔旋舞。飛丸吐劍，沸渭回擾。色渝隄一，逾肩相受，其形蚴虯。騎驢馳射，狐兔驚走。侏儒巨人，戲謔為偶。禽鹿六駮，白馬朱首。魚龍漫延，蒐崛山阜。龜螭蟾蛤，挈琴鼓缶。

李伯仁的〈平樂觀賦〉寫的這一段，與張平子的〈西京賦〉，有不少所見相同的表演，他們全是在「平樂觀」親眼見到的表演。像「連翻九仞，離合上下，」豈不類似我們今日在馬戲團中見到的「空中飛人」嗎？像「飛丸吐劍」也是今日雜技團還能表演的節目。至於「侏儒巨人戲謔為偶」，則是〈西京賦〉沒有寫到的。可以說，在這一盛大場面的表演中，連「俳優」的戲謔，自然增加笑樂的趣味。

也登場的。侏儒與巨人相對調笑戲謔，十九都是雜技與幻術，「俳優」的雜入其間，也只是調笑而已。

從這兩篇賦文記述的演出情況，

據〈漢書〉西域贊：「天子負輔依、襲翠被、馮玉几而處其中。設酒池肉林以享四夷之客。

作巴渝、都盧、海中、碭極、漫衍、魚龍、角觝之戲，以觀視之。」如前面的「巴渝」等四種舞，都是域外的舞曲，特地演給四夷的賓客看的。至於「漫衍」、「魚龍」，則是形容舞蹈盛大的舞曲名。

關于此一問題，據註解說，「都盧」是國名。因爲都盧人體輕，善於攀緣爬升。「碭極」是音樂名。「巴」是巴州人，「渝」是水名，在今天的「渝州」。這裡的人強勁敏銳，又長於跳舞。他們原來曾跟漢高祖去平定了西秦，著下功勞，高祖很喜歡觀賞他們的舞蹈，遂著樂人演習他們的舞曲，便有了「巴渝舞」這個節目。「漫延」（即漫衍）就是張衡〈西京賦〉中寫的「巨獸百尋」，至於「魚龍」，是「含利」的一種魚。這一節目，先在院子裡演，演完了，再移到殿內演。這種魚龍，激水可以變作比目魚，激水又能使霧遮住了太陽。隨後，又能變成八丈長的黃龍，跳出水來，在庭院飛躍遨遊。日光映照龍鱗閃爍。就是〈西京賦〉中寫的「海鱗變而成龍」的景色。

像這些，有如今天的大魔術一樣。已經算不得戲劇。

漢代的「百戲」，雖然非常盛行，從宮中到民間，都有不同景色的演出，以今日的戲劇藝術觀觀之，委實不能以戲劇論之。它只代表了一個時代的戲劇發展過程而已。但漢代的戲劇，並不僅是雜技的「百戲」雜陳，玩特技，製幻術，優笑謔樂，它還有文學上的采詩官署，「樂府詩」的興起，就在漢朝，「樂府詩」對於後世戲劇的影響，比「百戲」大多了。

附　註

❶ 張衡，字平子，西漢武帝、昭帝年代在世。賦家，精天文曆算，作渾天儀。

② 意為今日要盡情享樂，不必憂慮其他。

③ 今天下安定，怎管以後的衰落。

④ 平樂館是演出的場地。「廣場」演出的廣大場地。

⑤ 「甲乙」是帳名，「翠被」是翠羽裝飾成的帔。

⑥ 「烏獲」秦時大力士，「都護」即都盧國，人善攀緣的技能。「尋橦」就是今日的爬竿技能。在竿與竿飛來飛去，像燕子掠水似的。原注說：「卷簟席，以矛插其中，伎兒以身投，從中過燕濯。以盤水置前，坐其後，踢身張手跳前，偶節踮水，復卻坐，如燕之浴也。」

⑦ 此或如今日雜技的擲接彈丸或舞劍以及走索。原註說「揮霍如丸劍之形也。」

⑧ 「仙倡」，原註說是假的虎形，羆、豹、熊、虎，也是假的頭形。我則認為「仙倡」是那些打扮得像仙人似的演員，羆、豹、龍、虎都是真的，像今日馬戲團中會聽演員指揮表演各種技能類同。所謂「蒼龍吹篪」，原註未解說。我推想這「蒼龍」或是大蟒蛇，大蜥蜴一類的爬蟲。

⑨ 「女娥」指的是扮演娥皇女英的女演員，「洪桂」是三皇時代的伎人（演員）。穿着羽毛製的衣服鞋襪。

⑩ 這幾句，都是描寫表演的幻術。時而雪飄，時而炸雷。還有「百尋」大的怪獸，表演出的「曼延」舞，以及突然出現在背後的「崔巍」、「神山」。都是幻術。

⑪ 像這十六句描寫，除了「熊虎升而挐攫，猿穴超而高援，」以及「水人弄蛇，吞刀吐火」是特技，其他，想來也是幻術。

⑫ 「東海黃公」前章已說過。「假子」是十二歲以下未成童的小男，參加「方相」儺舞的演員，前章已說過。

⑬ 我認為「百馬同轡」并馳等，也是幻術表演。

二 〈樂府詩〉的傳承與延伸㈠

繼〈詩三百篇〉之後出現於文學天地中的，是屈宋的〈楚辭〉。雖是屈原、宋玉等人的個人作品，然而它們仍舊傳承了〈詩三百篇〉的樂舞餘緒，創造了另一戲劇形式的樂曲。雖然也是被之管弦的，也是可以歌可以舞的。但由於它出於文人的手筆，辭藻太典麗了，寓意太象徵了，境界也太高遠了。因而與人民大衆拉長了距離，遂把它的戲劇形態，局囿在文學的廟堂裡，似乎未能在民間傳播開來。

比年以來，大陸的文學界、音樂界、戲劇界，雖曾聯合起來，溯流尋源的去考索，演出了「九歌」舞曲，却仍然不是一般大衆所能欣賞的「與衆樂樂」的作品。可以說「楚辭」對於後代的影響，也是文學的，如兩漢的賦體，魏晉南北朝的駢驪，都是由〈楚辭〉蛻變出的一種種新的文學體式。這些新的文學體式，都是文學廟堂裡的，更可以說它是一種「廟堂文學」，不屬於民間，遂引發了後代人的散文復古運動。❶

這些閒話，在此只能說到這裡，再多說就離題了。

儘管如此，〈詩三百篇〉的音樂「舞曲」體式，並未在此巨大的文學體式變遷中消失，到了漢代，一種屬於民間的新的民歌產生了，那就是「樂府詩」這一名下的詩歌。

按「樂府」一辭，始於漢武帝。〈史記〉「樂書」說：「於樂府，習常肄舊而已。」這話就是從漢武帝設立採詩的官府，名之曰：「樂府」，着人向民間收集民歌，加以整理的事。史遷這話，指出「樂府詩」收集來的民歌，整理的方式，也祇是「習常肄舊」而已，沒有作太多的改動。〈漢書〉「禮樂志」說：「至武帝，定郊祀之禮，乃立樂府，采詩夜誦，」❷注：「樂府之名，

蓋始於此。」班氏孟堅的〈兩都賦〉序說：「內設金馬石渠之署，外興樂府協律之事。」❸可以想知「樂府」的采詩工作，並不只是為了蒐集民歌，主要的目的，是要把那些蒐集來的民歌，予以譜上樂譜，可以協之五聲六律，作全民習唱的推廣工作。

此一問題，我們只要一讀漢代留下來的「樂府詩」，就會感受到它們不只是可以唱的歌謠，更是可以表演的舞曲，而且是一則則具有了完整故事的戲劇，非僅止於歌，非僅止於舞。這樣看來，方可使我們瞭解到「樂府詩」纔是那傳承了〈詩三百篇〉延伸下來的民歌形式的舞曲呢。

下面，我們列舉幾首例說，便能明白。

那一首大家最熟知的「孔雀東南飛」(焦仲卿妻)，寫一位寡母不容子媳兩相恩愛，硬逼兒子休妻，造成的一個悲劇故事。乃東漢末建安年間的作品。故事真切！情節動人。早已成了後人最樂採用的戲劇題材。實則，它本就是一則戲劇性的樂舞。文太長，這裡不說它了。

「陌上桑」，也名「日出東南隅」，也是大家熟知的一首。漢朝人的作品，比「孔雀東南飛」更要戲劇化些。

文錄於左：

日出東南隅，照我秦氏樓。秦氏有好女，自名為羅敷。羅敷善蠶桑，採桑城南隅。青絲為籠繫，桂枝為籠鈎。頭上倭墮髻，耳中明月珠。湘綺為下裙，紫綺為上襦。行者見羅敷，下擔將髭鬚。少年見羅敷，脫帽著帩頭。耕者忘其犂，鋤者忘其鋤。來歸相怨怒，但坐觀羅敷。一解❹

使君從南來，五馬立踟躕。使君遣吏往，「問是誰家姝？」「秦氏有好女，自名為羅敷。」「羅敷年幾何？」「二十尚不足，十五頗有餘。」「使君謝羅敷，寧可共載不？」羅敷前

置辭：「使君一何愚。使君自有婦，羅敷自有夫。」二解❺

「東方千餘騎，夫婿居上頭。何用識夫婿？白馬從驪駒；青絲繫馬尾，黃金絡馬頭；腰中

鹿盧劍，可值千萬餘。十五府小史，二十朝大夫，三十侍中郎，四十專城居。為人潔白皙，

鬑鬑頗有鬚：盈盈公府步，冉冉府中趨。坐中數千人，皆言夫婿殊。三解❻

我們看這首詩的戲劇形態，是多麼的場次分明。可以說共為三場，頭上有一序曲，寫「日出

東南隅」的晨景，照着羅敷女住居的綉樓，所謂「照我秦氏樓」。這是太陽初出的早晨，羅敷正

在窗前梳妝。按「羅敷」並非這女孩的眞名，似是秦代有一貞淑的女子名羅敷，很有名望，她便

以秦羅敷自況。她本是一位探桑的女子，又美麗又愛打扮。於是這序曲便描寫羅敷打扮，上身穿

什麼？下身穿什麼？連用來採桑的籃子、鈎子，都加以美化了。這纔下樓挎着籃子，拿着鈎枝的

鈎子，出門到城南隅去採桑。

第一場，便是羅敷在走往探桑的路上，由於她的美竟在路上，迷倒了不少路上的行人，無論

老的少的，在田裡耕犂的，耘草的，挑擔趕路的，都被羅敷的美麗鎮攝住了。趕路的也歇下擔子

不走了，種田的也停下犂放下鋤不幹活了。不但如此，這些見了羅敷的人，回到家一見到黃臉婆

也看不順眼了，竟然怒目相向，惡言相叱。都因為他們心裡在戀上羅敷女了。當然，羅敷只顧採

桑，沒有理他們。

第二場演的是一位有五馬隨從之職的太守經過「城南隅」，見到了這美麗的羅敷女，也不願

意走了。由於他是大官，便想以高官的威勢，來把羅敷帶走，同車載回過日子。這太守率領了五

馬隨從，停下來，看了又看，想了又想，最後還是決不能放棄這一遇美的好機會，遂派了一位屬

下去問詢。先問姓名再問年歲。這女孩都大大方方的回答了。答說她自命是「秦羅敷」。可是那

貪色之徒的太守，還是想以太守的威勢帶走她。逐又遣屬下去直說：「我們太守問妳願不願意跟他共同過富貴日子呢？」這女孩一聽這位官家不懷好意，便大大方方的走向前去，說：「官家你說這話未免太無禮吧！看起來你一定家中早有三妻四妾。我羅敷女也結過婚了。」說過便想離去。

可能那貪色之徒的太守還不捨的在追呢！

第三場，便是羅敷女一大段挖苦那位太守的唱詞。當時被那貪色之徒，追偪在後，惹火了這丫頭。編了一大堆睛話，句句都是誇耀她的夫婿的贊賞詞。總結一句話：「我夫婿比你強得多，你太守算什麼？」

當然，在這第三場的結尾，還應再把前面的序曲，改作尾聲，在這裡後面再重覆一遍。試想，這一首樂府詩的故事情節，不正是以後的雜劇與傳奇的戲劇形態嗎？

下面，我們再舉一首短詩來說。

出東門，不顧歸。來入門，悵欲悲。盎中無斗米儲，還視架上無懸衣。拔劍東門去，舍中兒女牽衣啼。『他家但願富貴，賤妾與君共餔糜。上用倉浪天故，下當用黃口兒。今非！』

『咄！行！吾去為遲！白髮時下難久居。』❼

這一首也是漢朝的作品，跟「陌上桑」是一類，同屬於「相和歌」古辭。詩文的內容，描寫的是一位男子因為在家貧無以為炊的情況之下，準備拿起刀子出外去作鋌而走險的歹事。他的妻子趕快拉住他的衣襟，阻止丈夫別去為非作歹。哭着說：「別人家的妻子，盼望過富貴的日子，我不要。我心甘情願的跟你過窮日子，能飽肚子就成了。你抬頭看看，上有蒼天！你再低頭看看，咱還有這麼小的孩子。今天再窮，也不可去作歹事。」這位窮瘋了的丈夫聽了，遲疑了一霎，還是嘆了一口氣，掙開妻子拉住衣襟的手，說：「放開，我還得去，早就該這麼幹了。時下的人活

到頭髮白不容易。」這人去幹壞事去了。

詩文雖短，却有一個簡單明瞭的故事。情節上的衝突，心理上的矛盾，以及最後那悲劇結局的決定，都令人感到悽楚。更可以看到了這一詩劇的戲劇形態，塑造的人物形象，是多麼的鮮活如生，似在身畔似在眼前。

關于「樂府詩」是前代〈詩三百篇〉的傳承，是後代歌舞劇藝術形態的延伸，尚須再說下去。下一篇再談。

附　註

❶ 由「楚辭」的文體，演變出兩漢的「賦」體，進而到了魏晉南北朝形成的四六偶句的「騈驪」體，文章已流入以辭藻為美，內容空虛無物的弊病，於是唐人韓愈等，便起提倡復古於〈史記〉文體的散文運動。後人譽韓愈為文起八代之衰，便是由此來的。

❷ 漢武帝設有「采詩」的官，到民間蒐集詩歌，立有整理民歌的官署，名為「樂府」。

❸ 這裡說的「金馬石渠」之署，是藏書的館舍，「樂府協律」之事，就是譜寫音樂舞曲的事務。

❹ 「但坐觀羅敷」的「坐」字是副詞，意思是「因也」，不是動詞坐立之坐。

❺ 這一段是對話的體式，「寧可共載不」的「載」字，應讀第三聲，意作動名詞解，共度幾年生活的意思。若讀第四聲，只是動詞意，上車共乘的意思。似非。

❻ 這一段話，一看就知是寫羅敷故意自誇，來諷刺那太府的辱罵語言。一般人據此說羅敷是有夫之婦，似誤。「坐中數千人」的「坐」字，與「座」同。這首詩，到了晉代，又增加了一些文句，比原詩多二十五字。在劉宋的「樂志」中，也略有改動。可參考。

三　〈樂府詩〉的傳承與延伸(二)

如從歷史的源流來看，「樂府詩」就是古時「樂舞」的濫觴，〈周禮〉「春官大司樂」說：「以樂舞教國子，舞雲門、大卷、大咸、大磬、大護、大武。」前章已說到了。

漢高祖時，叔孫通招來秦時存活在世上的樂人，創制了漢代的宗廟樂。其後，漢高祖經過家鄉沛郡時，一時興起，作了一首「大風歌」❶，着令歌童習唱，是爲「三侯之章」❷。孝惠帝時，以夏侯寬爲「樂府令」。一直到文帝、景帝，都沒有更改，還經常演習。到了武帝，又設立了「樂府」，以李延年爲「協律都尉」，延攬了司馬相如等數十人，采詩作賦，論律呂，合八音❸，「樂舞」更加興盛。以後的和帝（劉肇）靈帝（劉宏），也不曾停止了觀風采詩的工作。〈後漢書〉「季部傳」說：「分遣使者，皆微服單行，各至州縣，觀採風謠。」俗語說：「上有好，下必甚焉。」既然在位的帝王提倡歌舞，不惟列有觀採風謠的官員，改穿便裝到民間蒐集歌謠，還設了官府，專司其事。樂府詩的文體，以及舞樂的風格，遂在漢代建立了起來。

上一章，例說了兩首具有濃厚戲劇形態的「陌上桑」與「出東門」，我們可以從這兩首故事詩，清切的界域了它與〈詩三百篇〉的故事詩，又有了更進一步的開展，不但故事與情節，有了層次轉折，有了起伏的情致，更有了人物性格的鮮活形象。最值得讚賞的是這些樂府詩，寫作的語言，以及描寫的景物，與民間的生活大眾更接近了。不再是〈詩三百篇〉的時代，歌頌，諷諭，都還是遮遮掩掩藏藏躲躲，樂府詩則是赤裸裸的張大嘴巴說，睜大眼睛瞪了。

這裡再例說一首「婦病行」，寫妻病將死，還有三個也行將餓死的孩子。這時丈夫出門求乞，還想救活一家四口。妻子知道活不了啦，要丈夫自去活命，別管他們啦！讀來悽楚欲絕。我的老

人就是餓死在家鄉的。感受最深。

婦病行

婦病連年累歲。傳呼丈人前一言。

當言未及得言，不知淚下一何翩翩！

亂曰：「抱時無衣，襦復無裡。閉門塞牖，舍孤兒到市。道逢親交，泣坐不能起。從乞求

與孤買餌，對交啼泣，淚不可止。『我欲不傷悲，不能已。』探懷中錢持授。」交入門，見

孤兒啼索其母抱。徘徊空舍中，『行復爾耳！』棄置勿復道。

這首詩，也是有故事有情節的，故事的內容，比「出東門」那首詩，還要悽楚。讀之就會令

人下淚。

用語體解釋：這個婦人病了幾年了，已到了頻死的邊緣。一天，把丈夫喊近前來，準備說話

還沒有啓口說，不知不覺的傷心淚水就流下來了；而且流個不止。說：「我死了，盼望你好好照

顧這幾個孩子，不要再使我這幾個孩子挨凍受餓了。他們要是犯了過錯，千萬不要打他們。無論

如何不要折磨他們噢！求你多多愛護他們！」下面的「亂曰」二字，就是舞曲的合唱名詞。也就

是說，下面的一段是由歌舞的羣眾，在後台合唱，這位丈夫在合唱聲中上場，寫這位丈夫在準備

出門的時候，打算從家中蒐尋些可以換錢的衣物，可是尋來尋去也沒有可以換錢的上衣，下裙也

是破了裡子的。只得空手出門去求乞。由於他們住的這地方是偏僻的野外，他出門後，又怕野獸

闖了來。遂關好了門，塞好了窗，再離開家人到市上去。在路上遇見了一位老朋友，狼狽的哭起

來坐在地上抬不起頭。哭了半天，淚水擦也擦不乾。說：…『我本來不想向老朋友哭，實在忍不

住。』向老朋友求乞些爲三個孩子買吃食的錢。這位老朋友探手懷中取了錢，交給這位窮朋友，要他快去爲孩子買吃的去。這位老朋友獨自跑到這窮朋友家中看望。進門一看，三個饑餓的孩子，正在哭啼着投向病中的媽媽懷中索求。這位老朋友看到這三個饑餓的孩子們，也奄奄一息了，無奈的在這四壁空空的房裡，徘徊了一些時候，考量當時的情景，他斷定不但有病的媽媽無救了，連那三個孩子也是無救的了。於是，這老朋友也只好痛苦而無奈的丟棄了他們，連一句安慰他們的話也不必說了。

在舞曲的體式上，它與「陌上桑」、「出東門」，都是「相和歌」類，但這首「婦病行」的舞曲演出形態，比起「陌上桑」與「出東門」，更要戲劇化的明朗。從詩句層次的界域看，運用的手法，是前後兩段不同的演出表現。「亂曰」之前的一段，情致的着眼點，在病婦知道她的病已好不了嘍，而且自知活不了許多日子了。把她將難捨子女的母愛，傾訴出來。留遺言要丈夫好好照顧三個孩子，還希望丈夫能養大他們。她又怎會想到孩子也已餓到無救的地步了呢？「亂曰」（合唱）的這一段，是三場戲，一是丈夫出門時，欲尋得可以換取金錢之物而不能得，以及閉門塞牖的倫理之愛的表現。二是見了老友時的羞窘與痛苦，以及老友的慷慨之情。三是老友竟到窮朋友家一探究竟，雖想拯救這一家人，竟然太晚了啊！

請問，這一類舞曲的故事與情節，不名之爲戲劇又能以別的什麼名稱冠之呢？

在「樂府詩」中，像這類的故事，相當之多。譬如列爲「雜曲」的「上山採蘼蕪」、「十五從軍行」，以及「相和歌」中的「艷歌行」，都是故事詩，人物的形象性格，都非常鮮活。茲再例說一首。

艷歌行

翩翩堂前燕，冬藏夏來見。兄弟二三人，流宕在他縣。故衣誰當補？新衣誰當綻？賴得賢

主人，覽取為吾綻。

夫婿自外來，斜柯西北眄。

石見何纍纍，遠行不如歸。

儘管這詩的故事極簡，情節亦單。只是寫一位出門在外的人，衣服破了無人縫補。房東太太，寄予一分熱誠，代他縫縫。却被房東先生看見了，斜倚在門外的樹身上向裡斜睞，心存疑忌。房東太太向丈夫表白，說：「請你不必用那種懷疑的眼光看，」遂又說了一句古語：「水清石自現。意思是你弄清楚了事實，就知道我幫那房客（或工人）縫補了衣袴，沒有邪心眼的。可是那外鄉人知道了，則極其感慨的想：「清是清，白是白，雖容易分辨。出門在外，還是不如在家中好。」

這詩雖有說理的意味，似乎談不上是故事詩，但放在相和歌中作為舞曲演出，仍舊具有其戲劇的形態。

兩漢的「樂府詩」，門類很多。依文辭分為九品：㈠祭祀、㈡王禮、㈢鼓吹、㈣樂舞、㈤琴曲、㈥相和、㈦清商、㈧雜曲，凡不襲古而近古者，名之為㈨新曲。到了宋人郭茂倩編成〈樂府詩集〉一種，一百卷，又別類為㈠郊廟歌詞㈡燕射歌詞㈢鼓吹曲詞㈣橫吹曲詞㈤相和歌詞㈥清商曲詞㈦舞曲歌詞㈧琴曲歌詞㈨雜曲歌詞㈩近代歌詞㈩雜謠歌詞㈩新樂府詞。共十二類，其中包括魏晉隋唐的新樂府。

「樂府詩」到了唐代，如詩人李白、杜甫、白居易等大詩家，雖有「新樂府」的故事詩出現，如「長干行」、「石壕吏」、「琵琶行」等，似已不是為「舞曲」而寫，因為這時，社會上已有了載歌載舞表演故事的戲劇，用不着像兩漢時的「樂府」來擔當戲劇的事。「梨園子弟」已成專

業了。（雖是演習歌舞，已與戲劇分道，說起來，仍具戲劇形態。）

總之，兩漢的「樂府詩」，則是從〈詩三百篇〉傳承來的，它們的延伸便是後來的歌舞劇。

換言之，「樂府詩」的戲劇形態，正是我國歌舞劇的前身。

附　註

❶ 漢高祖擊黥布還，過沛，置酒沛宮。酒酣擊筑，自作歌曰：「大風起兮雲飛揚。威加海內兮歸故鄉，安得猛士兮，守四方。」

❷ 所謂「三侯之章」，即指上錄「大風歌」，「侯」字同「兮」，也讀作「兮」。「大風歌」有三兮。

❸ 見本書第一章註六。

❹ 句中的「行將折搖」，一般人解釋「折搖」二字，咸謂同於「折夭」的夭折意。未採納。改以「折磨」意。再三個孩子，母已無力抱子走動，這來探望的老友，抱那一個呢？蓋此「抱」字，應爲懷抱，意指三個小孩已奄奄一息的摟在那病婦懷中了。所以那位老友見到這種情形，只有丟下他們離開。業已無能爲力了啊！

句中的「見孤兒啼索其母抱，徘徊空舍中。」有斷句爲「見孤兒啼索其母，抱徘徊空舍中。」我不同意此種斷句。有

肆　魏晉南北朝的戲劇

一　異域文化對魏晉南北朝戲劇的影響

也許是漢高立國，四夷遠來，朝貢方物之外，還挾帶來了異域的歌舞來朝。特別是雜技、幻術，像這些千奇百怪的雜耍，取悅於人的程度，天竺人的割舌復聯。還有吞劍、噴火、擲杯變鳥，遁身變形，都護（都盧）人的爬竿如同獼猴，自然比那演奏「樂府詩」的舞曲劇藝，要吸引人的多了。

所以，我們今天不談兩漢戲劇則已，只要一談到兩漢戲劇，無不以「百戲」稱之。

更由於兩漢歷史，有四百年之久，不但向南開闢了所謂「荊蠻」之域，且向北向西也都大大的開展了戎狄之邦。這是兩漢的聯外政策，為文化展現出來的一個新局面。不再是姬周時代孔孟所號名的「為高必因丘陵，為下必因川澤」的開口必堯舜的依古制了。雖然，商因於夏，周因於商，政治制度的依循，兩漢也不得不因於周，秦始皇的廢封建改郡縣，漢高更因之在封國之外，還加上了郡縣，率由中央集權治之，由天子懸令❶任免。北聯胡，西聯戎，南安蠻，不惜以公主嫁給姬周時代視為「被髮左衽」的「無文化」的番人。再加上漢高的因時利趣，（把春秋、戰國爭戰了數百年的天下統一了，正是全國人民安養生息的需求所期）人民在安居樂業的環境中，日出而作日入而息，於是，以農立國的社會，農收的糧米，豐饒到連政府建築的穀倉都盛不下了，不但溢出來，而且霉在裡面。❷像這樣的一個富有的社會，自然會「百戲」雜陳。

兩漢的這種社會狀況，到了東漢末的桓靈二帝，由於政治的窳敗，變亂起了。董卓專權，曹

操奪政。於是，江東孫權，與遷徙無地的劉備，合兵拒曹，形成三國鼎立。再而曹篡漢，司馬篡曹，繼而劉裕滅司馬，不但分天下遞遭成宋、齊、梁、陳的南比形勢，而元魏又崛起塞北。由三國鼎分到魏晉南北朝，三百年間，天下都在分裂中，不曾有人統政令於一家。像這麼的一個紛爭變亂的時代，戲劇這一類的文化活動，自然談不上有什麼新的開創新的樣相。可以說，這麼長的一個時代，在社會上甚至宮庭間，還在活動着的歌舞，仍是兩漢時代的「魚龍、漫延」與「百戲」雜陳，縱有一些新的展現，也只是幾類從異域傳來的歌舞而已。

魏明帝青龍三年，建築了太極諸殿及總章觀，高十餘丈，建翔鳳於其上。又在芳林園中，起陂池，楯欘越歌。又於列殿之北立八坊，諸才人以秩序處其中。……訾伎歌者，各有千數，通引穀水過九龍殿前，為玉井綺闌，蟾蜍、含受、神龍吐出。使博士馬均，作司南車、水轉百戲。歲首建巨獸，魚龍、曼延、弄馬倒騎，備如漢西京之制（見「三國志」）。從這一記載，足以證明在魏明帝時代的宮庭娛樂，節目還是「西京賦」所寫的那個時代的樣式。並無新奇。

在〈後漢書〉的列傳上，傳有「方術」人士兩卷。數一數共有卅四人。其中玩要幻術的人士過半。傳說的幻術，真可以說是千奇百怪，有如今日的大魔術師玩出的大魔術，似乎還要奇些。

茲舉二人事如后：

1. 劉根傳

劉根，穎川人。隱居嵩山，居然有人從遠地找他學道。說是劉根能召來鬼神。穎川太守史祈聽說了此事，認為劉根是妖人，遂派吏差捉來。說：「你為何以神鬼來騙百姓？若有神通，你就露上一手，給我看看。不然，馬上處死。」劉根說：「我不會別的，只會叫人見到鬼。」太守史祈說：「好，你把鬼拘來我看。」於是劉根就左看看右瞧瞧，然後大聲嘯

嗽。一霎那間，史祈死去的父親、祖父，還有其他親人，竟有數十人，都被反縛着雙手，

一個個見了劉根就跪着磕頭。乞求說：「小兒不懂事，罪當萬死。」遂又轉臉向史祈：

「你身為子孫，不能孝助先人，反而使你的祖先亡靈受到羞辱。還不趕快跪下磕頭謝罪。」

史祈既驚懼又哀慟。只得跪下磕頭到地，頭破血出。甘願負咎請罪。嘿然一會兒，面前的

祖先等人，連同劉根，全不見了。

2. 左慈傳

左慈，字元放，廬江人。少有神道，嘗在曹操坐。操從容向座中賓客說：「今日的酒筵，

珍饈齊全，遺憾的是獨少松江鱸魚。」左慈坐在下位，馬上應聲說：「可以弄得來。」遂

指使人役備一銅盤，貯滿了水。用竹竿加上釣線魚餌，持竿向銅盤垂釣。頓時釣上一尾鱸

魚來。曹操得意的向眾客拍手大笑。會上的賓客，也都驚異的鼓掌喝采。曹操又說：「賓

客多，一條鱸魚怎夠大家嚐食？」說着面向左慈：「還能釣得嗎？」左慈點頭允可。於是

又在釣上安裝了新的魚餌，照舊向盤中垂釣。不一會工夫，果然又一條鱸魚釣上來了。三

尺多長，比前一條更大，活蹦亂跳的。眾賓客鼓掌喝采。曹操使人快拿出烹調享客。但又

一想，說：「松江鱸魚是有了，若是缺少了四川出產的生薑，膾出的美味，豈不減色？」

左慈答說，也可以馬上得到。曹操怕是左慈在近處取得的，遂說：「既可到川蜀買得薑來，

我前已派人到川蜀去買綢布，何必再派人去，着前去的人帶來，不就省事了嗎？」左慈也

點頭應允。不一會兒，買布的人回來了，薑也帶來了。後來驗問時日，都能符合。……❸

右錄的兩件有關幻術的事，都是寫在正史上的。由此可以想知兩漢的百戲，到了漢末，已是

五光十色。黃巾賊的亂起，豈不與此有關。像這樣的奇幻事件，事實上恐未必是這樣的神化。但

有一點是可以說明的，社會上流行的是這類的雜技幻術，像「樂府詩」那樣的故事情節，不但要用眼去看，還得用耳去聽，更得用心去想，自然流行不起來了。被雜技幻術把觀眾搶了去了。

試想，在魏晉南北朝那個各自爲王的攻伐時代，戲劇自然不會有新的創意，新的開展。我們再從晉代的一篇文章中，更可見到晉代的舞樂與百戲，還是兩漢時代的那一套，並無什麼變化。

傅玄的「正都賦」曾記到當時他見到的演出，文中有言：「……奏新樂，觀秘舞，乃有材童妙技，都盧迅足，緣修竿而上下，形既變而景屬，忽跟絓而倒絕，若將墮而復續。鳳嚴崟崟，靈茸崔崖，嘉木成林。東父翳青蓋而遲望，西母使三足之靈禽。列仙逸唱，熊虎聽音，丹蛟吹笙，文豹鼓琴。素女撫瑟而安歌，隨紆曲，杪竿首而腹旋，承嚴節之繁促。于是神岳雙立，委蛇龍蟠，委聲可意而入心，偓佺企而鶴立，和清響而哀吟。」❹下面寫的全是特技，不必錄了。

可以說，兩晉時代的音樂舞曲，不但還是兩漢時代的舊樣，並無改變，還消失了不少呢。

按〈晉書〉樂志（下），曾坦白的說：「永嘉之亂，海內分崩，伶官樂器，皆設於劉右江左。」又說：「……太寧末，明帝又訪阮孚等增益之。咸和中成帝乃復置太樂官鳩集遺逸，而尚未有金石也。庚亮爲荆州與謝尚修復雅樂，未具而亮薨。庚翼桓溫，專事軍旅，樂器在庫，遂至朽壞焉。」又說：「及慕容儁平冉閔兵戈之際，鄴下樂人，頗有來者。永和十一年，謝尚鎭壽陽，於是采拾樂人，以備大樂。並製石磬，雅樂始頗具。而王猛平鄴，慕容氏所得樂聲，又入關右。

太元中，破苻堅，又獲其樂工揚蜀等，閑習舊樂，於是四廂金石始備焉。胥賴域外樂人。……」僅新製「石磬」一

從〈晉書〉樂志所說，可知兩漢舞樂，抵晉已不能成曲，

曲，到後來，如「白紵」等舞曲，都是域外來的。下章再談。

二　魏晉南北朝的戲劇成就

翻閱〈宋書〉樂志，有一位官居散騎常侍丹陽尹建城縣開國侯顏竣，上議了一篇有關音樂的創制論文，其中有一段說到郊祀、宗廟禮樂時，他曾老實的說：「爰自漢元迄乎有晉，雖時或更制，大抵相因，爲不襲各制而已。今樂曲淪滅，知音世希。改作之事，臣聞其語。……」這裡已經說明從漢元帝（西元前四八—三三）到晉祚亡（西元四一九）以至劉宋篡立，已四百餘年，禮樂還是漢高、漢武的時代留下來的，後來的魏晉只是改個名而已。在天下兵燹連年之後，「歌兒不唱忘掉多」，遂一一相繼湮沒。連改作也不是容易的事了。

再看劉宋後南齊、蕭梁以及南陳，除南齊有樂一卷，只志了些郊、廟的歌詞，梁、陳連樂志

附　註

❶　「縣（懸）令」是天子的代名詞。意爲天下百官悉由天子任命。

❷　見〈史記〉、〈漢書〉所記之「太倉之粟，陳陳相因。」

❸　這個故事，是筆者據原文用語體譯出的。教者最好再把原文錄給學子參考。這裡不錄原文了。

❹　原文見〈古今圖書集成〉博物滙編、藝術典。文中所記的「百戲」雜記，與「西京賦」類同。

也沒有。他們在位日短，只求苟安，那裡還有時間心情去講求禮樂舞藝。他如北朝的元魏，本是拓拔族，立國後雖力求華化，去大漢講求的禮甚遠。北齊高歡，三代都是慕容氏的臣子，都是紛亂中求其成長的國族，所以在他們的史書上，既無禮志、也無樂志，以及藝文來記下他們的文化。

如今，我們只能在〈樂府詩集〉中，讀到這南北兩朝的民歌。如南朝的「子夜歌」，北朝的「析楊柳」❶，也只是一些民間小調，用於舞曲，都是很單調的，休說戲劇。

上一章已經說了，有一「白紵舞」，雖是前代所遺，但在南朝，卻很盛行。

〈宋書〉「樂志一」，在說到「白紵舞」的時候，說了這麼一段：「又有『白紵舞』，按舞詞有『巾袍』之言，紵本吳地所出，宜是吳舞也。晉俳歌又云：『皎皎白緒，節節爲雙。』吳音呼『緒』爲『紵』，疑『白紵』即『白紵鞞舞』。」說來，這「白紵舞」也是前朝的。前面說到的「鞞舞」，則說：「未詳所起，然漢代已施於燕享矣。」或可說「白紵鞞舞」來自兩晉以前。

〈宋書〉樂志，錄「白紵舞」歌詞三篇，這裡錄出第一篇，提供參研。

白紵舞歌

高舉兩手白鶴翔　　輕軀徐起何洋洋

凝停善睞容儀光　　宛若龍轉乍低昂

隨世而變誠無方　　如推若引皆且行

宋世方樂未興　　舞以盡神安可忘

愛之遺誰贈佳人　　質如輕雲色如雲

袍以光軀身如塵　　制以爲袍餘作巾

四坐歡樂胡可陳　　清歌徐舞降祇神

前文說的「有巾袍之言」，就是指的第十一、二兩句。

他如「子夜歌」，五言四十句。以及「陌上桑」、「羽林郎」等等，都是前代的舞曲。他如「巴渝舞」、「七盤舞」，雖也是前朝傳衍下來的，原曲都來自域外，在〈晉書〉與〈宋書〉的樂志上，都還有記載。它在宮庭的盛大宴饗中，都是與「百戲」雜陳在「魚龍」、「曼延」中的。這裡也就不細說它了。

關于「白紵舞」，近人常任俠的〈中國舞蹈史〉，都有頗為詳盡的解說。茲節錄兩段於此：

「白紵舞」的舞人，是青年的女子。「晉白紵舞歌詩」說：「質如輕雲色如銀，愛之遺誰贈佳人。製以為袍餘作巾，袍以光軀巾拂塵。麗服在御會佳賓，醪醴盈樽美且淳。清歌徐舞降祇神，四座歡樂胡可陳。」從詩意看，舞人穿著白紵製的舞服，飄素回風，有如輕雲一般。貴族們飲着美酒，觀賞着曼舞輕歌，四座歡樂。

「白紵舞」多在夜間舉行，在輝煌的燭光下，展開了華筵，美人的曼舞於是始。這情形見之於鮑照、沈約等人的詩句中。鮑照「白紵歌」：「蘭膏明燭承夜暉」，「夜長酒多樂未央。」沈約「四時白紵歌」：「朱光灼爍照佳人」，「夜長未央歌白紵」。此外尚有張率、楊衡等詩人所述舞蹈夜宴的情景相同。下迄唐代，猶復如此。唐詩人也有不少咏白紵舞的詩篇。

又說：

在六朝以來的詩人歌咏中，更可以看出舞「白紵」時，有聲樂和樂伴奏，如「齊倡獻舞趙女歌」，「聲發金石媚笙簧」。「晉白紵歌詞」：「情發金石媚笙簧」，「清歌流響繞風梁。」王儉「齊白紵」：「朱絲玉柱羅象筵，飛琯促節舞少年」。……在張率的「白紵歌」中，更有清麗的描畫，他說：「歌兒流唱聲欲清，舞女趁節體自輕，歌舞並妙會人情，依弦度曲婉盈盈，楊蛾為態誰自成。」在絲管協奏，度曲相和之際，舞人盡態極研，獻出她的妙技。長袖拂面，玉釵掛纓，流目送笑，賓客忘歸。於是得到極大的歡暢。❷

常任俠的這幾句解說，非常明白而清晰的道出了「白紵舞」的歌舞情態。那麼，我們若再從〈晉書〉、〈宋書〉等樂志上載錄的各類舞曲歌詞來看，可以說，舞曲到了魏晉南北朝，已有了極大的改變，那就是「舞曲」已是單純的「舞」，專職於舞技的表演，甚至於連歌者都是另一組。已是歌舞分途，「歌者不舞，舞者不歌」的形態。像「東海黃公」以及「樂府詩」中的「陌上桑」、「出東門」、「婦病行」等等，似已不是具有戲劇形態的歌舞。

那麼，具有戲劇形態的舞曲，在南北朝這亂世裡，有沒有呢？查證起來，還是有的。那就是名為「蘭陵王」與「踏搖娘」這兩大樂舞目。

1. 蘭陵王

「蘭陵王入陣曲」這個故事，是衆所周知的。

蘭陵王是北齊的高長恭，勇武善戰，只貌美如婦人。自以為在戰場上與敵人對陣，相貌不能使敵人畏懼。遂自製怪誕假面具，每次出戰，都戴在臉上。北齊人遂為此事，寫了一首名為「蘭陵王入陣曲」的舞曲，舞人便摹擬了蘭陵王戴假面上陣打伏的英勇。唐人崔令欽，在所著〈教坊

記〉一書中，則名之爲「代面」。故此曲又稱「代面」。

此一具有故事的舞曲，據說，在南北朝時代就流行了，抵唐更爲盛行。表演蘭陵王的人「衣

紫，腰金，執鞭。」這舞曲自是表演故事的。

2. 踏謠娘

「踏搖娘」也是南北朝時代，北齊的故事。一說是后周。這故事也是大家熟知的。

說是有一姓蘇的人，愛酒，鼻子都變了色，成了紅紅的酒糟鼻子。並沒有作過官，却自號

「中郎」。因而人們稱他「蔡中郎」。只要喝醉了酒，就打老婆。他老婆受了無辜被打的怨氣，

常常走到街上，向鄰舍訴苦。有時蔡中郎趕來打。當時的人，便把他當街打老婆這件事，編成了

歌，一男人扮演婦人，徐步入場。一邊走，一邊歌。旁觀者，也齊聲唱和：「踏搖，和來！踏搖

娘苦！和來。」雖說這一舞曲，到了唐代已略改變，故事的源流，說法也不相同。但此一舞曲，

則是扮演者又歌又舞，且歌且舞的表演，不可脫離蔡中郎，酗酒毆妻的故事。說來，「踏搖娘」委

實是一具有戲劇形態的樂舞。

這兩則舞曲，全起於民間，這也證明了一般民眾在變亂中，該諷的諷，該頌的頌，是不會停

歇下來的。

「蘭陵王」與「踏搖娘」，就是一個鮮明的例子。

附　註

❶ 這兩首詩，都在〈樂府詩集〉，請教者錄來交給學子參考，這裡不錄原詩了。

❷ 見台北蘭亭書店民國七十四年十月十五日出版之〈中國舞蹈史〉七。「南朝的白紵舞」。節錄頁二十七。

伍　隋唐時代的戲劇

一　隋唐戲劇的承先啟後

唐李淵的統一天下，在形勢上與漢劉邦頗有雷同之處，那就是得時而利趣。像漢劉邦，當姬周的爭伐兼併。在戰國時代，周天子的位分，已經縮小成一個小小土地廟了。於是，如虎如狼的西秦，不但一口吃了大小諸國，連周天子的這座小小土地廟也拆了。結果，皇帝的紀元連二十年也沒有維持到，便瞬焉消失。這一八百年間，雖春秋齊桓的「尊王攘夷」主張，把天子的名義保留了下來，終究未能阻止了諸侯們四百年（由春秋算起）的亂象殘局，正好落在劉邦身上。斯時，萬民無不希求安居樂業，劉邦便得到了這麼一個「因時利趣」的好機會。唐李淵又何嘗不是如此。他父子也是在近四百年的紛亂帝」，夢想做天下的億萬世主人。由已取而代之，自稱「始皇之後，繼荒淫的楊廣統一了天下的。

東漢自桓、靈二帝之後，天下便亂了。從三國鼎立算起好了，曹魏立國於西元二二○，蜀劉稱帝於第二年（二二一），孫吳稱帝於二二九，司馬篡魏於二六四，劉曜入長安，降晉帝於三一六年。晉東渡，偏安於江南不過百年。劉裕篡立，於是南北朝的諸藩，籠土據地而紛爭。到隋楊稱帝，開皇紀元終五八一年。這一長串的亂世，算來三百六十餘年。迨陳後主失去了最後一個紀元（禎明二年—五八八），隋一天下，不過二主，懸令不到四十載，且西有突厥、東有高麗、南有蠻粵，不時寇擾。再加上楊廣昏庸淫靡，試想，隋這個短短的朝代，還有什麼文功武略可贊？

可是坊閒木鐸出版社印行的《中國戲劇史》❶，第一講：「漢唐時代的歌舞優戲」一文，却

說：「隋朝對於中國戲劇的形成，是一個轉捩點。它不僅在故事表演方面，使歌舞的形式，逐漸地

占有重要地位，同時在音樂和舞伎方面，也爲唐代的樂舞優戲之類，開闢了一些道路。」提出來

的功勳，是繼承了南北朝的所遺，把所有樂工集合了三百餘人，都編交「太樂」管理，訂定了

「清樂」、「西涼」、「龜茲」、「天竺」、「康國」、「疏勒」、「安國」、「高麗」、「禮

畢」九部樂。至於「在故事表演方面，使歌舞的形式，逐漸地占有重要地位，」則不曾說到。

查〈隋書〉音樂志，煬帝詔訂的「九部樂」❷，並不是隋的創制。文中有言說：「清樂，其

始即清商三調是也。」都是古籍所有的。因爲「晉朝遷播，夷羯竊據，其音分散。苻永固平張民，

始於涼州得之宋永平關中。而入南，不復存於內地。平陳後獲之。」開皇初年令置「七部樂」

一曰「國伎」，二曰「請商伎」，三曰「高麗伎」，四曰「天竺伎」，五曰「安國伎」，六曰

「龜茲伎」，七曰「文康伎」；另外還雜有「疏勒」、「扶南」、「康國」、「百濟」、「突

厥」、「新羅」、「倭國」等伎。加起來已是十四種舞曲。至於舞，則仍是前朝的那些「百戲」

之類，並無新創。也不必再錄它。

〈隋書〉音樂志又說：「煬帝矜奢，頗玩淫曲。御史大夫裴蘊，揣知帝情，奏括周、齊、梁、

陳樂工子弟，及人間善聲調者，凡三百餘人，並付『太樂』。倡優擾雜，咸來萃止。其哀管新聲，

淫弦巧奏，皆出鄴城之下高齊之舊曲云❸。」所謂「隋朝對中國戲劇形成」，其「轉捩點」指的

是這件事嗎？

想來，這話也算有道理。正因楊廣矜奢靡喜淫曲，自有揣情度意的臣僚，替他設想出淫樂的

計畫出來。於是有了廣括俳優子弟，送到「太樂」署去組織起來。這麼以來，四面八方的各門各

類的優人子弟，無不風擁雲湧而來。選後還有三百餘人。那麼，唐初的立「教坊」，設「梨園」，

可能就是由隋煬帝集俳優於「太樂」一事引發來的，仲尼說：「始作俑者，其無后乎！」。

按李唐立國之後，對於禮樂這件事，頗為看重。據〈新唐書〉百官志載，不但設有掌辦五禮

的博士十四人，還有奉禮郎二人，以及掌管祭祀的大祝，還說有掌管郊社祭的兩京郊社署，各設令

一人。音樂一事，不但設有太樂署，置令二人，還另設協律郎二人，專司律呂。還有鼓吹署，也

置令二人。太樂署除了掌管呂祭享，最重要的工作還是教授禮樂，課業還要歲考。唐高祖登極之

❹

後，就在宮庭內設置了教坊。可以想知唐李淵是多麼的重視舞樂戲曲。

到了武后如意元年，把「教坊」改名叫「雲韶府」，派中官（太監）掌理。玄宗開元二年，

又把名目改回來，仍名「教坊」，設於內庭蓬萊宮側。置有音聲博士，第一曹博士，第二曹博士。

又在京都設左教坊，右教坊，掌管俳優、雜伎等類的伎優。不隸屬太常寺，派中官任教坊使。❺

據註者說：「唐改『太樂』為『樂正』，有府三人，史六人，典事八人，掌固六人，文武二

舞郎一百四十人。散樂二百八十二人，仗內散樂一人，音聲人一萬二十七人。有別教院❻。開成

三年（唐文宗時—八三八）改『法曲所，處，院曰『仙韶院』。」

他如「鼓樂署則掌管鼓吹之節，……設五鼓於太社，執麾疏于四門之塾。置龍床，有變則舉

麾擊鼓，變復而止。馬射設摑鼓金鉦，施龍床，大儺神鼓角以助侲子之唱。這裡連歌舞的場面都

寫上了。當可想知「教坊」的職司是什麼了。

唐明皇設立的「梨園弟子」（或稱「梨園子弟」）按〈新唐書〉禮樂志載：「……初，隋有

法曲，其音清而近雅。其器有鐃鈸、鐘磬、幢簫、琵琶。琵琶圓體修頸，而小號曰『秦漢子』，

蓋絃鼗之遺製。出於胡中，傳為秦漢所作，其聲金石絲竹以次作。隋煬帝厭其聲譟，曲終復加解

音。玄宗既知音律，又鵒愛法曲，選坐部伎子弟三百，敎於梨園。聲有誤者，帝必覺而正之。號

『皇帝梨園子弟』。宮女數百，亦爲梨園弟子，居宜春北院。梨園法部，更置小部音聲三十餘人。

……」根據這段記載，我們可以明明白白的瞭解到，唐明皇選的「梨園子弟」，全是「坐部伎」，

乃坐着吹打彈奏樂器的藝人，另有「立部伎」，是站着吹打彈奏樂器的人。而且是由琵琶引發起

的。由此可證唐明皇時代的「梨園子弟」全是些「坐部伎」，坐着吹打彈奏樂器的人，以及表演

歌舞的舞人，但不是表演戲劇的俳優，更不是表演雜技的「都盧」、「天竺」人等。這一點，是

值得我們去理解問題的。

至於舞人、俳優以及雜技的吞火與爬竿等，唐朝也極盛行。

有關這些樂呀，歌呀，舞呀，技呀，以及俳諧優笑，〈新唐書〉的「禮樂志」，都有頗爲詳

盡的記述。在二十五史中的禮樂志上，篇幅最長，臚述最多，則是〈新唐書〉。無論郊廟燕饗

節時嘉慶，納后選妃，朝貢典儀，都免不了禮樂的活動。這些禮樂的活動，不但禮有長幼尊卑的

秩序，樂也有六律六同五聲八音的樂譜，舞更有方位動旋合乎情序的舞圖。「禮樂志」有一段說，

唐太宗即位那天，舞樂特別爲他演奏一則新編的「秦王破陣樂」。李世民看了，認爲這個舞曲

「蹈厲」之氣太重。要求加重「文容」，減輕「武德」。遂當面告訴右僕射封德彝說：「寡人雖

是用武德建立起的國家，功成後却應該用文德安天下。」遂着人重新繪製舞圖。「左圓右方，先

偏後伍，交錯屈伸，以象魚麗鵝鸛。」命呂才以舞圖敎樂工百廿八人，被銀甲執戟而舞。……

可以想知李唐立國之初，就在禮樂上加強文德的敎化。不要說到五代十國，抵晚唐時，也有二

百餘年，上行下效，李唐的文化自然爲歷史繡出了燦爛了的一葉。

這「禮樂志」的最後一篇寫着說：「大中初（八四七）太常樂工五千餘人，俗樂一千五百餘

人。宣宗與宴群臣，備百戲。帝製新曲，教女伶數千百人，衣珠翠緹繡，連袂而歌。……舞者高冠方履，褒衣博帶，趨走俯仰，中於規矩。……」又說：「咸通間（八六〇），諸王多習音聲，倡優雜戲。天子幸其院，則迎駕奏樂。」身為皇家的王子王孫，也去學歌學舞。難怪後唐莊宗李存勗也粉墨登台，雜於俳優之間，幾已忘却己身的君王是真是假。

行文至此，我們似乎可以作結論說，李唐一代，在戲劇上，誠是一個承先啓後的大時代。他不但首創了戲劇學校「教坊」❼，兼且導引了皇家子弟，也雜於樂人俳優之間，同習同樂。爲後代的戲劇，可以說有如禹王之排淮泗瀹九河的偉大功業。竊以爲如無李唐這一代之上行下效的提倡，宋元雜劇與傳奇的花朵，是綻放不出的。

然否？

附　註

❶ 木鐸出版社的這本〈中國戲劇史〉，未書著作人姓名。據說是周貽白著。

❷〈隋書〉音樂志，所列是「七部」又有其他域外的七部。

❸ 這情形，只是裴溫爲了討好楊廣的諂臣行爲，不是爲了提倡舞曲。

❹ 五禮是：吉（祭祀）凶（喪葬）賓（賓客）軍（軍旅）嘉（冠婚）。

❺ 唐崔令欽著有「教坊記」一書，一卷。記教坊事甚詳。列開元雜事，列曲調三百餘，詞家重之。

❻ 府、史、典事、掌固，均官名。

❼「教坊」則有如今日的劇校，「梨園」卻只教「坐伎部」的音樂。兩者截然不同。今人總認爲「梨園」是俳優習藝的學校，似乎不是。

二「撥頭」與「參軍」的優笑轉形

雖然，戲劇到了李唐這一代，官方設立了學習音樂與歌舞的官署——「教坊」，玄宗李隆基愛戲，又設立了「梨園」，還親自去指導。如從兩種〈唐書〉的樂志來看，「梨園子弟」演習的，只是歌與舞。演出全在宮庭裡。

關于「立部伎」與「坐部伎」，似乎全是指的音樂演奏者，「立部」的樂器，屬於金、革二音，即鼓、鑼等，這一部分，比「坐部」的絲、竹二音，即管弦等，要用處大，凡是歌太平，頌政德的大事件，都需要「立部伎」來演奏，他如宴客，喜慶等歡樂事件，就由「坐部伎」來演奏，當然的，無論「立部伎」的演奏，或「坐部伎」的演奏，總不是只聽音樂，可能還要有舞伎在音樂中起舞。若是想來，這「立」、「坐」兩部的「伎」，就要學習兩部分不同的伎能，一是習學演奏音樂，一是習學表演歌舞。似無演奏故事的俳優在內。俳優，當是列在「教坊」內與「百戲」一起管理的。「教坊」演習的是雅樂以外的歌舞雜伎。由此看來，在盛唐時代，表演故事的戲劇，似乎還不盛行。禮樂志上記的，不是歌舞，就是雜技。這自是屬於官書上的。

但從文獻上看，在前朝曾經出現過的具有故事成分的戲劇，在唐朝還在繼續演出的節目，「撥頭」與「叄軍」兩種最享盛名。

〈舊唐書〉音樂志：「撥頭出西域，胡人為猛獸所噬，其子救父殺之。為此舞以象之也。」唐玄宗認為這些節目，與那些吞劍、吐火、車輪、飛梯等雜技，均非正聲，令「置教坊禁中以處之。」雖然官家不加播揚，與民間還是喜愛的。所以「撥頭」這個具有故事的節目，一般平民却非常喜歡。像父親被猛獸吃了，兒子要上山殺了那野獸為父報仇，該是一齣多麼能與平民生活相結合

的故事。所以老百姓喜歡它。

這個故事，又稱「鉢頭」、或「拔頭」、「髮頭」等。當是由譯音而來。〈樂府雜錄〉❶一書，記述這個故事時，還說它有八疊音樂。說：「昔有人，父爲虎所傷，遂上山尋其父屍。山有八折，故曲八疊。戲者被髮素衣，面作啼，蓋喪之狀也。」連演員的穿著打扮與表演的哀戚情態，都記述出了。但有一點，是可以從記述中想到的，這齣戲還只是「舞者不歌」的舞劇，不是連歌帶舞的戲劇。

據說，「撥頭」這一舞曲，我國已經失傳，還保存在日本的古樂裡面。有圖、有面（面具圖像），王國維的〈宋元戲劇史〉，論述到它。日本學人高楠順次郎認爲此舞來自印度，有梵文的「拔頭舞讚歌」可證。大陸學人常任俠著〈絲綢之路與西域文化藝術〉❷一書，論述甚詳。這裡限於篇幅，不再引錄。

對比想來，「撥頭」與「東海黃公」，倒有幾分類似之處。比較起來，「撥頭」與人類的生活更接近些，「東海黃公」則幻術的成分太濃了，不像有其人似的。

另外，在〈三國志〉「魏志·齊王紀」一文中，注有「遼東妖婦」一事，說是齊王曹芳常令優伶郭懷、袁信等在廣望觀裝扮遼東妖婦。但却未說如何演法？這個故事，至今也祇存其目。談到戲劇史的人，題上她一筆，也就算了。

但「參軍戲」，可倒是唐朝頗爲盛行的一齣表演故事的戲劇，而且是演員在演出時，還有說有作。

〈天平御覽〉卷五六九，說到「俳優」時，說：石勒參軍周延，爲館陶令，斷官絹數百匹，下獄。以八議宥之。後每大會，使俳優著介幘，

黃絹單衣。優問：『汝為何官，在我輩中？』曰：我本為館陶令。』抖擻單衣曰：『政坐取是，故入汝輩中。』以為笑。

這樣的演出形態，雖仍是古時俳優的諷諫傳統，但却轉形了。古時俳優的職責，是製造笑謔的言語，冀以諷諫在上者。因為在上位的人，政令一下，話一出口，幾無收回與反悔的退路，俳優們便擔當了這一職司。此一問題，前面已經寫過了。但到了石勒參軍周延這個故事，諷喻的對象已經變了，更可以說是擴大了諷喻的範圍，不限於諷諫君上，連犯過的臣子，也概括進來。

〈北齊書〉尉景傳：

……景妻常山君，神武姊也。以勳戚，每有軍事，與庫狄干常被委重，而不能忘懷財利，神武每嫌責之。轉冀州刺史，又大納財賄，發夫獵死者三百人。庫狄干因請作御史中尉。神武曰：『何意下求卑官？』干曰：『欲提尉景。』神武大笑。今優者石董桶戲之。董桶剝景衣，曰：『公剝百姓，董桶何為不剝公。』神武誡景曰：『何為不貪也？』景曰：『與爾計生活，孰多？』……

做皇帝的人，貪財好利，做臣下的焉能不貪。尉景是神武帝的姊夫，這位庫狄干是尉景的同僚，實在看不慣尉景的貪而無饜。寧可不要高官，只要御史中尉。御史中尉有權揭發尉景貪污枉法。可是神武令俳優扮戲來改正尉景的貪污。可是尉景要與皇帝比誰貪得多？這是正史上的列傳，竟記下了這麼一則俳優的故事。可以想知到了唐代末朝，俳優的諷諫故事，連孫权敖的言談舉止似的摸做，也不必花費力氣學了。只要現實取材，現事現報。這種戲劇的演出，又何止是優笑俳謔呢！

〈資治通鑑〉唐紀二十八，玄宗八年：

……侍中宋璟，疾負罪而妄訴不已者，悉付御史臺治之。謂中丞李謹度曰：『服不更訴者，

出之，尚訴未已者，且繫。』由是人多怨者。會天旱有魃，問魃

何為出？魃曰：『負冤者三百餘人，相公悉以繫獄抑之，故魃不得不出。』上心以為然。

這一記載，則又與古俳優扮戲以諫君上的故事一樣。所不同的，這些被稱為「參軍」的戲劇，

都是二人登場演出，一問一答。扮演主腳的人，稱為「參軍」，扮演配腳的人，稱為「蒼鶻」。

一問一答，短短不到十分鐘，一齣戲劇的效果便圓滿達成了。

「參軍」戲名的由來，前雖引錄了〈太平御覽〉卷五六九，可是馮浩注李商隱「驕兒詩」句：

「忽復學參軍，按聲喚蒼鶻。」則說：「御覽引《樂府雜錄》曰『弄參軍始，因後漢館陶令石就

有贓穢，和帝惜其才免罪。每宴樂，即令依白夾衫，命優伶戲弄之。經年乃放，後為參軍。誤

也。」於是又說：「開元中，有李仙鶴善此戲，明皇特授韶州同正參軍，以食其祿。是以陸鴻漸

撰詞云：『韶州參軍盍由此。』又引趙書曰：『石勒參軍周延為館陶令，……（如前錄）』遂又

注說：「按參軍固即漢府掾之職，然其各始漢魏之際，至晉置官，非和帝時已有也。」《樂府錄》

正辨明之。而其初，似由後趙時訛為後漢也。《文獻通考》引之，以誤也，為誠也。而注家皆以

為始後漢，故特詳之。」又加註說：「朱日五代史吳世家楊隆演幼儒，不能自持，徐知訓尤凌侮

之。嘗飲酒樓上，命優人高貴卿侍酒，知訊為參軍，隆演鶡衣髽髻，為蒼鶻。」後人註解「參軍

來源，要以馮浩的的這篇註說說最詳。

至於「蒼鶻」一詞，多以〈五代史〉吳世家故事為註。查〈稱謂錄〉優‧蒼鶻：「『太和正

音』，副末古謂之蒼鶻，故可作蜚傅粉墨者謂之豔。古稱蒼鶻。」此說，還是不能令人明白。再

考。

所謂「弄參軍」，自是以「參軍」為戲弄對象。唐薛能「女姬」詩云：「此日楊花初似雪，

女兒弦管弄參軍。」足證「參軍戲」在唐代，演出時不但唱作合而為一，還有弦管伴奏呢！

從立「教坊」、設「梨園」，集訓俳優，選伎弟子，自天子以至庶民，上行而下效，在李唐

這一代，舞曲劇藝，的已發展出了一個新氣象。如新編「霓裳羽衣曲」等歌舞的「歌臺暖響，春

光融融；舞殿冷袖，風雨淒淒。」一日之內，一宮之間，而氣候不齊（阿房宮賦的隱喻）」的大內

熱鬧景，以及民間的「撥頭」，已與大眾的日常生活融成了一體，「參軍」更是普遍，連「驕

兒」、「驕女」也都會「弄參軍」了。而且，「參軍戲」的轉形，已為後代的雜劇，傳奇，奠

定了唱唸（歌）作表（舞）的戲劇形態基礎。其功偉哉！

附　註

❶〈樂府雜錄〉唐段安節撰一卷。首列樂部，次列歌舞俳優。再列樂器、樂曲舊本。今佚五音廿八調圖。

❷常任俠作〈絲綢之路與西域文化藝術〉一書。大陸出版。

❸唐朝詩人都以「參軍戲」入詩，李商隱說驕兒弄參軍，薛能說女兒弄參軍。自可證明「參軍戲」在民間的流行。

三　唐代俳優戲的新貌

我在前文中說到隋文帝楊堅，統一了天下，把南北兩朝各國的音樂、歌舞，曾予歸納整理。

據〈隋書〉「音樂」上，蕭梁記述舊三朝有各種舞曲計達四十九種之多，再加上北朝的域外樂舞，

更是五花八門。開皇初（開皇九年陳始亡），置樂七部（見上文），到了大業中，煬帝再改定為

九部（如前文錄）。且曾大括魏、齊、周、陳樂人子弟配於太樂。隋煬理乎歌舞的功勞，僅止乎

此。

可是到了李唐，高祖李淵，太宗李世民，都是明君。凡是明君，無不重視禮樂。於是，李唐

一代的歌舞與戲劇，它的成就，真可以說是一番新的氣象。

首先，他們為了要切實把歌舞與戲劇作一番大的整理，遂立「教坊」，設「梨園」，把樂人、

舞人，分作「立」、「坐」兩部。這兩部所習，全屬太常所掌管的雅樂。他如俳優、雜技，一律

置之「教坊」掌管。由此可以想知，李唐時代的音樂與戲劇，分為兩部分，一是屬於太常的「立」、

「坐」兩「部伎」，另一則是屬於「教坊」的俳優與雜技。至於「梨園」，〈新唐書〉的「禮樂志」

業已寫明，它只是玄宗選出的「坐部伎」，由他親自去指導歌舞的「皇帝梨園子弟」，屬於太常

雅樂這一部分。

至於戲劇，那是「俳優」的職司。如「代面」（蘭陵王入陣曲）、「撥頭」、「參軍」、

「踏謠娘」都是俳優們的戲。但到了李唐，這類俳優的戲，已有演變。略舉如左：

(1) 段成式《酉陽雜俎》續集：

相傳玄宗嘗令左右提優人黃繡綽入水中復出。

繡綽曰：「向見屈原笑臣，爾遭逢聖明，何遽至此？」

據朝野僉載散樂高崔嵬，善弄痴犬，帝令沒首水底，少頃，出而大笑。上問之，曰：「臣

見屈原，謂臣曰：『我遇楚懷王無道，汝何事亦來耶？』帝不覺驚起，賜物百段。」

(2) 高彥修《唐闕史》卷下：

咸通（唐懿宗）中，優人李可及者，滑稽諧戲，獨出輩流。雖不能託諷匡正，然智巧敏捷，

亦不可多得。嘗因延慶節緇黃講論畢，次及倡優為戲。可及乃儒服險中。褒衣博帶，攝齊

以升講座。自稱：教論衡。其隅坐者問曰：「既言博通三教，釋迦如來是何人？」對曰：「是婦人。」問者驚曰：「何謂也？」對曰：「金剛經云：『敷（夫）坐而（兒）坐。』若非婦人，何煩夫坐然後兒坐也？」問者益所不喻。又問：「太上老君何人也？」對曰：「亦婦人也。」問者益所不喻，乃曰：「道德經云：『吾有大患是否有身（娠），及吾無身（娠），吾復何惠？』倘非婦人，何惠乎有娠乎？」上大悅。又問：「文宣王何人也？」對曰：「婦人也。」問者曰：「何以知之？」對曰：「論語云：『沽之哉！沽之哉！吾待賈（嫁）者也。』倘非婦人，待嫁奚為？」上意極歡，寵賜甚厚。翌日，授環衛員外職。

看來，這兩則故事，可以說是標準的「參軍戲」，一正一副，正者是參軍，副者是蒼鶻。所不同的是，它與周延的故事不同了，又還原到古優施的時代去了。換言之，這是一種「即興」的俳優表演，一是皇帝藉俳優表演機智來取樂，二是俳優也藉此機會表演他的「優笑」[1]技能。

從這兩則俳優表演的笑謔故事來看，足以說明這一類的「優笑」戲，到了唐代已是另一種新型風貌了。像黃幡綽與高崔巍的入水見屈原的諷諫說詞，雖有馬遷的「滑稽列傳」遺風，但卻仍舊是古優的優笑傳承。李可及的這一則，則是一齣不折不扣的上古之「優笑」。與「參軍」、「踏謠娘」是一類的，都是俳優們的雜劇，所不同的是，一有腳本，一乃即興而已。

關於李唐一代的歌舞、戲劇之有功於後世，確是由於歷朝執政者的偏嗜，造成了上行下效一年年建立起來的。像玄宗李隆基，祇由於他寵愛楊玉環太過，惹來安胡之亂，幾乎把天下丟了。更因爲他嗜樂知音，特別爲太常樂設立了「梨園子弟」，且親自去度曲正音，也招來後人的誹議。認爲唐明皇是一位愛女色喜逸樂的皇帝。實則，唐明皇的設梨園，並不全是爲了一己的愛好，而是爲了「正樂」，他認爲那些從前朝遺留下來的鉦刀、吞劍、走索、長蹻、飛梯、高絙、獼猴緣

竿，弄椀珠等歌舞戲，以及大面、踏謠娘、撥礫子等戲，全非正聲。遂着令置教坊禁中以

處之。可以想知唐代的戲劇是怎樣分別的了。且樂志已寫明：「高祖登極之後，享宴因隋舊制用

九部之樂。其後分爲立坐二部。立部伎有安樂、太平、破陣、慶善、大定、上元、聖壽、光聖等

八部，坐部伎有讌樂、長壽、天授、鳥歌、萬壽、龍池、破陣等六部。「梨園子弟」演習的就是

這立坐兩部的太常雅樂。（見〈舊唐書〉「音樂」二）。

若是說到唐代的戲劇風貌，除了唐明皇之功，更不可忽略的應是自號藝名的「李天下」。他

是後唐莊宗李存勗、李亞子。因爲泥於戲劇太過，不但亡了天下，賠了性命，還貽笑後世。歐陽

脩著〈新五代史〉，特別寫了一篇「伶官傳」，這位馳騁疆場二十年，爲他們李家的廟稷賡續了

血食，建立了後唐的英雄人物，而且是位君臨四海的堂堂天子，居然是「伶官傳」的第一名。實

際上，就是爲這位「演員」天子立傳。想來，這可不是歐陽永叔的筆有欠忠厚，實由於這位「李

天下」太值得後人唏噓呢！

歐陽永叔在敍中，曾述其功。說他的老子李克用臨死用時，交他三支箭，要他滅了三大仇人，

一是朱全忠，二是劉守光，三是契丹王❷。他接了三支箭，收藏在宗廟裡供起。後來，他用兵去

伐梁伐燕，攻契丹，到宗廟去告廟，再取那三支箭。征戰廿載，終于凱旋。用木匣盛着仇家的人

頭，再去宗廟血祭，向亡父作了交代。歐陽贊說：「可謂壯哉！」可是他坐了天下之後，愛戲入

了迷，居然在台上台下，與優伶們哥兒弟兄般。伶人的話，比文臣武將的話還要中聽。在台上演

戲，更是尊卑易位。結果，伶人郭門高謀畔，敍說：「一夫夜呼，亂者四應。倉皇東出，未及見

賊而士卒離散。君臣相顧，不知所歸。至於誓天斷髮，泣下沾襟。」永叔又歎說：「何其衰也！

又說：「豈得之難失之易歟？抑本其成敗之迹而皆自於人歟？……故方其盛也，舉天下豪傑莫能與

之爭，及其衰也，數十伶人困之而身死國滅，爲天下笑。夫禍患尚積於忽微而知勇多困於所溺，豈獨伶人也哉！」這番話自是史家的感慨，至於李天下的戲劇之勳，確有值得一道的創意新貌。

傳說皇后劉氏的父親，賣草藥兼占卜人稱劉山人。劉氏不時與衆妃爭寵，總要瞞着她貧寒的出身。一天，這位李天下突然扮作劉山人的模樣，跛鞋，鶉衣而破帽，還背着藥囊。跑到正宮去探女。劉后見了大怒，拿起棍子就打，把李天下趕了出去。此事雖宮娥耻笑一場。但李天下的這種入平戲的行爲，在今日的導演學看來，準會伸出大姆指，大聲贊賞着說：「要得！硬是要得！」

傳說最盛的一個演出故事，便是「李天下」挨巴掌。

「伶官傳」說：「莊宗嘗與群優戲於庭。四顧而呼曰：『李天下！李天下何在？』新磨（伶人）遽前，以手批其頰，莊宗失色。左右皆恐，群伶亦大驚駭！共持新磨詰曰：『汝奈何批天子頰？』新磨對曰：『李天下者，一人而已。復誰呼耶？❸』左右皆笑，莊宗大喜。賜與新磨甚厚。」

在臺上串戲，雖父子、祖孫，在戲劇中也往往倫常倒值。這是戲。但一離了舞台（不在戲劇中），就不能隨時隨地當戲演了。像上錄這件事實，看來並不是在演戲，而是莊宗與群伶在庭院玩樂。竟然在玩樂時也當作戲來演。未免入迷的太厲害了。若是站在戲劇藝術的立場來說呢，像李天下，可眞的是一位入戲的好演員。

像後唐莊宗的入戲行爲，傳者只記述了一些有他以天子之身竟與俳優雜處相戲，乃是他失政而身亡國滅的關鍵等事。若有人詳記了他沈溺於戲的演出行爲等，必是後人據爲經典的演員手册。相信嗎？

再說，兩宋的戲劇給後世留下的舞台，能說不是晚唐五代李天下的先導？

附　註

❶ 「優笑」就是指的俳優笑謔的表演。〈國語〉齊語：「優笑在前。」（註）優笑，倡俳也。〈韓非子〉八姦：「優笑侏儒，左右近習。」早已成了俳優的代名詞。

❷ 「伶官傳」敍：「以三矢賜莊宗而告之曰：『梁，吾仇也，燕王吾所立，契丹與吾約爲兄弟而皆背晉而入梁。此（二者）吾遺恨也。與爾三矢，爾其勿忘，乃父之志。』」按梁乃朱全忠，燕乃劉守光，契丹西北域外國。

❸ 「復誰呼耶？」意爲你就是李天下，李天下只有你一人，你還大叫「李天下」，還有誰敢是「李天下」？

陸　兩宋時代的戲劇

一　戲臺──露台、舞台、舞樓、看棚

我在上面說過，李唐這個時代，在戲劇的開展上，它的功勳是後代戲劇的轉捩點。如雅樂的整理與釐訂。「教坊」的設立與雜劇的綜合，唐玄宗特別設置的「皇帝梨園弟子」。再加上歷朝唐王的承襲了祖上戲劇的偏嗜。尤其後唐「李天下」的領班粉墨而袍笏。都爲後代戲劇排瀹了江淮湖漢，因而滙出了條條川流，湯湯漾漾而日夜不休的奔流，自然而然的會滙成淵海不是？說來，這是自然的現象吧！

若說這個時代是我國戲劇史上的一個被開發了的土地，那麼，兩宋的自然承襲，繼續耕耘，當然會在開發了的戲劇園地上，展現了新姿。不但開花而且結果纍纍。把李唐「劇苑」遺留下的那一株株成了林的樹木，不但灌漑了它開花結果而且收成。兼且還加以接枝變種，移植播子等等辛勤，遂又進一步爲戲劇園林展現了新姿，不但花的色姿變了，結出的果實，其圓潤色澤以及味分也不同了。

這就是兩宋戲劇的耕耘與收成。

看起來，兩宋時代的戲劇園林，由北到南，新姿變化多端，可是歸納起來說，也不過數項而已。

1.　宋代的舞台

戲劇是空間藝術。因為戲劇必須有一個空場子給它展示（演出）戲劇藝術。像早期的「方

相」、「巫覡」，他們的扮神弄鬼，只是他們生活中的一件事，不是為了展示戲劇藝術。到了後

來，「優人」出現了，在職業上，他們雖然類同演員，可是他們的演出，似乎是隨時隨地，也是

附和在生活中的一部分。在這同一個時代裡，除了「方相」、「巫覡」、「優人」各司其職的在

生活上表演他的演員職業，同時呢，還有禮樂的舞曲，不但要「於樂辟廱」❶，而且還有「食前

方丈」❷，以及在人民大眾間演出，來廣被它的社會教化作用。但無論「辟廱」也罷，「方丈」

也罷，野地上的一個「場子」❸也罷，都是一個空間。簡簡單單一句話，戲劇需要有一塊場地給

它，戲劇的藝術方能展現。

這情事，在人類社會上，都是這樣。最有名的「希臘劇場」，早期（兩千年以前）的劇場，

也只是一塊空地，發展到後來，也只築成一個圓型的劇場而已。

那麼，我們的戲劇，由空場子築高起來，使它變成了舞台，早期的說法，都認為軔於宋代，

而且下推到南宋的「南戲」時代，這自是由「南戲」的劇本形式來推想的。

近讀廖奔先生著《宋元戲曲文物與民俗》❹一書，對於我國舞台的發展，寫一專章論述，極

為詳盡。我在這裡只要抄錄幾則就夠了。

按「舞台」一辭，最早出現在唐人崔令欽的〈教坊記〉中，曾說：「於是內妓與兩院歌人更代

上舞台歌唱。」崔令欽是當代人，曾在「教坊」任職。自可相信在盛唐時代即有「舞台」供歌舞

演出。是怎樣的舞台呢？據〈新唐書〉「李光弼傳」載：「（史）思明宴城下，倡優居台上，靳

指天子。光弼遣人墜地擒取之，思明大駭，從牙帳遁去。」廖先生說：「倡優演出中戲弄皇帝，

可見演的是帶有故事情節的戲劇。演出場所是在台上，其形式當是仿照當時舞台演出，只是這座

台是臨時架設的罷了。」此一推論正確。那時，已有磚石砌成的「砌台」。

〈太平廣記〉卷二一九周廣條引〈明皇雜錄〉說：「開元中……有宮人……若中狂疾……令周視之。飲以雲母湯，令熟寐，寐覺，乃失所苦。問之，乃言：『嘗因大華公主載三日，宮中大陳歌吹，某乃主謳者。恨其聲不能清且長，……曲罷，……戲於砌台，乘高而下，未及其半……」。廖先生據〈釋名〉認爲是「築土堅高」的土台，而是以磚、石之類質料建造的。〈明皇雜錄〉說的「砌台」可能是這〈新唐書〉列傳上說的這種台。

又據宋陳暘〈樂書〉卷一五〇，說到「熊羆案」云：「熊羆案十二，悉高丈餘，用木雕之，其上安板床焉。梁武帝始設十二案鼓吹，在樂之外。以施殿廷，宴饗用之。……」在〈四庫全書〉本中，還繪有「熊羆案」的示意圖❺，方形，有台階上下，台周有欄干，上奏鼓吹樂。

這樣看來，戲劇有了演出的舞台，在蕭梁時就有了。唐代自然有。樣式大概類同於「熊羆案」。

到了宋代，又有了變化。一是「露台」，二是「舞亭」。

(一) 露台

〈漢書〉文帝紀贊：

嘗欲作露台，名匠計之，直百金。上曰：『百金，中人十家之產也。吾奉先帝宮室，常恐羞之，何以台為？』……

「露台」自是露天之台。即今名之的「露天舞台」。又引〈太平御覽〉卷一七〇七說，漢武帝曾置於元封二年（西元前一〇九年），使人在甘泉宮建通天台，高三十丈，有八歲童女三百人舞，還置祠招仙人。祭天完畢，令人升到通天台，以候天神。」這或是最早的「露台」，用來跳舞迎神的。却還不是經常用來演出舞曲的舞台。但「露台」的建築，在唐廣德初年就建築起來了。❻

由於近些年來，大陸出土的文物日夥，廖奔先生這本書，便根據了出土的文物圖像，找出了北宋時代的「露台」形像。如「山西省萬榮縣廟前村后土廟」有一座金代天會十五年（一一三七刻的廟貌圖碑（廖先生註說是明嘉靖、天啓，曾二次重刻。）在正殿「坤柔之殿」的前面，就有一座方形的實體露台。遂引〈宋會要輯稿〉「禮二十六」載：「眞宗景德三年十月廿四日，內出雕上后土廟圖。令陳堯叟略加修飾。」廖先生說：「這座露台可看做是北宋時的建築。」又根據「河南登封縣中岳廟」存有的「大金承安重修中岳廟圖」碑一通，亦於正殿前庭院之中，設長方形實體露台一座，上有標題：「露台」。今中岳廟峻極殿前「露台」仍存。長寬各十一步，高一•一五米，台的前面設台階，供人上下。周遭砌以條石。南北兩側，均有台階可上。這些實物，都是廖先生親到實地察看紀錄下來的。[7]

按金與南宋的在位年代，大多相等[8]。

另外，又引宋張唐英〈蜀檮杌〉卷下載，說是后蜀孟昶廣政三年（約九三三前後）正月上元日，見「露台舞娼李艷娘有姿色」，召入宮。」此乃五代末期，「露台」已是歌舞的場地。到了北宋，司馬光〈涑水紀聞〉卷十四，即記有「上於閏月十五日夜，于禁中張灯，露台舞妓入。」再引宋無名氏〈靖康朝野金言〉說：「（靖康二年正月廿五日），軍前要教坊內侍等四十五人，露台弟子千人。」可以說到了北宋時，「露台」已成了表演歌舞戲曲的固定場地。要不然，怎會成了文人筆下的歌舞之所的代名詞？梅堯臣〈宛陵集〉卷五十一「莫登樓」詩云：「露台鼓吹聲不休，腰鼓百面紅臂鞲，先打六么後梁州，棚帘夾道多夭柔。」這首詩中的「棚帘」，當是指的「看棚」。我同意廖先生的這一看法。此一問題，後面我們說到「瓦子」的時候，再來說它。

(二) 舞亭、舞樓

關于「舞亭」，根據現存「山西省萬榮縣橋上村后土聖女廟」的一塊石碑，是北宋眞宗天禧四年（一○二○）立的〈創建聖母廟碑記〉的文字，說到了「舞亭」。可惜廟已毀於抗日戰爭中。該廟則建於宋眞宗景德二年（一○○五）。碑是方趺蟠首，高一·四米，寬○·七米❾。在碑陰上刻的工程總領人的名單中，有「修舞亭都維那頭李廷訓等⋯⋯」。知該廟尙有「舞亭」。

另外，在山西晉東南地區，還有兩處保有北宋神廟建築的「舞樓」兩處。一是元豐三年（一○八○）立「威勝軍關亭侯新廟記」碑，載有「舞樓」一座，廟建於熙寧十年（一○七七），「舞樓」或亦建於同時。二是建中靖國元年（一一○一）所立〈重修聖母之廟〉碑，文稱「創起舞樓」。廖先生根據碑文確定「建廟與修建樓時期爲元府三年（一一○○）。

所謂「舞亭」、「舞樓」，自然是有屋頂的舞台，與「露台」不同了。

　（三）　看棚

對於此一問題，廖先生作一敍說：

⋯⋯漢代演出不用舞台，樂人獻藝多在廣場進行，而觀者則處於觀上，從上向下俯看。隋唐演出，仍然多在露天廣場，而觀者則有『看棚』，仍是高於演出者。這種廣場式演出則是供人圍觀的。如唐常非月『詠談容娘』詩言，及時人觀看『踏謠娘』舞蹈的情形，『馬圍行處匝，人簇看場圓。』（見〈全唐詩〉卷二○三）人們是從四面將舞者圍於『看場』核心的。唐代寺廟露台演出，從敦煌壁畫裡的眾多例子來看。也應該是四面觀看的。今存『萬榮縣一般處于大殿前面庭院中心，其本身四面無遮欄，如有觀眾，則散佈四周。露台汾陽后土廟金刻宋建廟貌圖』碑和『嵩山中岳廟金代重修廟貌圖』碑中，露台皆是處於大殿前面的庭院正中的。

當然，當時演出主要是給神看的，觀者席可能會有一定規定或限制，

此一「看棚」之設，在我兒時，野地搭台演戲，還有看棚的搭蓋，全在戲台的前面，左右都很少。這些看棚是，都設有一張張方桌，椅凳擺桌子的左右後三方。桌上有茶具、菓點等。後來的室內戲院，稱之爲「茶園」，還是這種桌椅條凳的罷設形式。

「瓦子」的「勾欄」長棚，不就是如此嗎。

不會四面都站人。

附　註

❶ 見〈詩大雅〉「靈台」，前已引述。辟是壁，圓形，中有圓孔。廱是水澤。辟廱是四周圍水，中有圓形處所。

❷ 「食前方文」指古人宴客時，筵席之前留方丈之大的空場子，左右廊擺設食具，中間的空場子則是留來表演歌舞戲劇的所在。（見孟子盡心下）。

❸ 「場子」即表演歌舞戲劇的場地，室內在廳堂，野外在空地上。

❹ 本書由北京文化藝術出版社一九八九年二月出版。

❺ 見附圖一。

❻ 這時建築的通天台雖是露台，似乎還不是專爲表演歌舞戲劇而用。

❼ 本書作者廖奔先生，河南人，一九五三年生，一九六四年獲中國藝術研究院文學碩士學位。廖先生現在美國深造。寫作此書曾下鄉實地採訪錄影七年之久。是以所寫率多是作者親身所見所記所攝。

❽ 南宋與金對峙，各有年號。高宗南渡前就開始了。直到宋理宗端平六年元滅金。金已立國紀元一百有二十年矣。

❾ 可參閱附圖二。

西宋時代的戲劇

戲臺——露台、舞台、舞樓、看棚

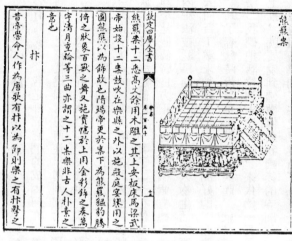

欽定四庫全書

熊羆案十二悉高丈餘用木雕其上安板床為梁武
帝始設十二案鼓吹在樂縣之外以施設宴饗用之
圍熊羆以為飾故也隋場帝更案下為熊羆絚豹騰
倚之狀象百獸之舞又施實憶於上用金彩飾之奏萬
宇清月重輪等三曲亦謂之十二案非古人朴意之

朴

昔唐營令人作為唐歌有朴以為即刖樂之有朴野之
意也

熊羆案

四庫全書《月書》書影熊羆案

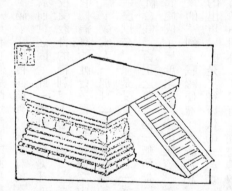

萬榮縣廟前村後土廟露台

真宗景德三年十月二十四日，內出雕上後土廟圖，令陳
堯叟量加修飾。因而這座露台可看做北宋建築。

（宋會要輯稿·禮廿六載）

二 「瓦子（舍）」、「勾欄」與「看棚」

「因果」一辭，確是蘊藏了宇宙間萬物的變數真理。蓋任何事物的「成」——最後的「果」，在行程中都必有其成因。若是推究它們的成因何在？無不一一具有它們那麼那麼長的源泉細流，在行程中遇到高的阻礙就繞個彎兒前進，遇到窪的阻礙就填滿了窪兒再向前奔。像這樣的淵源流程，說不完，道不盡，也弄不清。但是，後世之果，必成於前世之因。此一真理，應是千古不易的。

譬如封建時代的教育，平民竟然沒有進入學校受教育的權利，上學唸書，全是貴族子弟（國子）所能享受到的，平民祇能在社會上接受特為它們編寫的社會教育。我在前文中已說到了。但貴族子弟雖然法定他們是「君子」（在位者），二十歲成人「加冠」後，就任職於官府。然而他們却不是個個賢良方正，也不是個個有德有能。這麼以來，原是受完了文武合一教育的貴族，也會因犯法被貶為庶民。這一類的人物生活在平民社會間，百工之事，他一無所能。當然，有的人會去向百工業求知維生，有些學問好的，在平民間便成了眾庶求教問學的師資。就拿姬周一代來說，到了春秋時代，平民教育的興起，就是這麼來的。到了戰國便有了布衣卿相，也是這麼來的。

那麼，我們把話拉到本題來吧，宋代的「瓦子」的出現，就是打從唐代的「教坊」演繹來的。再向上推，就要說到佛教傳到我國後的寺廟建立，有了「廟會」了，有了宣揚佛教的「俗講」了。有了這些因子，到了宋代，遂有了「瓦子」的出現。

「瓦子」，是最早出現於北宋時代的一個專有名詞，它是北宋時代在各地市肆間表演戲劇、歌舞、雜技的地方。至於為什麼叫作「瓦子」？到今天還沒有定論。按此說亦稱「瓦舍」。〈都城記勝〉之「瓦舍眾伎」說：「瓦者，野合易散之意也。」〈夢粱錄〉卷十九云：「瓦舍者。謂

其『來時瓦舍，去時瓦解。』之義，易聚易散也。」兩人說法類同。但〈夢粱錄〉又加解釋，說是「……因軍士多西北人，是以城內外剏立瓦舍，招集妓樂以爲軍卒暇日娛戲之地。」不想，「貴家子弟因此遊蕩，破壞尤甚於汴都也。」但也可能是自然而形成的吧。從各家文獻看，「瓦子」、「瓦舍」，都是指的這種地方是一處表演各類技藝的場所，有如近代北京的「天橋」，蚌埠的東西「游藝場」❷。

「瓦子（舍）」這地方，是百戲雜陳，東一區西一域，南一堆北一圈，都是各門各類的技藝，他們都是打從四面八方的地區聚來的。到了這個地方，各憑一己的技藝賺錢活口。每一種技藝都不是常川居於此地，有技藝受到大衆歡迎，或者能在某一「瓦子」（或「勾欄」）獨霸一方，已有了自己的「場子」。其他還有一些跑碼頭的團體，表演了一些日子，再換另一演出處所。再以「人情之常」的通理來推想，這「瓦子」的地方，極可能有人掌握了某些地盤，以租賃的方式，在坐收漁利。自也是造成了這地方的技藝團體，來也匆匆，去也匆匆的情況。豈不正是〈都城記勝〉說的「瓦者，野合易散之意也」嗎！

至於「瓦子」一辭的「起於何時」？若以此一名辭的用於北宋時代的百伎雜陳之所，想來不會在北宋之前有的。

同時，北宋時代還有另一種呼此一地方的名辭，叫「勾欄」（有時「欄」字不加木旁）。但「勾欄」這個名辭，用處很廣，並不僅限於「瓦子（舍）」的另一稱謂。它的原義就是指的「欄杆」（或作「闌干」）。但宋人則以「勾欄」一辭名「教坊」。換言之，宋朝人對「教坊」也叫「勾欄」。

爲什麼把「瓦子（舍）」也叫作「勾欄」呢？

答案是「瓦子（舍）」這地方演出的各種歌舞劇曲與都護、天竺等雜技，都是「教坊」掌管的門類。遂也以類比的原因，也稱之為「勾欄」。「勾欄」，本是「教坊」俳優演出的場地，〈寓言故事〉說：「俳優棚曰『勾棚。』」〈輟耕錄〉（勾欄）說：「有沈氏子以賻銀爲業，……鬱鬱不樂。家人無以紓之，勸入勾欄觀俳戲。」按〈寓言故事〉是宋人胡繼宗編，〈輟耕錄〉是元朝陶宗儀著。足可證諸「勾欄」是俳優演戲之所，或始於宋。是否？似應再加推究。

總而言之一句話，俳優等戲劇以及雜技，已由唐時的「教坊」，從宮庭轉入民間，在民間形成了「瓦子（舍）」，熱烈的活躍起來了。

在北宋的東京（汴梁）時代，南宋的臨安，都有「瓦子（舍）」，且不止一處，熱鬧的市廛都有，而且各有其名。北宋最有名的「瓦子（舍）」在潘樓街街上。據〈東京夢華錄〉卷二「東角樓街巷」說：「街南桑家瓦子，近北則中瓦，次裡瓦，其中大小勾欄五十座。內中瓦子蓮花棚、牡丹棚，裡瓦子夜义棚、象棚，最大可容數千人。」這裡說的「棚」，就是「看棚」，爲觀衆準備的遮風雨的棚。最大的「象棚」竟可容納數千人。南宋的「瓦舍」也有十七處，「勾欄」十七座。」❸

當可想知當年兩宋京城「瓦子（舍）」裡的娛樂之盛。

至於「瓦子（舍）」演出的各類娛樂節目，〈東京夢華錄〉也有記述，如卷五「京瓦技藝」，說：「崇（寧）大（觀）以來，在京瓦肆技藝，有張廷叟等小唱、嘌唱、雜劇、傀儡……等，」還有講史、小說、……雜扮等等，都是民間的藝人。遇到節日，更是熱鬧。演出的雜技，以及雜劇，連演員的姓名都寫了出來。還在中「都衛門」，左右「禁衛門」，懸上大牌曰「宣和與民同樂。」如該書卷六所記的「元宵」節日的熱鬧景，在「大內前自歲前多至後」就開始了。

這情形，與李唐時代是大不同的。不過，這種演出，都不是在「瓦子（舍）」裡演的，而是在宮廷門外，獻演給皇家看的。乃節慶的「與民同樂」。但到了後來，在「瓦子（舍）」之外，也有各種藝人在隨地作場演出，各爲「作（做）場。這些江湖賣藝人，當時被稱之爲「路岐人」，他們尋到一塊可以表演技藝的空地，就搭起布棚，稱爲「看棚」，與「瓦子（舍）」裡的固定④「看棚」，是同一功用。但「瓦子（舍）」中的「看棚」，有的有欄杆，有欄杆的也稱「勾欄」。所以「勾欄」也是表演之所。漸漸的與「瓦子（舍）」被視同一意義。

這類「路岐人」的「作場」演出，也呼之爲「散樂」。這「散樂」不是文學上的文體名，此是形容詞，形容這些跑江湖的賣藝人，隨地作場，演了一段之後，就停止下來，向四圍的觀衆要錢，時人稱之爲「零打錢」。這情形在抗戰前，還能在市集上見到。他們拿着面朝下的銅鑼或頭上戴的帽子，翻過來口朝上，要不就是早已準備好的小籐筐什麼的，口裡說着：「如今年境不好，家中有田不能種，跑上江湖，只爲了混口飯吃。在家靠父母，出外靠朋友。」若是有人轉身要走，就會說：「有錢幫個錢場，沒錢幫個人場。大叔大哥別走。」前後相距千年的社會相，還是一樣啊！

自魏晉經李唐到了兩宋，社會的動亂，又何能以「頻仍」二字了之！晉東遷，宋南渡，社會的變遷委實太大了。時代的輪子旋到兩宋這一時代，後唐的五代十餘國，從隋楊李唐衍來的社會樣相，已不是兩漢時代的文化了。尤其是音樂舞曲與戲劇，再加上金人的入侵，渗入的域外文化，幾乎是對比的。隋楊李，唐趙宋，在血統上也脈脈了異族的血液。掠走了徽、欽二帝，還有數千宮人被策往北塞。李唐建立起的「教坊」與「梨園」，以及那李天下的俳優天下，雖然隨着李唐的天下易主，然而那些身懷技藝的藝人，總不會隨着李唐的遺族消失於

無形，他們當然還會憑恃了他們那當年賴以爲生的技藝，流落在江湖上搭棚作場。有本領能在「瓦子（舍）」的場地，爭得一席之地，打下了長久之計，便在「瓦子（舍）」裡定居下來。繼續賣藝爲生。沒有這個運氣能在「瓦子（舍）」占一席之地者，爲了求生，他們却不得不在技藝上，力求創新，力求開展。這麼以來，戲劇在兩宋，更是興盛了。不但收成了前朝教坊與梨園林木上的果實，而且又經過那麼多流落在民間的藝人，爲求生而辛勤不懈的開墾，耕耘。於是，有了故事結構的「雜劇」與「傳奇」，也應運而生。

下面，我們談「雜劇」與「傳奇」。

附註

❶〈夢粱錄〉吳自牧作，〈都城紀勝〉灌園耐得翁作，均南宋人。

❷筆者是皖北人，蚌埠離家甚近，且在蚌埠住過。民國二十年前後，蚌埠是水旱碼頭，有津浦鐵路經過，又有淮河水上汽船的交通。那時有兩個「游藝場」，一在東一在西。西游藝場最熱鬧。像宋代的「瓦子」。

❸按〈都城紀勝〉紀到「瓦舍樂伎」時，紀錄最爲詳盡。對於各類歌舞、戲劇、雜技，以及說唱等技藝，洋洋灑灑千有餘言。本文無法具舉。再西湖老人的〈繁勝錄〉所記「瓦市」以及「城外瓦子」等也極爲詳盡。還有四水潛的〈武林舊事〉卷六，記「瓦子勾欄也極有大觀，記有廿三瓦的處所。本文均無篇幅盡錄。特注此以供查閱。

三 「雜劇」與「傳奇」

宋代的「瓦子（舍）」、「勾欄」，的確不是前朝所曾有的。正因爲紛亂的時代，像洪水似

的漂浮着不少貴貴賤賤的事物，任由那泛濫的波濤推動着，幾乎是沒有選擇的隨波逐流，只是向

前，向前而已。它們的滯留也是遇到了那阻礙它們無法再向前進的一澤一窪，或一樹一石，

它們便停止下來了。憑着它們的自然生命力，也就各憑已能的生存下來。那麼，「瓦子（舍）」、

「勾欄」的形成，便是前朝這些「路岐人」（漂泊的藝人）在濤濤洪水的泛濫中，滯留下的產物。

當「瓦子（舍）」加了「勾欄」，再搭了「看棚」，一個劇場的形態，便在磚石砌成的舞台（戲

台）前面完成了。那麼，宋代的「瓦子（舍）」加上「勾棚」又蓋了固定「看棚」的劇場，不就

是今日劇場形式的前身嗎！

此一劇場形態的出現，就是由兩宋時代的民間創始的。

兩宋耕耘出的戲劇成果，對後代戲劇影響最大的是「雜劇」與「傳奇」兩種，這兩種戲劇，

不但把前各朝的「俳優」笑謔諷諫，融會了進來，把「參軍」、「代面」以及偶興的「滑稽」之

類，全包容了進來。不祇是有故事、有情節，兼且科白歌舞俱全。此一成就，可以說是兩宋為戲劇

藝術豎立起的一方里程碑石。

按「雜劇」一詞，雖不起於宋❶，卻成於宋。〈宋史〉樂志：「眞宗不喜鄭聲，而或為雜劇

詞。未嘗宣布於外。」這裡說的「雜劇詞」，不知什麼內容？〈古今詞話〉說「山谷云：『作詩

如作雜劇。」當可從爾推想「雜劇詞」是帶歌唱的。有一本〈曲談〉❷說：「雜劇之興，確在北

宋無疑。但其時雜劇之體裁，尚與元人不同，而與董西廂相近。特宋人之歌曲，多用詞調，金人

已改爲曲牌耳。」又說：「元人雜劇，由敘事體而變爲代言體，由有換頭之全闋曲詞，而變爲不

用換頭之單闋曲詞。」❸。這一段話，說明了宋「雜劇」已由「參軍戲」變成了有唱有說的體式。

故謂「與董西廂相近。」❹

照一般說法，「宋雜劇」繼承的是「唐參軍」的傳統，實際上它比「參軍戲」擴大得多。不止是加上了歌唱而已。據〈東京夢華錄〉說：「勾肆樂人，自過七夕，便般（演）『目蓮救母』雜劇，直至十五日止。觀者增倍。」足以證明在北宋時，「雜劇」這一節目，可能已是大部頭了。

❺到了南宋，「雜劇」的發展，更增加了它的重要性。〈都城紀勝〉〈瓦舍衆伎〉說：「散樂（路岐人的各種雜技），傳學教坊十三部，唯以雜劇為正色。」已把「雜劇」列為主要關目。又說：「雜劇中末泥為長，每四人或五人為一場，先做尋常熟事一段，名曰『艷段』；次做正雜劇，通名為『兩段』。末泥色主張，引戲色分付，副淨色發喬，副末色打諢，又或添一人裝孤。其吹曲破繼送者，謂之『把色』。故從便跣露，謂之『無過蟲』。❻所演故事內容如何呢？又說：「大抵以故事世務為滑稽，本是鑑戒，或隱為諫諍也。

〈武林舊事〉卷十，「宮本雜劇段數」，錄存劇目二百八十段。可以想知當時雜劇的盛行與發展。

至於「傳奇」一辭，雖自唐始，然唐人所謂的「傳奇」指的是小說，不是戲劇。宋陳師道〈後山詩話〉說：「范文正公為『岳陽樓記』，用對語說時景，世以為奇。尹師魯談之曰：『傳奇體系。傳奇，唐裴鉶所著小說也。』」〈輟耕錄〉在說到雜劇戲曲時，曾說：「稗官廢而傳奇作，傳奇作而戲曲繼。金季國初樂府，猶宋詞之流，傳奇猶宋戲曲之變。世傳謂之雜劇是元末明初人，此書作於元末。認為傳奇本是小說，到了元末以後的事，乃「宋戲曲之變」，元朝人還與「雜劇」併稱。〈莊嶽委談〉也這樣說：「傳奇」之被稱名於戲曲，已是宋元以後的事。逐又說：「唐所謂傳奇，自是書名。雖事藻績而氣體俳弱，然其中絕無歌曲，若今所謂戲劇者，為戲諢；元為雜劇，非也。」遂又說：「唐為傳奇，宋為戲諢；元為雜劇，非也。」何得以為唐名？或以（其）中事蹟相類，後人取為戲劇張本，因輾

轉爲此種，不可知耳。」作者胡元瑞是明朝人，他不同意當代的某些戲曲，稱之爲「傳奇」。此

一問題，說到明代時，再來詳論。

從文獻上看，兩宋時代，還沒有被稱爲「傳奇」的戲劇。就是被稱爲「雜劇」的戲劇，也是

一個籠統的名詞，它不但概括了那些所謂「百戲」的雜技、幻術等等，也包括了俳優的「參軍」

形式。也與今所謂的「元雜劇」不同。

兩宋時代盛行於民間的「目蓮戲」，演出的形式是怎樣的？雖無文獻可考，但它是在瓦舍勾

欄裡演出的，一演就是七八天。目蓮救母的故事，家喩戶曉，人口能道。傳於今世的劇本，還有

明朝人的作品可以參研，不惟是佛家據以宣講因果的宣卷戲文，更是民間視爲戒懼的地獄鏡鑑。

按今存的「目蓮戲」，乃今天所稱的「傳奇」劇形式，以齣分場的，與元雜劇的四折一本的「雜

劇」形式，在今天看來，已界然兩種不同形式的劇本。難道，上演於兩宋時代的「目蓮救母」

雜劇，是分齣不分折的類同「傳奇」劇形式的劇本？

此一問題，的確是寫戲劇史的人，應該特別注意它，去探討它，不該忽略去的一個大問題。

今存的宋代劇本，有一本劇名「張協狀元」的，是從殘餘中的〈永樂大典〉中抄錄出來的。

有頭有尾，非常完整。雖在〈永樂大典〉中並未注明第幾齣，但在寫作上，還是分齣的。共有五

十三齣，與明代「傳奇」本，並無二致。今人錢南揚在所寫「宋元南戲百一錄」❽一文中，說到

「張協狀元」等文，就題到元雜劇的分折，宋南戲的分齣，都是明朝人作的。說：「金元北劇，

本來也是不分折的，有〈元刊古今雜劇卅種〉可證。到了明人手中，便替他一一分折，可是所分

段落，各家往往相異。」又說：「明人刪改北劇的痕跡，甚是顯明。……對於南戲也可想而知了。

所以我們沒有元刻本的雜劇，就見不到雜劇的眞面目；沒有《永樂大典》的南戲，就見不到南戲

的眞面目。豈不要大上明人的當了嗎！⑨

儘管錢南揚深信〈張協狀元〉是宋朝的南戲，而我則頗爲懷疑今見的〈永樂大典〉中的三篇

戲文，尤其〈張協狀元〉是南宋的作品說。它的結構形式與篇幅的長短，與元雜劇是大不同的！

徐渭〈南詞敍錄〉說：「南戲始於宋光宗朝（一一九○～一一九四）。永嘉人所作趙女、

王魁二種實有之。」祝允明〈猥談〉說：「南戲出自宣和以後，在南渡時，名爲溫州雜劇。」（亦

名「永嘉雜劇」。）今人羅錦堂先生說：「宋元南戲，既多失傳，所可知者，僅有趙貞女蔡二郎

、王煥、樂昌分鏡、王魁、陳巡檢梅嶺失妻五種，前一種已隻字無存。後四種尚存殘文，但也祇

有幾隻曲子。……」那麼最完整的只有〈張協狀元〉一種。有五十三齣之多。看來，却又與文獻

上紀述的「溫州雜劇」的演出內容不同。而且，像〈張協狀元〉（還有〈小孫屠〉、〈宦門子弟

錯立身〉二種，說是元人作品。）這樣有頭有尾而又前後關目俱全，腳色名稱與結構形式，幾與

明人「傳奇」劇本一樣。實在令人懷疑。

當眞，是南宋留下來的雜劇劇本？

一九七五年十二月在廣東省潮安縣出土的一本明宣德六年（一四三一）抄本〈新編全相南北

插科忠孝正宗劉希必金釵記〉。校註者⑩認爲是〈永樂大典〉中的南戲〈劉文龍菱花鏡〉的改編

本。在徐渭的〈南詞敍錄〉中也有著錄，寫的是「宋元舊篇」。該劇的結構形式，也同於一般明

傳奇。比〈張協狀元〉還多，竟有六十七齣。

對於此一問題，我在心頭懸疑已久。一直很奇怪，像〈張協狀元〉等這樣編寫戲劇的故事與

情節，以及腳色安排，竟然如此的成熟。到了金元這一時代，又是戲劇在社會上最爲發達最爲興

隆的一個時期，何以祇有「雜劇」這樣的劇本形式，竟沒有像這樣「傳奇」形式的劇本呢？

就祇有「小孫屠」與「錯立身」嗎？這兩個本子是元代的作品嗎？怎的不是四折一本的那一類呢？

我不是一位專攻戲劇而全身心投入戲劇的戲劇工作者，只是一拉戲劇愛好者。這問題，我可是越想越想不通？

不過，這〈張協狀元〉如確是南宋的作品，則其中的腳色名目，又是兩宋在戲劇上的一大碩果。又爲戲劇的演員，立出了「行當」。這也是宋代戲劇結成的碩果。

附　註

❶ 台北木鐸出版社印吳德欽著〈中國戲劇史話〉（十八）認爲「雜劇」一詞，最早見於晚唐李德裕文集（李文饒文集）卷十二「論故循州司馬杜元穎追贈文」，說是杜元穎於文宗太和三年（八二九）攻占成都，掠有「雜劇丈夫兩人」。筆者則認爲這兩人是演雜技的。

❷ 〈曲談〉一書，不知何人所作。此條資料錄自辭典。

❸ 所謂「換頭」，指詞的一闋，時作兩段或三段，習稱上片下片或上解下解。凡第二、三段，另起頭。此說應是指的這。

❹ 金人董解元弦索西廂諸宮調，是說唱的話本。

❺ 該時演出的〈目蓮戲〉竟一連上演七八天，必定是多本連台大戲，想來與今見的明朝〈勸善記〉一樣的長吧？

❻ 「把色」是宋元戲劇上的一個專用名詞。是何種腳色？尚無定論。台北「學藝出版社」民國七十一年五月出版的〈宋元伎藝雜考〉一書，其中論到「把色」，雖考引數千言，結論仍是一團大霧。〈張協狀元〉劇詞有「出入須還詩斷送」，或是一位在「艷段」前出場演嘲笑戲，吹曲破後，他又出場演一段嘲笑戲。猜想而已。

❼ 「從便跣露無過蟲」，或是先把嘲謔的劇情透露，免得演完受過。是否？再考。

⑧ 見台北長安出版社印行〈永樂大典戲文三種〉附錄之錢南揚作「宋元南戲百一錄」一文。（民國六十七年十一月版）

⑨ 由此段文字，也可以想知錢南揚却也懷疑〈張協狀元〉是宋人的原本。

⑩ 見一九八五年八月廣東人民出版社出版劉念慈校注明宣德本〈金釵記〉後記。

四 雅樂、教坊（與名色）以及俳優的餘韻

歷代以來，「雅樂」都是屬於太常。用於郊廟祭祀以及其他嘉禮。自李唐設「教坊」使它掌百戲俳優，與太常雅樂分途之後，除宴饗迎賓之外，像前代那種「魚龍」、「曼延」的情況，抵兩宋之後，更是少有。按〈宋史〉樂志(四)，崇寧四年七月，鑄帝鼎八，鼎成。八月詔依大司樂劉昺言，「改定二舞（指熊羆）名九成，三成為一變。執篕秉翟，揚戈持盾，威儀之節，以象治功。庚寅樂成，列於崇政殿。有旨先奏舊樂三門曲。未終，帝曰：『舊樂如泣聲，揮止之。』既奉新樂，天顏和豫，百僚稱頌。」由此可見，後代雖因襲了前代的禮樂，却代代有所更變。

這類的太常雅樂，到了兩宋，只是郊廟祭典的用途，早與戲劇分途。至於「教坊」所掌理的俳優雜技，兩宋則仍舊依循了李唐的舊制。但略有更易。「樂志」(十七)說：「宋初循舊制，置『教坊』，凡四部。其後平荊南，得樂工三十二人，平西川得一百三十九人，平江南，得十六人。平太原得十九人。餘藩臣所貢者八十三人。又太宗藩邸有七十一人。由是四方執藝之精者，悉在籍中。」可以說北宋立國後的教坊四部，也是頗具規模的。「雜劇」也在「教坊」籍內。

當然，趙宋既是延襲了李唐的舊制，「教坊」自也是在太常雅樂以外的。但趙宋時代的「教坊樂舞」，極具規模，有「小兒隊」、「女弟子隊」。每隊又分十小隊。小兒隊就有七十二人，

分成十隊：第一「柘枝隊」，穿的是五色繡羅寬大袍服，戴的是胡人帽，繫藍色帶。二是「劍器隊」，穿的是五色繡羅上襦，裹交腳幞頭，紅羅繡抹額，帶器仗。三是「婆羅門隊」，穿紫羅僧衣，紅褂子，手拿錫環柱杖。四是「醉胡騰隊」，穿紅錦上襦，繫銀韃韃（皮製的裝飾），戴氈帽。五是「諢臣萬歲樂隊」，穿紫、緋、綠三色羅絲寬衫，諢裏一簇簇花團的幞頭。六是「兒童感聖樂隊」，穿青色羅衣生衫繫勒，總兩角。七是「玉兔渾脫隊」，四色繡羅上襦，繫銀帶，戴玉兔冠。八是「異域朝天隊」，穿錦緞繡襖，繫銀色束帶，戴夷人冠。手執寶盤。九是「兒童解紅隊」，穿紫緋二色繡襦，繫銀色帶，戴花砌鳳冠，還有「綬帶」。十是「射雕回鶻隊」，穿盤雕錦襦，繫銀韃韃射鵰盤。還有「女弟子隊」十隊，一百五十三人。一是「菩薩蠻隊」，穿緋生色窄砌衣，戴捲雲冠。二是「感化樂隊」，穿青羅生色通衣，背梳髻，繫綬帶。三是「拋球樂隊」，穿四色繡羅寬衫，繫銀帶，捧繡球。四是「佳人剪牡丹隊」，穿紅生色砌衣，戴金冠剪牡丹花。五是「拂霓裳隊」，穿紅仙砌衣，碧霞帔，戴仙冠，綬帶。六是「採蓮隊」，穿紅羅生色綽子，繫暈裙，戴雲鬟髻，乘綵船，執蓮花。七是「鳳迎樂隊」，穿紅仙砌衣，碧霞帔，戴仙冠，紅繡抹額。八是「菩薩獻香花隊」，穿生色窄砌衣，戴寶冠，手執香花盤。九是「綵雲仙隊」，穿黃生色道衣，紫霞帔，戴仙冠，手執旌節鶴扇。十是「打毬樂隊」，穿四色繡窄羅襦，繫銀帶，裹順風腳，簇花幞頭，手執球杖。❶

我們從這兩個歌舞的名稱以及裝束來看，自是從隋唐以及上承漢魏的雅樂形式，再略加部分的雜技組合成的。這些，都是用於宮廷典禮的舞樂。要是再進一步去瞭解這些歌舞的演出形式，它是先舞「勾隊詞」，（唱一段駢文）繼着再唱一段曲詞相間的歌詞，舞者就在這些詼諧的歌詞裡起舞，這一大段歌舞，謂之「放隊詞」。想來，這種宮庭式的歌舞，還是歌舞分庭的，歌者歌

而不舞，舞者舞而不歌。與我們要談的「雜劇」，演進到有舞台有看棚的戲劇形態的戲劇。說來，與執政當局還是有因果關係的。

從李唐起，「俳優」就從太常部門，摒斥到「教坊」中去了。前文已經說過。到了宋代，連「教坊」也在摒斥之列。

在宋眞宗時，頗知音樂，曾製「雜劇詞」。到了仁宗，比他老子更知樂。他聽了教坊的新製樂，不大喜歡，遂問輔臣古今樂的異同？輔臣王曾面答說：「……今樂徒虞人耳目而蕩人心志。自昔人君流連荒亡者，莫不由此。」從此，「教坊」改製，它原隸屬於宣徽院，設有使、副使、判官、都色長、色長、高班、大小都知，天聖五年（一〇二七）便全部廢除，只派兩員內侍掌管。到了嘉祐，（一〇五六～六三）樂工每色祇有二人，教頭祇有三人。各色人等雖還維持着，遇缺則補，卻已不能列入雅樂中在大典中歌舞演出了。南渡之後，高宗以「扶顚持危，夙夜痛悼」爲辭，下詔「屛遠聲樂」，遂於建炎二年（一一二八）廢了教坊。雖然紹興四年（一一三四）又恢復了，隆興二年（一一六四）又廢了❷。總之，執政者已不提倡這一類的禮樂歌舞，尤其在南北爭戰四方有事的時期，執政者怎好在此着眼。

南宋當局，雖以國難爲辭，屛聲色於耳目之外❸，可是偏安於江南臨安（杭州）的社會，歡樂的繁榮情況，直不亞於汴京。陸放翁不是有一首詩，還時時掛在我們舌尖上嗎！「斜陽古柳趙家莊，負鼓盲翁正作場；身後是非誰管得？滿村聽唱蔡中郎。」詩中的「蔡中郎」就是南宋時流行的那齣齣雜劇「趙貞女與蔡中郎」，後人改爲「琵琶記」。趙五娘帶着兒女上京尋夫的故事。蔡中郎就是蔡伯喈。（假借的東漢時代的蔡邕。）

我在此也引用了這首詩，只在說明南宋這個時代，縱在爭戰而時止時休，和戰又難決，那麼多的西北人到了地土生植大異的東南，歸鄉又無期。雖衣食不闕，精神生活却是苦悶的。再加上許許多多不願在家鄉作異族順民的藝人，携老扶幼到了江南，可真正做了「路歧人」。他們為了生活，只得憑着他當年在「教坊」中學到的一些藝能，隨地「作場」。漸漸的，「瓦子（舍）」形成了。當然，南都臨安的「瓦子（舍）」是從北都汴京延襲來的。那麼，北都汴京的「瓦子（舍）」是怎樣形成的呢？

我在此作答：「是自然而然的形成的。」

前面，我之所以從〈宋史〉的「樂志」上抄錄了兩宋對於李唐留下的「教坊」之處理方式，就認為這就是形成了北宋「瓦子（舍）」出現的主因。何以？藝人的追求是「藝」，是向廣大的群衆發表他的才藝，他們要把他們的自恃比別人好的才藝發表出來，當兩宋的幾個表他們的時候，有志氣的藝人，勢必會離開「教坊」，寧願到大街小巷去作流浪漢，隨地作場，取下帽子上敬着口兒去撤他們，沒有遣散他們，那地方也不是他們居留之所了。所以，當兩宋的幾個表發表他們的才藝發表出來，他們希望他們的才藝能名揚四海，能為法後世。他們要作一代宗師。所以，當兩宋的幾個表發表他們的時候，有志氣的藝人，勢必會離開「教坊」，寧願到大街小巷去作流浪漢，隨地作場，取下帽子上敬着口兒去撤他們，沒有遣散他們，那地方也不是他們居留之所了。既然執政當局不重視他們，縱然沒有裁撤他們，為戲劇寫了一頁頁璀璨的史篇。「零打錢」❹。就是這樣吧！？這些「路歧人」在兩宋這個紛亂的時代，為戲劇寫了一頁頁璀璨的史篇。除了「劇本」，還有演員的名色，也在兩宋的劇本上出現了。

在宋以前，歌舞的演員，是沒有名色的。「參軍」、「撥頭」，祇是一個劇種，「俳」、「優」也祇是個類稱。到了宋代，演員有了名色了。至於這六種名色，是怎麼一個類形的演員？（或說「行當」）。「裝孤」，還有個「把色」共六種。至於這六種名色，是怎麼一個類形的演員？（或說「行當」）。「末泥」、「引戲」、「副淨」、「副末」、今天還無定論，每一種都有不同的說法。此一問題，待我們說到金元院本的時候，還會討論到這

些。在這裡我們還是把這話頭留下吧。總之，戲劇演員的「名色」，是宋代的藝人，辛辛勤勤的

耕耘，收穫到的一個碩大成果。在這裡，似乎還需要談一談宋代的「俳優」問題。

關於「俳優」的戲劇形態，我們在上編已說到幾次了。可是到了兩宋，這類「俳優」式的諷

諫嘲笑形態，仍舊存在。雖然戲劇的形態，已是「參軍」化了的，然而它們仍是古俳優的餘韻。

我閱讀了許多部〈中國戲劇史〉，幾乎每一部都抄錄了這幾個出了名的故事。如劉攽〈中山詩話〉

中的優人扮李義山的「優笑」。還有岳珂〈桯史〉卷七中「二聖環（還）」以刺秦檜，以及張端

義〈貴耳集〉中的「滿朝朱紫貴，盡是秦家人。」以諷當朝宰相。再葉紹翁〈四朝聞見錄〉（戊

集）諷諫韓侂冑用兵失敗而煩惱髮白，優人演自名「樊惱」的人，問他何人為他啟的名？答說：

「煩惱自取」。另外還有一則「三十六髻」的故事，諧音「三十六計」走為上計，來諷刺臨陣脫

逃的童貫。還有劉績〈霏雪錄〉中的諷諫宋高宗因煮餛飩未熟，竟要下甕人於大理寺處分。二優

人遂扮戲上場，各問年齡。一說「甲子生」，一說「丙子生」。優人遂說：「（甲）子生，餅

（丙）子生，與餛飩不熟者同罪。」宋高宗聽了大笑，遂釋放了甕人。

試問，像這一類的優笑，全是古俳優的餘韻，只能說，這類優笑還殘存在宋代社會間。值得

在戲劇史上去夸飾它嗎？

附　註

❶　錄〈宋史〉樂志（二十）。

❷　以上所述，均見〈宋史〉樂志。

❸　見〈宋史〉樂志（四）

❹

「零打錢」，就是流浪中的藝人，在街頭或空地上隨地作場，演了一段，便停下來，取下頭上的帽子，上敝着帽口，向觀衆要錢。當時的人，稱之爲「零打錢。」今仍殘存在現社會間。

柒 金元時代的戲劇

一 金元院本與演員名色

所謂「院本」，早已成了金元戲曲的專有名詞。不稱「院本」則已，如稱「院本」，則把「金元」二字冠上，名之為「金元院本」。因為「院本」這名詞，確是從金元這一時代，先從北方流行出來的。南戲，沒有「院本」這一名詞。

何以被稱為「院本」？陶宗儀的〈輟耕錄〉說：「宋有戲曲、唱諢、詞說，金有雜劇、院本、諸公（宮）調。院本、雜劇，其實一也。」又說：「國朝院本、雜劇始釐而二之。」如從陶宗儀此說來推想，在金代，「院本」與「雜劇」是同一種戲曲，也稱「雜劇」，也稱「院本」。

我們知道，「雜劇」一詞，是宋人的稱呼，前已說到。金人又怎的稱之為「院本」？王國維〈宋元戲曲史〉說：「兩宋戲劇，均謂之『雜劇』，至金而始有院本之名。『院本』者，《太和正音譜》云：『行院之本也。』初不知『行院』為何語？後讀元刊《張千替殺妻》雜劇云：『你是良人良人宅眷，不是小末小末行院。』則『行院』者，大抵金元人稱倡伎❶所居。其演唱之本，即謂之『院本』。」王觀堂的此一證言，竊以為是。

按焦循〈劇說〉卷一，引周挺齊「論曲」云：「良家子弟所扮雜劇，謂之『行家生活』，倡優所扮，謂之『戾家把戲』。蓋以『雜劇』出于鴻儒碩士，騷人墨客，所作皆良家也。彼倡優豈能辦此。故關漢卿以為非是他當行本事，我家生活。他不過為奴隸之役，供笑獻勤，以奉我輩耳，

子弟所扮，是我一家風月，雖復戲言，甚合於理。」我們從焦循引述的周挺齊〈論曲〉這段話來看，在關漢卿那個時代，演出的劇本有兩種，一是「鴻儒碩士、騷人墨客」所作，一是倡優所作。所以關漢卿說「非是他當行本事」。又說「他（倡優）不過爲奴隸之役，供笑獻勤，以奉我輩耳。」這兩句話，看來雖然對倡優有所輕蔑，但却可以從之想到，在金元這個時代，古俳優的戲，沒有留下紀錄。若從古時的「優笑」內容來看，自可想知俳優們不但是演員，而且是編劇。

「優笑戲」，還在倡優中存在，換言之，還在演出。兩宋時代，不是還在演出嗎！文人筆下紀錄的，都是典雅的一類，俚俗穢褻的這一類，文人的筆就不記它們的。可能還有許多「供笑獻勤」的戲，沒有留下紀錄。若從古時的「優笑」內容來看，自可想知俳優們不但是演員，而且是編劇。

到了李唐、趙宋，文人方始插手進來。如唐明皇時代的「霓裳羽衣」、「春江花月夜」，以及李白的「清平樂」；如兩宋時的舞曲，有所謂「勾隊詞」、「放隊詞」，還有唐宋兩代的「大曲」，都是文人加入寫出的文詞。在唐宋兩代的「樂志」上，也紀錄不少臣僚呈獻的曲詞。所以到了兩宋，有故事有情節，又有頭又有尾的「雜劇」便產生了。但倡優們傳承下來的「優笑」劇，一時風行，倡優們自然會群集在他們一行業中流行着。等到文人的「雜劇」劇本出現，一時風行，倡優們自然會群流失，還在他們一行業中流行着。因而惹起了關漢卿這位大戲劇家，說了這起效尤。於是，出於倡優們之手的「雜劇」也出現了。因而惹起了關漢卿這位大戲劇家，說了這一段閒話。

但也許有人認爲關漢卿的這一番話，指的是「扮演」，不是劇本。文中說「良家子弟所扮」，「倡優所扮」。所謂「扮」，應是指的「扮」戲演出於舞台。竊以爲不對。何以要說這樣解釋「扮」字不對呢？請大家想想看，良家子弟如像今天的票友一樣，粉墨登台，袍笏戲文。請問，他們比得上以倡優爲職業的戲劇藝術造詣嗎？縱然有的比得上，甚而說超過了倡優，也不能被稱爲是「行家生活」吧？如果把這個「扮」字，看作是扮演編劇，那就符合了關漢卿說的「彼倡優

豈能辦此。」這位周挺齊又說：「『院本』中有倡婦之詞，名曰『綠巾詞❷』，雖有紹佳者，不

得並稱『樂府』。……」這話雖是金元那個異族統馭中原的時代，社會形態的使然，「教坊」固

為官府，倡優則難入上等人之列。這話中既然說的是「詞」藻，當然指的是劇本。那

麼，我們從此一文獻來尋求結論，金元人的「院本」一詞，是怎麼來的？不是很明白了嗎，目的

是要把文人的「雜劇」劇本，與倡優的「雜劇」劇本，在名義上界分開來。那就是，出於文人之

手的劇本，謂之「雜劇」，出於倡優之手的「雜劇」劇本，就謂之「院本」。事實已經很清楚了。

我的此一推論，乃從之跨金元兩代的關漢卿的話而來。所以陶宗儀說：「院本、雜劇，其實

一也。」

「雜劇」的演出，還是宋代傳下來的樣式。分作三段：㈠艷段㈡正本㈢後散段——雜扮。其

中還有「把色」。

關于此一演出形式，寫戲劇史的人，大都說過。而我總是覺得他們說得不夠清楚，往往讀後

更加糊塗。說起來，它與歌舞戲「勾隊詞」的「致語」類似。實際上，這種演出的形式，如今還

存在世上，我小時候看過的「花鼓戲」（蘇皖之北，徐州周圍，）演出的情形，還是這麼安排的

三段頭。一開始，斜挎花鼓的男演員先上。一邊打鼓一邊唱，對舞，那些身段，都非常下流露骨，

發情的淫穢身段，然後上女腳（男扮）與背鼓的男腳對唱，對舞，一邊跳着蹦着，作出許許多禽，獸

都全是鄉村間常見到的雞、鴨交合，驢、狗交合，以及水塘中青蛙、青蜓等等，這一大段演出，

他們叫「打鬧場」。這一段演完，休息一霎那，下面演正戲，如「寶蓮燈」、「安安送米」，

「五元哭墳」，都相當正派。演完了正戲，就「煞戲」了。可是，有些觀象不走，要求「找戲」，

等於買東西，錢貨兩交之後，賣家又附送一點兒其他物品。「找戲」的要求，與此類同。演者絕

不會拒絕，但加演的戲，都是所謂的「粉戲」。〈夢粱錄〉說的「雜扮」。意思也就是不用正脚色扮演。（有時觀衆非指名要某一正脚上場演不可，正脚也會上場，只是不演粉戲。因而觀衆也不大要正脚演「雜扮」。試想，「院本」與文人寫的「雜劇」，分野不是很大嗎。

關于「艷段」的演出，〈宋金元雜劇院本體制考〉一文 ③ ，考到「艷段」，引證頗多。說法雖不同，意思是一致的。 ④ 這裡不引錄費辭了。

下面，我們來說演員的「名色」。

在宋以前，俳優的演出，是沒有什麼名色的。我所說的「名色」，是指演員扮演的那個脚色的類型名稱，亦即今日稱謂的「行當」。但如依據今日的「行當」生旦淨末來說，就不是金元時代的事。金元時代，有「末泥」、「引戲」、「副淨」、「副末」、「裝孤」（一云「孤裝」）還有「把色」共六類。陶宗儀把前五類併稱之為「五花爨弄」。

王國維〈古劇脚色考〉對於「末泥」一色，採納〈夢粱錄〉說法「末泥為長」、「末泥色主張」，再對證〈武林舊事〉，有「末泥」無「戲頭」。⑤ 按〈宋史〉樂志，大樂有「舞頭」引舞，「戲頭」引戲，判定是倣太常樂以「末泥」為戲頭。可是，「引戲」則又另有名堂。王觀堂引〈樂府雜錄〉，說唐有郭郎（郭禿）就是一位在俳兒之首引歌舞進場的人。遂斷宋之「引戲」就是唐郭郎的遺意。他不同意〈武林舊事〉說的「引戲」是裝旦者。我也不同意。

至於「副淨」，王觀堂先生同意古說是「參軍」之源。說「宋元人書中但有副淨而無淨。單云淨者，始於〈太和正音譜〉。」遂又說：「余疑淨即參軍之促音。參與淨為雙聲，軍與淨似疊韻。……」我以爲此說未免三思太過。如依據淨是大花臉，副淨是「二花臉」來說，似乎正確些。不是到了明傳奇，稱淨或副淨都是丑脚了嗎！「副末」也作「次末」，〈輟耕錄〉說：「副末，

古謂之蒼鶻。」王觀堂先生認爲宋時的副末與副淨相對稱。此說不太清楚。由於文獻不足，很難肯定「副末」是怎樣的脚色了。

「裝孤」或「孤裝」，問題更多了。

〈中國戲劇史〉講座說：「裝孤只能算是裝扮官員，也不好算是一個脚色。其『裝孤』者或爲末爲淨，都無不可。……」我同意周貽白先生的此一看法。「裝孤」不能列爲一個名色。但〈都城紀勝〉中說的「把色」，似乎是宋元戲劇中的一個名色。李嘯倉先生的〈宋元伎藝雜考〉中的「宋金元雜劇院本體制考」，曾專列一章「說把色」。我在上文說起個頭兒。在此，我想再說明白些。

按〈都城紀勝〉說：「其吹曲破斷送者，謂之把色。」（夢梁錄）則說：「先吹曲破斷送，謂之把色。」但在〈張協狀元〉戲文中，有這樣的句子：「諳諢砌，酢酢伎歌謠，出入須還詩斷送，中間唯有笑偏饒，教看衆樂陶陶。」李嘯倉先生說：「……按〈張協狀元〉戲文中，末色於唱說諸宮調後，收尾有『何如把此話文，敷衍後行脚色，饒個攛掇末泥色，饒個踏場。』跟着生便上場，並云：『後行弟子饒個燭影搖紅斷送』，於是衆動樂器……吹奏『燭影搖紅』。跟着便又是『踏場調數』，……」從這些戲文上的說詞，展示的演出情況，這不是「找戲」（送戲）嗎？戲完了，觀衆不散，要求再奉送一齣短劇（粉戲也）。「饒」，意思就再加一些兒。「出入須還詩斷送」，就是「出入還須詩斷送」。爲了平仄，「還須」倒爲「須還」，「斷」可讀第三聲。意爲攔住。這句詩的意思是「出場入場都得饒上一齣短劇，不然被攔住不會放的。所以說：「中間唯有笑偏饒」，方能使台下不散的觀衆快快樂樂的散去。所謂「把色」，演奉送粉戲的脚色。「把」，戲把也。

這是我的看法。同意否？

附　註

❶「倡伎」即倡優伎人，演唱歌舞雜技的人等，非今之妓家人。

❷在唐時，妓家男人以綠巾纏頭。故有此語。

❸李嘯倉作〈宋元伎藝雜考〉一書中的第一篇，一九五三年上海出版。台北學藝出版社民國六十七年十月復印。

❹意思也同我前面引述「花鼓戲」的「打鬧場」相似。

❺「戲頭」指引戲上場的人，下面會說到。

二　元代的「雜劇」與「傳奇」

比起前朝的李唐、趙宋，蒙元的歷史紀元，是短得多了，連一半也沒有。雖曾在疆域上向西方開拓一大片土地，爲中國版圖墾出了一個單峯駝背似的突出，若是回過頭來說，大中國的土地，它還未能全部占領。尤其全中國的人心，它連十之一也沒有掌握到。若是把它那統馭人民的等級手段❶，造成的不平社會形態，來考量蒙元王朝還能維持了八十九年（一二七八～一三六七），已經不容易了。

也許是這些不平的因素，竟把讀書人列爲第九等，祇比乞丐高一級。那麼，這些讀書人的不平之氣，便發洩在作品上了。另一因素是，金元都是北方草原上的游牧民族，他們愛好的娛樂就是歌舞。由李唐、趙宋這兩代從前朝承祧下來的禮樂、舞曲，以及俳優、雜技，再加以辛勤耕耘出來的收成，已創造出有了完整故事情節的戲文，上所謂「雜劇」，所謂「傳奇」，都已在趙宋

時代出現。

當我讀到南宋留傳下來的南戲〈張協狀元〉，它的結構形式，竟與明代的「傳奇」無異，反而與元代那多大量的「雜劇」有了區別。雖然，〈永樂大典〉中的另兩本〈小孫屠〉與〈宦門子弟錯立身〉，也是「傳奇」結構形式，論者說是元人的作品。但至今卻沒有見到其他元人的「傳奇」劇本。他如《琵琶記》以及荊（釵記）劉（知遠）拜（月亭）殺（狗記），多認為是明朝的改寫本。就連〈張協狀元〉這一本，錢南揚先生也表示懷疑呢！我也懷疑它是宋人的作品。

今人周貽白先生作《中國戲劇史》講話，（也是課本）其中第五講「元末南戲與明末傳奇」一文，說到「南戲」即南宋的「溫州雜劇」，認為它的結構形式，是傳奇本。第一，在北宋時代，即演出於「瓦子（舍）」中的「目蓮戲」，一演就是七八天，可能就是傳奇本的故事結構。第二，就是〈永樂大典〉中的三個劇本，也是傳奇本的故事結構。這些都足以證明，在元朝，宋南戲（傳奇）與元雜劇還是互不相斥的在流行着的。但由於四折一個故事的「雜劇本」，一天就演完了，較比受到大衆歡迎，這類雜劇本上演得多，傳奇本上演得少，寫傳奇本的人，也就自然而然的少了。周貽白先生說：「因為元代的南戲，並未因雜劇的流行而被抑落，所以才有雜劇作家的兼作『南曲戲文』，和女藝人的專攻南戲。」

在宋代，都說「雜劇」，元朝人也稱「雜劇」為「傳奇」。鍾嗣成〈錄鬼簿〉就有這樣的說法❷。可見「傳奇」與「雜劇」都是兩宋時代同時產生的。可惜兩宋時代的雜劇，是否與〈張協狀元〉那種「傳奇」式的故事結構不同？前人的文獻，也沒有詳細的紀錄，像〈趙貞女與蔡二郎〉、〈王魁〉等五個劇目，也許是「雜劇」形式的結構，若是「傳奇」的故事

結構，就不是一天可演得完的。在宋人筆下，卻沒有題到這些，也許是短的「雜劇」。但由於後

期出現的〈琵琶記〉與〈焚香記〉都是「傳奇式」的模式，因而後人都把它看作「傳奇」。

周貽白先生也說：琵琶記，毫無疑問地是一本元代的南戲。不但體製上與南宋時代的『溫州

雜劇』是一脈相承，甚至以作者高明（則誠）的籍貫而論，他便是溫州人。並且『琵琶記』的故

事取材，和『溫州雜劇』初期的老劇本也有關係。」而且，周先生認為「以往都把『琵琶記』作

為明代傳奇之祖。特別是明代一些曲論，曲評以及曲話，都好像不知道元代有南戲這個名目。只

認為高明的『琵琶記』，是打破元劇舊有『四折一楔子，以及一個腳色主唱，唱的是有宮調的北

曲』這些清規戒律的一部空前的巨著❸。」固然，周貽白的這番話，意在否定明代某些人把「琵

琶記」看成了「明代傳奇」之祖，是「可怪」的說法。他認為在元代即已有了這類體製的「傳

奇」，宋人筆下的「趙貞女」，就是證據。

周先生的這一些說法，我有一半同意。同意元朝已有了像「琵琶記」與「小孫屠」、「宦門

子弟錯立身」這樣體製的「傳奇」劇本。不同意的一半是宋人筆下的「趙貞女」與「王魁」等。我

未必是長達幾十齣的「傳奇」體製，也可能是像元雜劇這一類的「四折」一本的「雜劇」本。我

的理由是，像四折一本，一個腳色主唱的劇本體製，從「上下場」的舞台藝術的結構來看，比

「傳奇」劇本的體製，還要成熟，不但可以從這想到「四折一楔子」的「雜劇」體製，完成的

時間應晚於「傳奇」，而且可以從「目蓮救母」一劇，在北宋時代便一演就是七八天的情景來推

想，它可能是「傳奇」最早的體製，可能當時的觀眾嫌它太長，因而有了「趙貞女」、「王魁」

等「雜劇」體製劇本的出現。就是從明代的「傳奇」劇本來看，它也是夾雜了許許多多短劇的故事，

湊合在一起的劇本。這情事，不是打從「參軍」戲集成來的嗎？相對的，一天可以演完的四折本

雜劇，也會自然而然的同時出現在劇場上。只是這些被稱為「雜劇」的劇本，都已展現在元人的

作品間，連「金院本」也見不到有頭有尾的全本了。要不是〈永樂大典〉還有三本「傳奇」體製

的劇本殘存下來，我們生活在今天的戲劇研究者，又何止是把高則誠的「琵琶記」看作「明傳奇

之祖」，甚而把明傳奇也會看成是明朝人的一大新猷呢！

「傳奇」的多齣本，「雜劇」的四折本，在我看來，全是兩宋時代的「教坊」藝人創剏出來

的劇作，由於時代的因子，四折本的「雜劇」，在元代盛行了起來，多齣本的「傳奇」，在明代

盛行起來。錢南揚先生不是說了嗎，這兩種體製的戲劇形式，原始的樣式，「雜劇」不分折，

「傳奇」也不分齣。分折，分齣，都是明代人加上去的❹。何況，在蒙元以前，「雜劇」、「傳

奇」全是稱呼戲劇的同一名稱，並無今日這種體製上的分別稱謂：「雜劇」、「傳奇」。

蒙元以前，縱有體製上的不同，綿衍到後代，經過後人的改纂，也就無處尋根。再說，過去

的劇作者，多不具名，前人只記下了一些著名的演員姓名，蒙元這一代，卻留下了不少劇本，也

有了作者的姓名，不像兩宋，只殘餘了一些劇名，有目而無文。雖然湮沒了不少，佚名的也很多。

終究還有不少可考。今人羅錦堂先生著有一部〈現存元人雜劇本事考〉❺，他的統計，提供了我

們不少劇作家的姓名與劇情的故事情節。在這裡，我們可以略作舉要。

有作者姓名的計一百本。（以〈錄鬼簿〉所列各家次序抄錄，關漢卿為首。）沒有作者姓名

的計六十一本。有名的撰作者共四十八人。計關漢卿十四本，高文秀四本，鄭廷玉五本，白樸二

本，馬致遠七本，李文蔚二本，李直夫一本，吳昌齡一本，王實甫三本，武漢臣一本，王仲文一

本，李壽卿二本，尚仲賢三本，石君寶四本，楊顯之一本，戴善夫二本，費唐臣一本，李好古一

本，張國賓三本，王伯成一本，岳伯川一本，康進之一本，石子章一本，李行道一本，狄君章一

本，孔文卿一本，張壽卿一本，花李郎一本，宮天挺一本，鄭光祖四本，金仁傑一本，范康一本，喬吉二本，秦簡夫三本，陸登善一本，朱凱一本，王曄一本，楊梓三本，李致遠一本，高茂卿一本，李唐賓一本，劉君錫一本，孟漢卿一本，羅本一本，楊景賢一本，谷子敬一本，王子一一本，賈仲名五本。

羅氏且予分類：歷史劇三十五本（以歷史事蹟爲主者十五本，以個人事蹟爲主而其事與史事相關聯者二十本），社會劇二十四本（朋友四本，公案十四本，綠林六本），家庭劇二十七本，戀愛劇二十本，（良家男女之戀愛十本，良賤間之戀愛十本。）風情劇八本，仕隱劇二十一本，（發跡變泰十四本，遷謫放逐五本，隱居樂二本），道釋劇二十二本，（道教十四本，釋教八本，）神怪劇四本。（合計共一百六十一本。）❻。

羅錦堂先生在「敍說」中說：「當時風尚所趨，自名公巨卿，以至『才人倡夫』，持畢生之精力，以從事於此『移宮換羽』、『披奇索古』之作，合觀元末以至近代各家曲籍之所記載，元代舞劇之有目可稽者共七百三十餘本，誠所謂洋洋大觀也。」試想，如此多的劇作，還有遺而未錄的呢。在蒙元短短不到百年的時間。竟有上千本之多，存世者今還能讀到一百六十餘本，以戲劇來說，蒙元一代的勳業，委實是前所未有的盛世。值得我們討論的勳功，還多着呢！

❶　蒙元時代，把人民分爲十個等級看待，一官、二吏、三僧、四道、五醫、六工、七獵、八民、九儒、十丐。這些等級，雖不是官府訂定的，可是元朝人的歷抑漢人，則是事實。他們用人設事以蒙古人列爲第一，色目人（西方人）列第二，漢族又有南北之分。

② 鍾嗣成〈錄鬼簿〉有言：「前輩名公才人有所編傳奇行於世也。」

③ 見周貽白先生著〈中國戲劇史〉講話第五講「元末南戲與明初傳奇」一文。（所採版本是台北木鐸出版社印行的。）

④ 見錢南揚先生作〈宋元南戲百一錄〉。前已注。

⑤〈現存元人雜劇本事考〉乃羅錦堂先生博士論文，作於民國四十八年，中華文化事業公司印行。

⑥ 羅錦堂先生的統計，是距今三十年前的研究。今日的元曲研究，日見新猷。關漢卿的存世劇作已增到十八種之多，較羅氏統計，又增四本。其他，尚有筆者目未能到者，容後改正。

三 元雜劇的彪炳勳業

元雜劇的創作鼎盛，自是基於當時社會的需求。我在前面說了，生活在一個比封建貴族那個社會還要不平等的社會中，人民的精神生活，自是苦悶的。在表面上，蒙元崇尚儒術，尊敬孔子，實際上則儒（知識分子）為第九等。蒙元統馭中國，不過九十年，居然廢止了前朝的科舉制度三十餘年，從元世祖初登大極（一二七七）到元武宗延祐二年（一三一五），竟有三十七年的時間，方再恢復選取士的制度。就是恢復了科舉，選才派官，也在蒙古人與色目人之外。我記得漢儒張平子（衡）說過這麼一句話：「閉之則成淵，放之則成川。」①張平子認為有為之士，性格像水一樣，你圍堵了它，不准它流洩，它就會變成深淵大澤，放它流去，它會行成河漢川衢。元人的戲劇劇本，之所以如此的鼎盛，我說的這番話，可能就是基因。

多，並不代表好，少，也不代表精。但如以元人留下的這一百二十本雜劇來說，却是既多又好。我在上文已經引錄了羅錦堂博士的分類統計，細分起來，有十餘類之多，包括了社會間各等

階層以及人生間多樣的生活，認真的譜賦出來的。作品是個己心靈的展示與感情的告白。日本學人厨川白村說作品是作家的「苦悶的象徵」❷。那麼，元雜劇也正是元朝這一代讀書人的「苦悶的象徵」。

（關于此一問題，應用專題來作專論，專書都已經出版了不少。河北師範學院設有「元曲研究所」，今年（一九九〇）春還召開了一次近乎國際性的「關（漢卿）王（實甫）馬（致遠）白（樸）研討會」，列入大會的論文，不下百篇。我這小書只是提供大專的學生一些戲劇史上的常識，不能在此插播元雜劇作家個己的勳業。只好從略。）

在我看來，元雜劇的彪炳勳業，不外兩項，一是舞台的藝術結構，二是戲劇演員的主唱。

先說舞台的藝術結構。

在唐代已有了磚石砌成的臺，舞臺已經形成了。在宋代有了「勾欄」與「看棚」，劇場已經形成了。固然，在原始時代的祭天祀鬼所演示的歌舞時代，已經有了「劇場」，再如姫周時代的「辟靂」（辟雍），以及「食前」的「方丈」，（漢魏時代演出百戲的場地，都是孟子說的「食前方丈」，）都是「劇場」。但那些都是臨時的，「辟雍」還要作其他的用途❸。只有到了宋代，有了「瓦子（舍）」的「勾欄」與「看棚」，一種固定形式的劇場，方始建立了起來。

首先要明白我們中國戲劇的舞台，是個空曠的場地，只是個空曠的場地，就舞台灯光來說，演出大多在晚上。從情理上想，演出的台，一定要比觀象看的地方亮。所以我認為那舞台不但是「空」的，而且是「亮」的。這「空」與「亮」的兩大原則，在民國初年的舞台，還是這樣的空曠，明亮。演戲時，不需要燦爛灯光變幻。

其次要明白的是，演員既然要在預定的場地上演戲，他就得走上台去，演完了他的戲，還得

走下（出）台去。再說，既是演員，他的裝扮一定與觀眾有分別。當他化裝完了，準不是與觀眾坐在一起，必然另有休憩之所。（今之後台）。所以，演員必須有上場、下場的必然過程。

當演員要走上去演出他的戲，已經裝扮好了，如還像平常人一樣的走上台去，然後再開始演戲；演完了，又像平常人一樣的走下台去。請問，這樣的上場下場，好看嗎？

正由於此一原因，我們的戲劇家，創意了上下場的藝術。這些上下場的藝術創意，就是決定了我們戲劇在舞台上的演出，可以不受那小小舞台的時空局限，可以掌握劇情人生全宇宙的關鍵。

此一問題，說來頗費筆墨，在此只系其要。

有所謂「帶戲上場帶戲下場」的說法❸。這話的意思就是說，演員扮好了戲（裝扮完畢），走上場時，就應是劇中人，下場時，更應把戲中人的下場情緒帶着走下場去❹。無論領場上❺或在同一場戲進行中上下，都應該帶戲上下場。我們明白這一個關鍵性的問題，再來看宋南戲〈張協狀元〉與元雜劇〈關大王單刀會〉的上下場，就能清切的瞭解元雜劇的彪炳勳業何在？

從〈張協狀元〉來看演員上場，採用的還是說書人的「開場白」。末上，先唸一闋「水調歌頭」，再唱一闋「滿庭芳」，唱一段曲牌「鳳時春」，再說幾句有關張協想上京趕考的劇情起頭，一直把劇情唱唱說說，完了第一齣。到第二齣生上，正戲方始開演。

這所謂「宋南戲」的「傳奇」，到了明代的「傳奇」本，還是這一老套。這老套，到了元雜劇，就變了。

看〈單刀會〉的上場，一開始就是冲末上，一上場就進入了劇情，不再是什麼「說文敷衍」的累贅老套。雖然，冲末也有報家門的老套，卻簡短多了。正末上場，在引語中上，只報名，略說劇情。下場寫得最為高明，第一折，喬玄口述關羽的英勇。連唱唸帶作表，學着那關公辭曹時

節，在灞陵橋挑袍的輕蓑樣子下場，把沖末魯肅與黃文，都丟棄在場上。沖末魯肅，只得失神快快的領着黃文要去訪問賢士司馬德操去。第二折正末司馬德操領道童上，也是報名略說劇情，然後沖末魯肅與黃文上。報名，道童應門請入。那想到這司馬德操先生也大誇關公，誇讚完了，竟然丟下這來訪的客人不管，進內去了。有趣的是還為道童寫了一段唱唸，對客人魯子敬等，竟來上一番嘲笑，也把來訪的客人丟下，顧自進內。魯肅與黃文二人只得更加失神而快然的下場。但三計已定，還是決定照計行事，遂着黃文去請關公過江。第三折纔是關公率周倉，關平、關興上。也只是報名說職道劇情。上黃文送請柬，辭出後，還寫了一段黃文的下場。這一折寫了五個人物五種不同的下場。尤其寫關平關興的要準備戰船兵馬去接應父親歸來的那種威風氣勢，光讀文辭，也就如同觀賞到演出，夠過癮的了。第四折寫關公率周倉過江，這分氣勢，更是全劇的高潮。過了江，見了魯肅，這定了三大良計的魯肅，連一計也使用不上，連催還離開的話頭也沒機會說。關公與周倉二人，在四面甲冑兵戈相向之下，手拉魯肅殿後，揚揚常常便離開了陵地，關大王那副天神似的神威，早已把那東吳的兵將給鎮懾住了。關平關興哥兒倆的接應戰船，也已陣列江邊。那關公向老朋友魯子敬道聲歉：「百忙裡趁不了你老兄心，」下場了。

可以說，元雜劇的上下場，都是這樣的模式。其他諸家，無不各有風騷。我這裡只舉〈單刀會〉一本而已❺。

說到這裡，我們再回頭看一看「傳奇」本〈張協狀元〉的下場。第二齣，結尾完了，在場上的演員，必定要唸四句詩下場：（外）孩兒要去莫蹉跎，（生）夢若奇哉喜更多，（外）遇飲酒時須飲酒，（合）得高歌處且高歌。（並下）。幾乎千篇一律，齣齣如此，有的一唸一接，若是一人下場，則連唸四句。不唸四句詩下場的也有，少。試想，還有舞台上的上下場藝術嗎？

再說戲劇演員的名色與主唱

所謂「名色」，就是腳色的名目。此一問題，談的人更多了。王國維先生有一本〈古劇脚色考〉，前已引錄過。另有瀋陽華連圃的〈戲曲叢譚〉❺也寫有「脚色考」一章，今人論者，則舉不勝舉。我這裡不作考證，只說演員的名色自宋到元的稱說演變。在前文中，我們已引述了陶宗儀說的金院本中的副淨、副末、引戲、末泥（一名裝孤）以及「把色」等。今從〈張協狀元〉等傳奇本看，有末、生、旦、淨、丑、外，共六種。錢南揚先生註「末」是在戲文中扮演次要的男子。「末」本有正副，但在〈戲文〉〈南戲〉中無正末。「生」，戲文中的男主脚。「旦」，戲文中的女主脚。「淨」，在戲文中可扮男，亦可扮女。又說：「此是副淨，戲文中無正淨。」上舉是所謂「丑」，即小花臉，又稱三花臉。「外」，一種扮老年男子的，如本戲張協之父。「南戲」（傳奇）〈張協狀元〉等的演員名色。

但元雜劇又略有不同。如〈單刀會〉有「冲末」，一如今日皮黃戲的二路老生，「正末」，一如今日的正工老生。至於其他脚色，劇文均未注名色。「旦」分「正旦」、「貼旦」，是以元雜劇有「末本」、「旦本」的分別。每本四折，「末本」由生脚主唱，「旦本」由旦（扮女者）脚主唱。如〈單刀會〉四折，一折正末是喬玄，二折正末是司馬徽，三、四兩折纔是關羽。這樣看來，〈單刀會〉的正末，要一人演三個脚色。此一主脚制度，一直到皮黃興起，還在承襲着。雖「傳奇」本的盛行一時，也未能全部改正過來。可以想知戲劇之特重優越演員，就是元雜劇的創意。

我們讀元雜劇的時候，只要略加留心，就會發現劇本上的文辭，除了「正末」、「正旦」之外，其他人物，往往不加註是何名色的演員，只以「老夫人」或「梅香」等名書寫。王實甫的

〈西廂記〉，甚至連「末」、「旦」也不寫。因而有人說王實甫不是此中行家，關漢卿是真個鑿輪老手呢！

如從舞台藝術上說，元雜劇纔是我國戲劇的大禹王也。

附　註

❶　此語出於何處，一時記不起了。似爲漢儒張衡所說。

❷　廚川白村的〈苦悶的象徵〉一書，書店隨處可以購得。

❸　「辟雍」也是實行大射禮的地方。天子之學，也在此。

❹　忘了是誰說的了，可能是李笠翁，容後翻檢再補。

❺　我另有一文專談「元雜劇的上下場」，將收在另一本書中。

❻　台北商務印書館萬有文章薈要，民國二十五年出版。

四　元代戲劇的重要作家

如從戲劇發展史上說，元代劇作家的成就，委實是空前的，不但作品多，而且精。又何止是領一代風騷，且誠如孟子所說的：「澤惠下民，爲法後世。」像元雜劇中的民族意識，對後代人的影響，多麼的大！它完成了的舞台藝術結構，到今天還在延襲着，誰要是對它有所更動，便損害了舞台時空的藝術完整❶。

前文已引援羅錦堂先生的〈現存元人雜劇本事考〉的統計，有撰人可考者四十八人，作品共一百本（今又有增加），無撰人姓名者的作品有六十一本。有目無文的作品，幾兩倍於此。還有

連個名目都沒有遺留下來的呢？這樣推算起來，更是「充棟汗牛」。

傳世的劇作，至今仍在全國各地的不同劇種的舞台上演出着的，統計起來，數目也不會少。

有名可考的人，雖不過半百之數，被今之世人熟知者，也不過十餘人。膾炙人口的則有關漢卿、王實甫、馬致遠、白樸、鄭光祖、石君寶、喬吉、高文秀，以及入明的賈仲名等。且尚有四大家、五大家之說。如今（一九九〇）春在河北石家莊「元曲研究會」召開的「元曲關、王、馬、白研討會」，就是把關漢卿、王實甫、馬致遠、白樸，四人列為「元曲四大家」的。也有把鄭光祖取代白樸四大家行次。也有把王實甫屏之以外的。也有把鄭光祖作為五大家的。在我看來，元人留下的雜劇（以及少量的傳奇本），本本都有其獨創的特色，只是這些位留下的作品稍多，在舞台上與大眾見面的機會多些。像楊顯之的「瀟湘夜雨」、金仁傑的「追韓信」、羅本的「龍虎風雲會」，都還在今天的舞台上不時演出。縱非原劇的真面目了，演唱的腔調，也不是原作的北曲歌唱，然而它們却全是祖自元曲的本子。其中羅本即羅貫中，已被小說家的大名，遮蓋了他這本戲劇所享到的推崇。像這本戲中的「趙匡胤千里送京娘」，不是還在大眾口中傳誦着嗎！

當然，若是論及元代劇作家的重要人物，自應首推關漢卿，明清以來，關漢卿就是研究戲劇眾目集中的中焦點人物。比年以來，大陸方面的戲劇學人，專門致力於關氏研究者，日孳。不惟研究他的劇作，兼且考證了他的家世，連出生地以及其一生活動的地區與工作，都考證清楚了。他是河北安國人，元時屬中書省所轄之地，亦即大都屬地。早期的說法是「大都人」。也不算錯。只是〈錄鬼簿〉把他寫作曾是「太醫院尹」，今據王雲生先生的〈關漢卿傳論〉考證，已證不是「太醫院尹」乃「太醫院戶」，非官職，只是元代的一種特殊戶口❷。他只是一位出生在醫藥人家的子弟而已。今之安國，還繼承了祖上的遺業，乃草藥出產地，集中地，製作中藥的總鎮❸。

本文不能多說這些了。

元人鍾嗣成的〈錄鬼簿〉著錄了關氏劇作六十二種，近代人王觀堂的〈曲錄〉著錄了六十三種。雖經今人努力發掘，現存的劇作也只有十八種❹。計史事類七，風情類五，社會類六。最為大家稱道的是「單刀會」、「竇娥寃」，還有「拜月亭」、「救風塵」。由於「望江亭」改成皮黃，由張君秋演唱成功，比那本「魯齊郎」還要享名。（可以想知演員傳播劇本的重要。）在我看來，「魯齊郎」比「望江亭」好得多。無論故事與情節結構，以及人物塑造的性格變化，還有戲趣。都比〈望江亭〉典麗雅致。本文乃述史，非論藝，就此打住。

論起「會真記」編成唱唸作表的劇藝「西廂」，我却愛董而惡王。（喜愛董西廂雖是說唱本，戲劇性極濃。厭惡王西廂，這當然出於個人的主觀好惡。）說來，我自有理由。一句話，王西廂把鶯鶯的品性塑造得太低劣，把紅娘這位十四、五歲的小丫頭，寫得油腔滑調。動輒要人喊她「娘」。也許是正由於王西廂的這分低俗的戲趣，討得了大眾的歡心，纔這樣流傳興盛的吧？

不過，王實甫的「破窰記」我非常喜歡。可惜這個雅俗共賞的戲劇故事，被後來的皮黃戲「紅鬃烈馬」搶奪去了。今已不傳。（很少演出於舞台）。

據〈錄鬼簿〉說，王實甫也是大都人，名德信。而且，「西廂記」的作者問題，至今還有爭論。今人蔣星煜先生的〈西廂記考證〉❺，寫有一篇「『西廂記』作者考」一文，在此只要舉出他此文有個標題，即可瞭解到結論。㈠關漢卿作無任何有力證據。㈡王作關續較為可信。按王作「西廂記」，與一般元雜劇的體製，稍有不同。它的四折一楔子的結構，却偏偏的在第二本時，把應該放在第一折前的楔子，放在第一折之後，第二折之前，而且這一個楔子又寫得很長。因而有人編印它成書時，乾脆把「楔子」改成一折。這麼以來，全書五本二十折，變成了五本廿一折。

這一點，也是大家有所爭論的。請參閱蔣星煜先生著〈西廂記考證〉，斯不費辭。

「西廂記」，還有一種改為「傳奇」體製的所謂「南西廂」，這一本的作者，也有問題。一說是崔時佩作，李日華（吳縣人，非秀水李日華）改纂，居然變成了李日華作。「南西廂題辭」的這兩句話：「崔割王胺，李奪崔席，俱堪齒冷。」意思是說：「崔時佩改寫王實甫的西廂為己有，李日華又把崔時佩改纂的功勞按到自己名下。都令人氣得牙齒打戰。」

再說，明代人的出版界，還有一大惡風，為了要向讀者表示他出版的是原本什麼的，遂改頭換面又東挖西補的亂搞一通。因而「西廂記」的版本很多。如今的人想弄清楚「西廂記」是那一本真？那一本好？可不容易。

馬致遠也是大都人，字東籬，曾作過江浙行省務官。有劇作十五種，今存八種（羅錦堂著錄七種缺「誤入桃源」一種）為大家熟知的是「漢宮秋」，演昭君和番事。可是，馬東籬的文名，是散曲，不是劇曲。王國維曾以唐詩喻之，說他像李商隱，又以宋詞喻之，說他像歐陽修。〈太和正音譜〉評他的曲，曾說「如朝陽鳴鳳」又說「其詞清雅典麗，可與靈光相頡頏，有振鬣長鳴，萬馬皆瘖之意。」他的小令「天淨沙」：「枯藤老樹昏鴉，小橋流水人家。古道西風瘦馬；夕陽西下，斷腸人在天涯。」讀之多麼令人悠然神往。

白樸字蘭谷，號仁甫，又號太素。河北真定人，世家子，父白華，曾任金朝樞密院判。白仁甫自小在元遺山（好問）家，他們是通家之好。元遺山有詩云：「元白通家舊，諸郎獨汝賢。」以唐人元稹白居易的交情相比擬。他的劇作共有十六種，僅存兩本「墻頭馬上」與「梧桐雨」是完整的，還有「御水流紅葉」、「箭射雙雕」兩種，只各殘餘了一折，（在〈雍熙樂府〉中）。這兩本都傳衍到今天，還在舞台上演出，而且深受歡迎。只是「梧桐雨」的風騷情致，已被清人

洪昇的「長生殿」奪去。雖然，今人鄭振鐸特別推崇「梧桐雨」的悲劇結構，也挽不回頹勢了。

他的散曲，也是被讚譽的。〈太和正音譜〉說：「如鵬摶九霄」，又說「風骨磊塊，詞源滂沛。」

誠是一代大家。

鄭光祖字德輝，平陽襄陵人，論年代，已是稍後的作家。作過小官，〈錄鬼簿〉說：「名聞天下，聲震閨閣，伶倫輩稱鄭老先生，皆知其為德輝也。」也是散曲大家。〈太和正音譜〉讚譽他的曲：「如九天珠玉」。王國維也以唐詩喻之「似溫飛卿。」以宋詞喻之「似秦少游。」有劇作十九種，現存四種「倩女離魂」、「㑳梅香」、「王粲登樓」、「周公攝政」等，要以「倩女離魂」最享盛名，今仍在舞台上演出。王國維讚稱他的文詞說：「如彈丸脫手，後人無能為役。」

他如楊顯之的劇作八種，只餘下兩種之一的「臨江驛」（另一名「酷寒亭」），今仍在皮黃戲中演出，甚受觀眾喜愛。楊也是大都人，亦散曲名家，評者說：「如瑤臺夜月。」高文秀是東平人，府學生，亦散曲家，評者說：「如金瓶牡丹。」劇作有卅四種之多，僅存四種，要以「黑旋風雙獻頭」最有名。他以李逵為主腳寫的劇作不少。可想高文秀相當喜歡粗線條的魯莽人物。

可惜這些劇本已不存在。

再如石君寶的「秋胡戲妻」、「曲江池」，也是大家習知的故事。今之皮黃還在演，已改稱「桑園會」，當然，已不是他原劇的結構了。「曲江池」的豐腴，已被明朝人薛近兗割去，泡製成一件「繡襦」，傳鉢到崑山腔與皮黃中。石君寶也是平陽人，劇作有十種，僅存這兩種。還有李壽卿的劇作十種，餘下的「伍員吹簫」、「度柳翠」，今仍享名。他是太原人，亦散曲家，〈太和正音譜〉評他曲「如洞天春曉」又說：「其詞雍容典雅，變化幽玄，造語不凡，非神仙中人，孰能致此。」可想文藻的不凡。

元代的劇作家，堪稱大家者比比。在此只能舉犖犖可爲今人習知者。略作導引而已。

附　註

❶ 如今之演出，屏棄了元雜劇的上下場藝術結構，採用西方的閉幕啓幕，可以說是開倒車的崇洋行爲。二道幕也破壞了舞台的時空。還應多加研究改善。

❷ 見王雲生作〈關漢卿傳論〉第二章，第一節「關漢卿的生平」。一九九〇年一月北京開明出版社印行。

❸ 安國縣今仍是中國的一處中藥市場。今已確證是戲劇家關漢卿的出生地，且世居安國，乃一藥戶。是以今之安國人，更以戲劇家關漢卿爲榮。筆者曾訪之，因大雪未成行。余有詩云：「安國藥名震萬邦，漢卿故居更添香」句。

❹ 元曲研究者。費去多年辛勤，又爲關氏尋增殘存劇本四種。

❺ 蔣星煜作〈西廂記考證〉一九八八年八月上海古籍出版社出版。

捌　明代的戲劇

一　明代戲劇的五大聲腔

當李唐、趙宋這兩代，把前朝的百戲，（歌舞、俳優、雜技等），分別雅俗釐出，另設「教坊」掌理，以之與太常祭典區開，於是，戲劇逐漸有了它獨立的形態，到了「永嘉（溫州）雜劇」或「南戲」的出現，這一種能夠把舞台處理成一個全宇宙的戲劇，方於焉形成。

再說，如果〈目蓮救母〉是宋「雜劇」的最早大部頭劇本，它必是「南戲」多齣的「傳奇」結構，像〈張協狀元〉那樣的。如果是這樣，像元雜劇的這種結構四折一本，一天即可演完的所謂「北雜劇」，固可推想它可能在宋代，就已有了這種結構形式。但把這種四折一本一天可以演完的「雜劇」，予以滙聚成淵海大洋的功勞，應是元代。那麼，到了分久必合的明代，戲劇的普及，較之蒙元更是一番新的氣象，居然流播於全國，無論南北東西，都因時因地與各地方言民俗結合起來。遂形成了因地域為名的聲腔，也因而以聲腔之名，名其劇種。說來，這就是戲劇到了明代，形成了多種聲腔的根源。當然，統計起來，相當之多，誠有不勝枚舉之感。

近代戲劇家葉德均先生❶為明代戲劇列出了可作主導的五大聲腔及其支流，一是「永嘉（溫州腔）」、二是「海鹽腔」、三是「餘姚腔」、四是「弋陽腔」、五是「崑山腔」，當然，這每一聲腔，都有其支流。竊以為葉先生列出的這五大聲腔，確實是由前朝綿衍下來，循應着歷史的潮流，自然而然在各地區形成的劇種。若是推究起來，它們不惟有縱的關係，而且有橫（相互）

的關係。尤其是地域的方言俚白，更是形成各種聲腔的主要因素。由於葉先生這篇文章，系論詳瞻，而且有其獨到的見解。所以我這裡只要擇要述論，略加詮釋，也就可以了。特此說明。

1. 溫州腔

溫州（永嘉）是康王南渡後的第三個落腳站❷，把溫州作為臨時的都城有四年之久。自可能有隨駕的優人，也到了溫州。這幾年來，居然為宋代在溫州這濱海的小港口，完成了南曲戲文（南戲）的創製。竟被戲劇史家視之為「南戲」的誕生地。想來，頗有幾分難以置信的問題。這裡也不必說它了。

雖然，兩宋留下的劇目不少，有頭尾的劇本，只有一種〈張協狀元〉，（另兩種說是元人作品），像〈趙貞女〉、〈王魁〉、〈王煥〉等，究竟是多齣的「傳奇」？還是四折的「雜劇」？也沒有足夠的文獻作證。但足以證明的是，元朝則是四折本「雜劇」的天下，像〈張協狀元〉那樣多齣的「傳奇」，則極少見。可怪的是，多齣本的「傳奇」，到了明朝居然盛行起來，四折本的「雜劇」反而少了。

葉德均先生說：「南戲仍然是流行南方一隅的地方戲，那時北曲雜劇在全國範圍內還佔著支配地位。南戲開始傳入北方，約在天順年間（一四五九—一四六四）。」他引陸采所輯〈都公談纂〉中說：「吳優有為南戲於京師者，錦衣門達奏其以男裝女，惑亂風俗。英宗（宋祁鎮）親逮問之。一優前云：『國正天心順，官清民自安。』云云。上大悅，曰：『此格言也，奈何罪之？』優具陳勸化風俗狀，上令解縛，面令釋之。……遂集群優於教坊。」這正說明了南戲在天順時代，已傳到北京城，而且獲得皇帝的欣賞。葉先生又說：「南戲在宋元時，唱法還是簡單樸素的，到了明初洪武間，才開始有變化。」遂又引陸采〈冶城客論〉劉史二伶條……「國初教坊有劉色長

者，以太祖好南曲，別製新腔歌之。比浙音稍合宮調，故南都至今傳之。近始尚浙音，伎女輩或

棄北而南……」這一紀錄也證明了南戲的流向北方，也是由於上位的好尚。

據陸容〈菽園雜記〉卷十，記有南戲流行的情況：「嘉興之海鹽、紹興之餘姚、寧波之慈谿、

台州之黃巖、溫州之永嘉，皆有習為優者，雖良家子亦不恥為之。」陸容是成化二年（一四六六）

進士，曾任浙江右參政。他所說的事，大致是根據他在浙江的見聞。當是成化中末葉（約一四七

六—一四七八）兩浙戲文流傳的盛況。到了嘉靖年間，南戲的發展，已南至福建、廣東兩省，北

到京城。不但浙江的餘姚腔、海鹽腔出現了，連江西的弋陽腔也出現了。南戲的流行，可謂盛哉！

2. 海鹽腔

據說海鹽這地方的人，在南宋時代就是以善歌聞名的。到了元代又隨着南北曲的流行，又以

善歌南北曲著名於當時。李日華〈紫桃軒雜綴〉卷三說：「張鎡字功甫，循王（張俊）之孫，豪

侈而有清尚。嘗來吾郡海鹽，作園亭自恣，令歌兒衍曲務為新聲，所謂海鹽腔也。」葉德均先生

說：「海鹽在宋代既以歌曲著名，到了元代以能歌名於浙右，正是進一步的發展。」又說：「明

代海鹽腔最晚在成化中，末葉已經流行，上推距元至正十年雖有一百二、三十年之久，然而兩者

不能沒有歷史淵源。」遂引清王士禎〈香祖筆記〉卷一引〈郊樂私語〉後寫道：「今世俗所謂海

鹽腔者，實濫於貫酸齋❸，源流遠矣！」雖然葉先生並不同意王士禎此一說法，但却不反對海鹽

腔的萌芽時代，可以上推至元年間。到了嘉靖，已成為當時流行戲曲的重要聲腔之一。引楊愼

〈丹鉛錄〉梁佐序云：「近日多尚海鹽南曲，士大夫稟心房之精，從婉變之習者，風靡如一。甚

者北土亦移而耽之，更數十（年）北曲亦失傳矣！」❹到了萬曆間，又有了很大的變化。崑腔

興起，海鹽腔便沒落了。

3. 餘姚腔

其實，所謂「餘姚腔」，在明代，流行的時間既不長，流行的空間也不大。當我看到葉德均先生的這篇論明代南戲五大腔調的文章，有「餘姚腔」一種，則頗感奇怪。抗日期間，我就在浙江的金華、諸暨、紹興、上虞、餘姚、慈谿、寧波（鄞縣）這一帶，與日軍作戰，來來去去，都在這些地方，共達五年之久。除了平劇之外，只知道有「紹興高腔」（當地人叫「大戲」），還有嵊縣的「的篤班」（即今之越劇），從來沒有聽到有「餘姚腔」。隨軍駐紮在餘姚的時期，也不曾聽說。讀了葉先生這篇文章之後，方始瞭解到作者把「餘姚腔」列爲明代南戲五大腔調的立說之意，原來是基於餘姚腔的腔調有其獨特的開創，如在「曲文中夾着許多以七字句爲主的『滾白』，用流水板迅速的快唱，它又叫『滾唱』或『滾調』的「混白雜唱」。說：「這是從嘉靖到崇禎間（一五二二—一六四四）的一百二十多年，在各個地區廣泛地流行的唱法，爲當時人民大衆最喜愛的戲曲。」但又何以會消失呢？

它的流行地區是北到常州、揚州、徐州，南到池州、太平等處，可是，它的這種明快的流水板「滾唱」，不久便被同時代流行的「弋陽腔」取而代之了。「餘姚腔」遂於是消失。葉先生說：「餘姚腔」的產生時代，現在還不明白。」但「弋陽腔」出現於正德年間，「餘姚腔」總要略早一些。前面說的在崇禎年間，「滾唱」還被大衆喜愛，已是「弋陽腔」取而代之的時代。

4. 弋陽腔

根據明代當時看過弋陽戲的人留下的記錄來說，「弋陽腔」並不是士大夫喜愛的一種戲。湯顯祖〈玉茗堂文集〉卷七「宜黃縣戲神清源師廟記」有言：「自江以西爲弋陽，其節以鼓，其調

宣。至嘉靖而弋陽之調絕，變爲樂平，爲徽靑調。」認爲「弋陽腔」比較吵鬧。又墨憨齋刻四十

回本〈三遂平妖傳〉張譽序文有言：「如弋陽劣戲，一味鑼鼓了事。」認爲「弋陽腔」是「劣戲」。

到了淸初，李笠翁在〈閒情偶寄〉「音律」中說：「予生平最惡弋陽，四平等劇，見則趨而避

之。」文人之所以不喜「弋陽腔」，大多詬病「弋陽腔」的腔調，不合宮調。但在明朝，「弋陽

腔」却是一種流行時間最久，流行地域最廣的聲腔。何以？人民大衆喜歡它呀！

它本是江西的地方戲，由譚綸的關係興起的❺。它的長處，就在演出上熱鬧。演唱的時候，

伴奏的鑼鼓響，幫腔的歌唱間，歌與舞都是打從民間的歌謠小調，集合來的。唱時，大多是一眼

一板的快節奏，它是從「餘姚腔」的『滾唱』襲取過來的。等於今日皮黃戲的快板。它在嘉靖年

間就盛行了，遍及大江南北，如兩湖、兩廣、兩浙、福建，還有南北兩京，以及河北等地。居然

有了「高腔」的聲腔代名。抗日期間，我在江西上饒，鉛山、弋陽、玉山，樂平，還

有浙江的開化、淳安、遂安等地，他們演出的大戲，還名之爲「弋陽腔」或「高腔大戲」。在浙

江紹興，我觀賞到的「紹興高腔」（當地人也名之爲「大戲」），雖方言有別，那高亢的聲腔，

還是相類的。

〈綴白裘〉第十一集金陵許道承序有言：「若夫弋陽梆子秧腔則不然；事不必皆有徵，人不

必盡可考。有時以鄙俚之俗情，入當場之科白；一上氍毹，即堪捧腹。此當如東坡相對正襟捉肘

，正昏昏欲睡，忽得一詼諧訕笑之人，爲我持羯鼓解醒，其快當何如哉！」基此數語，足可獲知

「弋陽腔」的在明代盛行，其原因何在了？有戲趣而深受大衆歡迎也。

5. 崑山腔

此一聲腔，起於嘉靖，但却至今尚在舞台上演出。在戲劇史上，可論述的問題極多。留待後

文再論。

附　註

❶ 葉德均先生江蘇淮安人。（一九一一～一九五六）復旦大學中文系卒業。卒後由趙景深先生等為之集成〈戲曲小說叢玫〉，一九七九年上海中華書局印行。

❷ 按康王趙構南渡，初幸揚州，紹興三年金陷徐州，再奔杭州。四年，金大舉入寇，再奔溫州。紹興、八年再還都臨安。

❸ 即貫雲石，元朝人。本名小云石海涯，號酸齋，生於一二八六卒於一三二四。生於今新疆吉木薩爾縣，乃元代散曲大家。

❹ 〈丹鉛錄〉此條所記，當是明傳奇與起元雜劇衰落的原因。朝中士夫愛南詞。

❺ 譚綸，江西宜黃人，嘉靖進士。討倭有功，任兵部尚書。人稱譚大司馬。曾帶一批優人返里自娛。戲曲論者咸認譚綸大有功於戲劇。弋陽與宜黃近鄰。

二　明代的「傳奇」與「雜劇」

雖然，「雜劇」是元朝盛行的時代，但到了明朝，盛行的卻是「傳奇」。在兩宋，「雜劇」與「傳奇」的名稱，在意義上是沒有區別的，都是指的當時社會上演出的戲劇，可能有別於祭典上的歌舞而已。到了金元院本，說「雜劇」與「院本」是一類。盧冀影先生❶的〈中國戲劇概論〉，則把近人尋出的出於大曲者、出於唐宋詞者、出於金諸宮調者、出於南宋唱嗛者、出於古詞曲所未見，而可知其出於古者等等，都列入了「元

代傳奇」的章節之下。連〈趙貞女〉、〈王魁〉等都說是「傳奇」劇的開端。我則認爲〈趙貞女〉與〈王魁〉是雜劇的開端。前文已逑及。反正，「傳奇」形式的劇本，在宋代就已經有了。〈張協狀元〉就是明證。（如認定此劇是宋人作。）

像「傳奇」這樣結構的劇本，幾乎每一劇的開頭，都有一位說唱劇情的人累贅上場，他上場後的那一大段唱唱唸唸，委實令人感到多餘。有的名爲「開宗」，有的名爲「開場」，有的名爲「家門」，有的名爲「標題」，有的名爲「家門始末」，……不一而足，書名雖有不同，這全列爲「第一齣」的唱唸內容，則是千篇一律的。一齣齣的下場呢？十九也都是唸四句詩下場，一人唸一句，然後合唸最末一句。（雖有不唸詩下場的，百無其一。）

試想，像這種結構形式的劇本，固然源於〈張協狀元〉、〈小孫屠〉、〈錯立身〉等早期的傳奇模式，則是不合當場的本子。如果，在演出時，每一齣的下場都是那樣，那就沒有藝術可言了。這不合當場（演出）的劇本，已在元雜劇的劇本結構上，澈頭澈尾的改正過來。我之所以寫了一篇「元雜劇的上下場」，主旨就是說這些❷。

因而令我不解的是，既在元代就已有了「元雜劇」那樣形式的劇本結構，何以到了明代，居然一反常情，「雜劇」形式的劇本，雖還有人創作，雖還在社會上演出，可是盛況竟被「傳奇」奪去，「雜劇」劇本的出現，不亞於元雜劇的興盛，不惟名家輩出，名劇也上了口碑。在明代，由洪武到崇禎，兩百多年間，在戲劇方面，全是「傳奇」的風騷，「雜劇」雖還未失，卻無力與「傳奇」爭天地了。

從元雜劇所寫上下場的當場藝術，對於舞台的時空處理，已成熟到完美的階段，幾乎就是今日的劇本結構，因而我想，像這樣成熟的藝術結構，不可能是元朝人的創造，最保守的說，它的

前身也應是金院本。若從藝術的演進過程來說，這種藝術結構（指上下場的安排）的成就，可能在兩宋時代，已有了創意。金院本再加修理，遂促成了元雜劇的完美。但在元朝，除了這四折一楔子的雜劇在盛行的發展着，同時，多齣形式的「傳奇」本，也在發展着，像「琵琶記」以及「荊釵記」、「劉智遠（白兔記）」、「拜月亭」、「殺狗勸夫」（荊、劉、拜、殺）等，雖盛行於明初，但劇本却是元朝人的作品。「殺狗勸夫」的作者蕭德祥，也作有南戲戲文的事，就記錄在鍾嗣成的〈錄鬼簿〉中。他如〈青樓集〉也記有元朝演雜劇的藝人也兼演南戲。還有專工南戲的藝人❸。這都說明了「傳奇」本形式的戲劇，在元代並未消失。換言之，「雜劇」與「傳奇」這兩種結構形式不同的劇種，在元代是同時流行着的，只是到了明朝，元代「傳奇」的劇本，遺失的太多了。

此一問題，周貽白先生已經尋到了原因❹。那就是「永樂九年七月初一日（一四一一）該刑科著都給事中曹潤等奏：『乞敕下法司，今後人民倡優裝扮新劇，除依律神仙道扮、義夫節夫、孝子賢孫、勸人為善及歡樂太平者不禁外，但有褻瀆帝王之詞曲，駕頭雜劇，非律所該載者，敢有收藏、傳誦、印賣，一時拿送法司究治。』奉旨：『但這等詞曲，出榜後，限他五日，都要乾淨，將赴官燒毀了。敢有收藏的，全家殺了。』」。這真是一道嚴厲的禁令。（「駕頭」二字指皇帝與后妃）。要不是日本人還藏有〈元刋古今雜劇三十種〉，怕是連元雜劇也見不到這樣多。要不是發現了〈張協狀元〉在〈永樂大典〉中，〈琵琶記〉則成了最早的一部完整的劇本。

照這樣看來，「傳奇」本的不同於「雜劇」本的「一人主唱」，且本由正旦主唱，末本由正末主唱，而改成了各脚可以對唱，又不限宮調，並不是繼「雜劇」而起的「改進」，應是在當時發展着的當兒，就是兩種不同的創製，「傳奇」本的體製源於「說書人」，「雜劇」本的體製，

源於「古俳優」與「參軍戲」。似乎是從這樣兩條線發展着演進着的吧？

到了明代，「傳奇」本之盛於「雜劇」本，似非坐於永樂九年的禁令，應是當時經濟繁榮社會的需求而形成的。蓋凡是經濟繁榮的社會，大多由於商業發達，都在都市，不在農村。從時間上說，都市的腳步比農村快速些。像那一日間（一晚，約四五小時）可以演完的四折本「雜劇」，觀眾已經不耐煩澈頭澈尾的看完了。那多齣頭的「傳奇」，雖然長達五六十齣，但他敍述故事情節的結構，則是集滙了許許多多小故事，編織在一起的，不必要從頭到尾的演完。譬如明萬曆間小說〈金瓶梅〉第六十三回，演「玉環記」，演到五更時分，第二天（第六十四回）日暮時候，吃完了飯，再接昨日未演完的演下去，又演到三更時分，始行演完。這本「玉環記」三十四齣❺，全部演完要一個整天或一個通宵，約十小時上下。另外，如第三十二回演「韓湘子昇仙記」，演了四折，演了整半天。第三十六回，蘇州班子演了一折「香囊記」，也是傳奇。這部小說所寫的明朝社會，即已證明了傳奇的演出是分折演，兩天演完全本「玉環記」〈金瓶梅〉只此一條紀錄。

明代的「傳奇」作家相當多，由「琵琶記」、荊劉拜殺到明末的袁于伶、馮夢龍，何止百數？著名的如梁辰魚、沈璟、湯顯祖等人，我們論到崑腔時，再來細述。在此不多贅語。可參閱曲海總目及六十種曲。

竊以為「傳奇」本可以一折折的演，「雜劇」則不成。譬如「單刀會」，第一二兩折就不能單演，三四兩折可以單獨合併演，如只演第三折，（只是過江一段戲）沒有結尾，就顯得禿禿的。像「西廂記」雜劇，就不易分折演，改成的傳奇，就可以把「佳期」、「拷紅」分開來單獨演。這一點，似乎是明代「傳奇」盛行的因素之一。然否？

還有，明代的「雜劇」作家也不少。如寧憲王朱權，周憲王朱有燉，都是明代享有盛名的雜劇作家，都有雜劇作品傳世。而且篇幅不少，種類亦夥。周憲王的〈誠齋樂府〉有三十一本（百川書志）有「道釋劇」、「妓女劇」、「牡丹劇」、「節義劇」、「水滸劇」五類。他如陳沂、陳鐸、康海、李夢陽；尤其徐渭這位特出的人物，作有「四聲猿」一種，王驥德評之為「高華爽俊，穠麗奇偉，無所不有，稱詞人之極則，追躅元人。」其他還有楊慎、李開先、汪道昆，梅鼎祚，還有傳奇家如梁辰玉，都作有「雜劇」。此處不能多所費辭。我要說的是，明朝人寫的雜劇本，還有一折本、二折本。這情事，更足以證明我所推想的，明代「傳奇」的盛行，在於「傳奇」本便於演它的單折。

按徐渭的〈四聲猿〉有一折「狂鼓吏漁陽三弄」，就是一折獨立的短劇。此劇也就是今日皮黃戲中的「擊鼓罵曹」。其中有曲詞云：「第一來逼獻帝遷都，又將伏后來殺。使郗盧去拿。唉！可憐那九重天子，救不了一渾家。」語言多麼淒楚！還有「玉禪師翠鄉一夢」，只寫了兩折，便煞尾了。此劇當是由「紅蓮寶卷」改寫的，這兩折戲，第一折寫紅蓮是個妓女，前去勾引玉通禪師毀法體，第二折寫玉通禪師投胎到柳宣教家為女，名喚柳翠，以報前仇。這故事在民間傳說很久，名之為「月明和尚度柳翠」。另外還有一個兩折本「雌木蘭替父從軍」，這故事是更不必說了。「我做女兒則十七歲，做男兒倒十二年。」經過了萬千瞧，那一個解雌雄辨？方信道辨雌雄的不靠眼。

在明代，像這一折兩折一本的雜劇出現，不正說明了當時的繁榮社會，已不時與必須演完四折一本的故事了，人們沒有時間耐煩看下去了。這或許就是明代「傳奇」的盛行，超過了「雜劇」的原因吧？

附註

❶ 盧冀影作〈中國戲劇概論〉，本文所據是香港南國出版社出版。無出版年月，不知是否盧前（冀野）作。

❷ 本文於今年二月在河北石家莊「元曲關王馬白研討會」上發表過，已刊出於河北師範學院學報。

❸ 見盧冀影作〈中國戲劇概論〉第七章，明代的雜劇。

❹ 見周貽白作〈中國戲劇史〉講話第五講，元末南戲與明初傳奇。

❺ 〈金瓶梅詞話〉演出的「玉環記」，戲詞是明末汲古閣本〈六十種曲〉上的。

三　明代崑山腔的興起與演變

由於「崑曲」到今天還在舞台上活躍着，想必大家對此一戲劇的雅致典麗，已相當熟知。換一句話說，關心此一劇種的人士，還相當的多。且曾有人不平於把「國劇」一詞，只冠在皮黃戲一家頭上。此一問題，我們下面還會說到，本文只說它的興起。

若依據過去的說法，幾乎衆口一詞的認爲「崑山腔」是崑山人魏良輔創製的新聲❶。在嘉靖初年纔有的。雖有人根據了周玄暐的〈經林續記〉所記，有洪武初年朱元璋間過百歲老人周壽宜：「聞崑山腔甚嘉，爾亦能謳否？」推想崑山腔在元朝應該有了。但後來有人認爲「崑山腔」只是當時崑山地方上的民歌，魏良輔則是根據了這些民歌的腔調，再配上當時流行的海鹽、弋陽等腔，融會在一起，創製出來的新腔，故謂之「崑曲」。

近些年來，一件新的史料魏良輔作的〈南詞引證〉出現了❷，於是，研究崑山腔的人士，根據了魏氏的自述，遂不得不改變了魏良輔是崑曲的創製者。

〈南詞引證〉有言「腔有數樣，紛繁不類。各方風氣所限，有崑山、海鹽、餘姚、杭州、弋陽。自徽州、江西、福建，俱作弋陽腔。永樂間，雲貴二省皆作之，會唱者頗入耳。惟崑山腔為正聲，乃唐玄宗時黃繙綽所傳。」

魏氏的這番話，說明了兩件事，一是由於「水土」（風氣）的區域局圍，很自然的在各個地方出現了「紛繁不類」的腔調，遂列出腔類多種。他列出的這些腔類，都是流行到它產生的地區以外的腔調。像其中的「弋陽腔」，不但安徽（南部）、江西、福建等地流行，連雲、貴都有了弋陽腔。（而且說是永樂間。）二是在感慨之餘，便推崇他們家鄉的崑山腔為「正聲」。竟把唐明皇時代的老樂工黃繙綽搬出來，來維護崑山腔的「正聲」說。未免太紆了吧。

無可否認的，「崑山腔」就是流行於崑山的民歌，開始的時候，只是歌唱的小調。不過，從今日崑曲唱腔的旋律與節奏等情致來看，它似乎是從塾屋的吟誦這一格律的道路上，予以音樂化之後，旋律出來的。由於它的腔調，在旋律上迴旋悠揚，而且有其字音上的陰陽頓挫之起伏轉折之致，遂引起了大眾的愛好，群起而歌之，自然風行了起來。「崑山腔」的外號，名之為「水磨腔」（或簡稱「磨腔」、「磨調」），就是由它的旋律之迴旋悠揚而曲折的情致，比況來的。

按「磨」有乾磨水磨兩種，乾磨磨麪，水磨磨漿。乾磨的磨聲「××」，水磨的磨聲「ノノ」。而且磨轉不停，磨聲也就悠揚婉轉不歇。崑山腔的歌唱，聲腔的轉折悠揚，以及其緩慢紆曲，不就如同水磨聲一樣嗎？

有人把「水磨」的「磨」字當作動詞，說是崑腔如水磨（讀第三聲）一樣的柔潤光滑，是謂之「水磨腔」。這說法不惟不合大眾生活的常識，也不合事理。試想，這說法如是正確的，種種

腔調都需要像「水磨」一樣的光滑柔潤，不應只限於崑腔吧？

近人蔡敦勇先生寫「淺談崑山腔的形成和發展」一文❸，認爲自〈南詞引證〉出現後，論者大多把「崑山腔的創造者，改爲元代末的顧堅，但蔡先生說：「以往戲曲家們所說的魏良輔創造的崑山腔，是否就是近來人們所說的顧堅創造的崑山腔呢？我認爲這兩種腔調雖然同時名之曰『崑山腔』，但兩者實非一也，應該有所區別。」推斷的理由是，周玄暐的〈經林續記〉記載的百零七歲老人周壽宜，與洪武皇帝的崑山腔問答，還有下文。問他會不會唱崑山腔，答說不能，但會唱吳歌。要他唱，這老頭兒唱的是「月子彎彎照九州，幾人歡樂幾人愁。幾人夫婦同羅帳，幾人飄散在他州。」足以證明那時的「崑山腔」並不是流行的民歌，更不是「水磨腔」。蔡先生最有力的一句話是：「從元末明初的崑山腔，到明中葉的崑山腔（水磨腔），相距已有二百年的歷史？」在這樣一個漫長的歷史時期中，已經歷了不少藝術家，特別是明朝的魏良輔、過雲適、張野塘等，這些有實踐經驗的音樂家們的加工和創造，這時的崑山腔發生了極大的變化，它已是『聲則平上去入婉協，字則頭腹尾音畢勻，功深熔琢，氣無煙火，啓口輕圓，收音純細』的更加優美婉動聽的新聲腔了，已非原來『訛陋』、『平直無意致』的崑山腔的本來面目。」所以他認爲崑山腔之盛行明代嘉、隆、萬三朝，決不是突然從天而降的。

關於此一問題，葉德均先生論「明代南戲五大腔調及其支流」一文，曾說：「它是繼承海鹽腔『清柔婉折』的特色，又發展了一步。從而，它以絕對的優越，壓倒了海鹽腔。」

崑山腔開始流行時，是不被弦索的。它之加入了弦索，是經由北曲的行家加入，然後纏形成的。遂引述了清葉夢珠「閱世篇」卷十「紀聞」載：「老弦索之入江南，由戍卒張野塘始。野塘河北人（沈德符萬曆野獲編卷二十五謂壽州人），以罪謫發太倉衛；素工弦索。既至吳，時爲吳

人歌北曲，人皆笑之。崑山魏良輔者，善南曲，為吳中國工。一日至太倉聞野塘歌，心異之，留

聽三日夜，大稱善，遂與野塘定交。時良輔五十餘，有一女亦善歌，⋯⋯至是遂以（女）妻野塘。

吳中諸少年聞之，稍稍稱弦索矣。野塘既得魏氏，並習南曲。更定弦索音，使與南音相近。並改

三弦之式⋯⋯名曰『弦子』。其後楊六者（葉德均按：即楊仲修）創為新樂器，名『提琴』。⋯

『提琴』既出。而三弦之聲益柔曼婉揚。為江樂（雲疑為南字）名樂矣！⋯⋯分派有三：曰太倉、

蘇州、嘉定。⋯⋯太倉近北，最不入耳，蘇州音清可聽，近南曲，稍失本調；惟嘉定得中。」

葉先生說：「這是弦索北曲在南方衰微後，產生的派別。」經過這樣的改革，由北曲與南曲（詞）

混合成的「新崑山腔」，便在嘉靖年間出現，而且流行了起來。所以徐渭在他的著作〈南詞敘錄〉

❹ 中寫着說：「惟崑山腔止行於吳中。流離悠遠，出乎三腔（弋陽、餘姚、海鹽）之上，聽之最

足蕩人。」時為嘉靖末年，雖衹行於吳中，却已「最足蕩人」了。

徐小不的〈識小錄〉卷四「梁姬傳」說：「吳中曲調，起魏氏良輔。隆、萬間精妙益出，四

方歌曲，必宗吳門，不惜千里，重資致之，以教其伶、妓，然終不及吳人遠甚。」由此看來，可

以想知新的崑山腔「蕩人」之速，十來年之後，便從吳中脫穎而出，四面八方千里以外的人也愛

上了它，不惜以重資（花大價錢）請得來，教優伶演唱，教妓女清歌。盛行的情況，可以想知。

關于魏良輔創造崑山腔的說法，還有余懷的〈寄暢園聞歌記〉所寫：「南曲蓋始於崑山魏良

輔云。良輔初習北音，絀於北人王友山，退而鏤心南曲，足跡不下樓十年。當是時，南曲率平直

無意致。良輔轉喉押調，變為新聲。疾徐高下清濁之數，一依本宮，取字唇齒間，跌換巧掇，恒

以深邈助其淒戾。吳中老曲師如袁髯尤駝者，皆瞠以為不及也。」——而同時婁東人張小泉、海虞

人周夢山，競相附和。惟梁溪人潘荊南，獨精其技，至今仍不絕於梁溪矣。合曲心用簫管，而吳

人則有張梅谷，善吹洞簫，以簫從曲。毗陵人則有謝林泉工撝管，以管從曲，皆與良輔游。而梁

溪人陳夢萱、顧渭濱、呂起渭輩，並以簫管馳名。」把魏良輔創造新曲（崑山腔）的辛勤過程，

參予工作的樂工，更多了。又胡應麟的〈少室山房筆叢〉，對於魏氏的創製新曲，也有一段不同

的說法：「魏良輔別號尚泉，居太倉南關，能諧聲律，若張小泉、季敬坡、戴梅川之類，爭師事

之。梁伯龍（辰魚）起而效之。考證元戲自翻新調，作『江東白苧』、『浣紗』諸曲，又與鄭思

笠精研音理。雲小虞、鄭梅泉、王七輩雜轉之，金石鏗然，譜傳藩邸戚畹，偕趙瞻雲，雷敷民，

必宗伯龍氏，謂之『崑腔』。張進士新，勿善也。乃取良輔校本，出青於藍，

與其叔小泉翁，踏月郵亭，往來唱和，號『南馬頭曲』。其實禀律於梁，而自以其意稍爲韻節。崑

腔之用，不能易也。」❺胡元瑞竟把「崑腔」的創造者，歸功於梁辰魚（伯龍）頭上。

我認爲這上錄的幾條史料，要以余懷的〈寄暢園聞歌記〉所寫創製崑山腔的情況，最爲合情

合理。把這一偉大的勳業，歸功於魏良輔與張野塘二人頭上，自有所欠缺，歸功於梁辰魚頭上，

更不合情理。戲曲的「蕩人」，一賴歌人之歌，二賴舞人之舞。合併起來說，要靠好劇本與好演

員合作。演員是詮釋劇本文辭、塑造劇中人物爲職志的。聲腔、音樂，都是爲劇本服務的。那麼，

第一位爲新創的崑山腔（水磨腔）寫了一本「浣紗記」的梁伯龍（辰魚），以及創制新腔的魏良

輔等等人，都是此一偉大人勳業的功臣。偏於任何一人，都是不公平的。是不是？

附　註

❶ 沈德符〈萬曆野獲編〉卷廿五：「自吳人重南曲，皆祖崑山魏良輔，而北詞幾廢。」余懷〈寄暢園聞歌記〉
「南曲蓋始於崑山魏良輔云。」後人多因之。

❷ 〈南詞引證〉魏良輔作，近些年來由張丑先生從〈眞迹日錄〉中發現的，是文徵明的抄本。有錢南揚校注本行世。

❸ 見〈江蘇戲曲論文集〉第一一五五頁至第一三三頁。蔡敦勇作。（中國戲劇家協會江蘇分會一九九〇年十月印行）

❹ 此書成於嘉靖卅八年（一五五九）。

❺ 此說「崑腔之用，不能易也。」指魏良輔無力改動袈作。

四　明代戲劇的承洮與拓疆

我們如去翻閱一下〈明史〉的「樂志」，就會發現明代的皇帝，幾無一位是愛好戲劇的。明代雖也設有教坊司，有大使、副使、諧聲郎等官，似乎只是略備一格而已。三卷「樂志」所載，都是有關郊廟的祭典，譙饗的禮儀，對於戲劇，幾乎沒有提到。陸采在他的〈都公談纂〉中，曾說到吳地的優人到京都演戲，以男扮女。逐有臣子奏本，認爲「惑亂風俗」，應定罪。明英宗召優人來親自審問，優人奏答他們的勸化風尙等情況。英宗認爲所奏不實，不惟不予定罪，還把他們都送到教坊去。這自然是好意，優人不惟不領情，反而「群優耻之。」後來，「上崩（李祁鎭死了），於是，明英宗的這分好意，優人奏答他們的勸化風尙等情況。英宗認爲所奏不實，不惟不予定罪，還把他們都送到教坊去。這自然是好意，優人不惟不領情，反而「群優耻之。」『教坊』是官署，送入『教坊』就不必他們在外奔波生活了。可是，明英宗的這分好意，優人不惟不領情，反而「群優耻之。」（前文已引之）

我們從這一短短紀錄來想，當可瞭解到「教坊」在明代，已不是優人演戲之所，可能已淪爲比金元的「行院」還要低卑了，所以「群優耻之。」但皇帝的聖旨又不能不遵從，只得到「教坊」去。當演員到了一處無戲可演的地方，多麼的苦惱！所以這位皇帝死了，他們便逃回吳地，重操舊業去了。

我之所以寫到這一題，一開頭就說這番閒話，意在說明明代戲劇的開創、拓展，可不是政府

的提倡與推動，而是在民間受到了大眾的熱愛，由大眾灌溉着培養着孳生出來的。

按朱明一代，自洪武朱元璋開國，到清兵入關易姓，共有十六帝歷二百七十餘年。這多皇帝，

除了永樂朱棣還有幾分英風豪氣，其他，還有那些皇帝是治國安邦者？到了正德朱厚照，荒淫得

連個兒子也沒有。從嘉靖朱厚熜到萬曆朱翊鈞，（隆慶朱載垕在位只六年），更是荒唐了，竟然

不上朝理事，任由輔臣與中官們去執行政務。幸好這多年來，邊疆起釁，都沒有威脅到京師，皇

帝爺的寶座還是穩穩的。濱海商業鼎盛，湖廣川蜀農產富庶。在這二百餘年的承平年月裡，雖然

政治窳敗，文風則是溫馨而豐饒的。三年一科的舉子業，從未間斷。三榜之士，怎能沒有遺珠？

在官就是「戴罪」❶之身，罷謫之後，心頭憤懣，怎敢出於口唇？更怎敢直抒筆端？連仿效史遷

的「報任安書」❷這種發洩的手段，也不敢為之。於是，寫小說，編戲曲，便成了明中葉以後的

文人副墨❸。社會的經濟繁榮，娛樂自然因時之利趨而自然興起。且日漸綻放盛景。

那麼，明代戲劇的發達，似是我上述的原因。

說起來，明代的戲劇相當的發達，如從劇本與劇作家的量上看，有踰於蒙元這一代。可是，

那麼多的「傳奇」劇本，那麼多的「雜劇」劇本❹。全是延循着宋元的「傳奇」、「雜劇」等體

製依樣葫蘆來的。雖有所謂：「吳江派」（沈璟）、「臨川派」（湯顯祖）以及其他等派，却都

是從辭藻上去界域的。如從劇本在創作的藝術結構上說，明代的那麼多劇作家，是沒有什麼成就

可舉的。

不過，在腳色上，明代的劇本，可比宋金元三代，在名色上界分得更多了。關于這一部分，

周貽白先生的〈中國戲劇史〉講話，第六講「明代戲劇的演出」，說到了這一部分，說得很清楚。

茲抄錄一段於左：

當時戲班的組織，不管是家樂，或一般組合，其一般的脚色，根據明代傳奇，在人物扮演上，所分脚色名目，基本上仍為元末南戲舊有那種分法。如生、末、外、旦、貼、淨、丑等七項。但已摻合元劇的脚色名目，增設小生（即元劇的小末）、老旦、副淨三項。即所謂『十行脚色』。但末，或稱副末，老旦，或亦稱夫（見「目蓮救母」戲文），副淨或亦稱副。這種分別，在當時的崑山腔與弋陽腔班，大致相似。至於明代傳奇中的小旦、小貼、中淨、小淨、小外、小丑等名目，則無非因人物過多，以此作為識別。如果一個規模較大的戲班，旦、貼、淨、外、丑各行，皆在二人以上。則或作正副、大小之分。但一般戲班，每行大抵一人至二人，不至再多。

不過，在崑山腔班的小生行，可扮演帶黑三的老生人物，今謂之「冠生」。如「長生殿」的唐明皇，「醉寫」的李太白，都是小生扮演掛髯口。這又是崑腔班特出的一種脚色的裝扮。

還有一段說：「在明代的戲劇中，淨、副、丑三項脚色的分別，就是以臉上白粉所占的地位大小，來作為大花臉（淨）二花臉（副）三花臉（丑）的標誌。」這脚色的打扮，到今天還是如此，只是已免去淨、副的稱呼，只存在一個「丑」而已。再有就是「傳奇」本中的特別名稱，如『曲江池』的考試官，作（正淨酸孤幞頭袍辮上），其『酸孤』便指文官。『仗義疏財』劇，（外扮朗孤上云：吾乃張叔夜是也。）『朗孤』便指武官。」對此稱呼，周先生解釋說是古稱書生秀才為「酸」，在宋元時代就有了。因而戲中的脚色有「酸孤」、「細旦」或「粗旦」之分。稱官員為「孤」，稱漂亮為「細」，稱村野為「粗」。稱文人為「酸」，稱武人為「朗」，故有「酸孤」、「朗孤」之稱。這都是從市井語套用來的。

這些，都算得是明代劇作家的新獻。

雖然，明代的劇本多，劇作家亦夥，比起來不亞於蒙元。遺憾的是劇本上沒有新的拓展，仍一循宋元之舊，「乏善可陳」，除了腳色上的這一些兒，劇本幾無新意可舉。但在演出上，則有其愈乎前朝的成就。「砌末」，就是明朝繪有的，且曾試圖使用布景呢！❺

然而明代士夫們對於戲劇的熱愛，則非前朝所曾有。我們從一篇篇論戲的文獻上，就可以獲知了。雖是一些枝枝葉葉，零緙短簡，具體而論的人，列舉可不止一二。徐渭的〈南詞敍錄〉，李開先的〈詞謔〉，潘之恒的〈亘史〉（其中有「鸞嘯小品」，秦淮劇品、曲艷品、後艷品）再張岱《陶庵夢憶》中的論劇論劇人，還有馮夢龍、錢謙益、侯方域等人的劇論。他如魏良輔、梁辰魚，以及王元美、元懋兄弟，屠隆（赤水），汪道昆（伯玉）王衡（辰玉）、呂天成等等，無不有論劇之文行於世。這一點，真是他們在戲劇上的一大拓展。

同時，明代的士紳們，自家畜有戲優班子者，比比皆是。再加上優人自組的班子，今東明西的在各大都市輪迴着演出。還有教習劇藝的科班林立於各鄉各市。雖良家子，也有樂於習以為優者❻。因而，各種地方上的新腔調，重疊着並蒂着綻放出一朵朵鮮艷奪目而誘人心弦的花來。像：明樂平腔、青陽腔、徽池調，從南到北，連西蜀、西秦，都有了戲劇創造出的新腔統馭的天下。明代的戲劇，真可以說猗歟盛哉！

戲劇的興盛，依賴的是優人的技藝，真切的詮釋了劇中的文義，活生生的塑造了劇中人的形象與性行。即行家所謂的「演人不演行」。雖說，優越的俳優的演技，在先秦時代即已有了紀錄，如優孟的扮演孫叔敖。在唐代也有個唱「望夫歌」的劉采春❼，却沒有明朝人筆下的傳記，寫得詳瞻而真切。這裡略錄潘之恒寫優人醉張三一段於左：

醉張三，申（萬曆初宰相申時行）班之小旦。醉而上場，其艷入神，非醉中不能盡其技。

河南劉天宇（湯顯祖友人）謫粵提舉，心賞之極，強挾去。吳人思之。余向棲吳門，忽劉

君以賜環（赦歸）經吳，刺舟見訪，相視甚歡。張三時在侍，偉然丈夫也。恨不見於三年

之前。夜與飲，醉。觀其紅娘，一音一步，居然婉弱女子，魂為之銷。吳人苦相留，劉君

亦舍去。……（見「鶯嘯小品」。）

劉三是男子，裝旦令人魂散。潘之恆（字景升，徽州人，富商。）文中還寫，最喜女伶傳壽

（字靈修），傳文長，此處不錄。他還贊賞一位名叫楊超超的女伶，臺風有仙人風度，遂以

「仙度」稱之。他用「度」、「思」、「步」、「呼」、「歎」五字，贊美楊優的演技。度，指

豐采，氣質，神韻；思，指展現在眉目間的內心思維，以西施捧心喻之，步，指台上的舞步。

「進若翔鴻，轉若翻燕，止若立鵠，無不合規矩應節奏……」；呼，指妻子呼夫的情致之聲。歎，

如趙五娘之呼蔡伯喈，無雙之呼王家哥哥，西施之呼范大夫，皆有淒然之韵。仙度能得微矣。歎，

指劇情中的哀怨之聲氣。說：「緩辭勁節，其韵悠然，若怨若訴。」他曾經觀賞到的，申相爺❽家

班的小管（優人）鄒迪光（無錫人萬曆間進士）家班中的小潘（優人），雖然最長於一唱三歎，

也抵不上楊超超的近乎自然。度、思、步三者，是身段作表，呼、歎，是唱唸聲情。像這樣的劇

評，今天有嗎？有也是鳳毛麟角。

前面提到的其他諸人，說戲論戲，行文造語，無不個個比況有致。這裡不能一一列舉了。所

以我推崇明代人的劇評，方是值得一書的新猷。正因為此一拓展的戲劇領域，非前代所曾有。前

代人的評戲語，都太簡略了。

附註

❶ 凡是在官者，都自謙是「戴罪之身」。史可法寫給多爾袞的信，就自稱「戴罪南樞」。居官者，隨時準備得罪受罰。

❷ 司馬遷作「報任安書」，侃侃敘述受宮刑之冤。萬曆五年進士屠隆罷官，即有人勸他傲報任安書寫出冤歎。（參閱拙作〈金瓶梅原貌探索〉頁二〇九至三四〇）

❸ 「副墨」意同附記或附帶。也如同說是副業。明汪道昆文集有「副墨」多卷。

❹ 明代的「雜劇」也不少。有明沈泰編〈盛明雜劇〉初集卅卷。二集卅卷，每集卅種。

❺ 張岱的〈陶庵夢憶〉〈劉暉吉女戲〉中曾記有劉暉吉扮演「唐明皇遊月宮」劉女「奇情幻想，欲補從來梨園之缺陷。葉法善作場上，一時黑魆地暗，手起劍落，霹靂一聲，黑幔忽收，露出一月，其圓如規。四下以羊角染五色雲氣。中坐常儀桂樹吳剛，白兔搗藥……」這不是使用布景了嗎。

❻ 前文已引用。見陸容〈菽園雜記〉卷十。

❼ 見唐人范攄〈雲溪友議〉卷下載。

玖　清代的戲劇

一　清代戲劇的內廷演出與「花部」、「雅部」

我國的戲劇到了清代，變化更大了。

由於戲劇在明代二百多年來的發展，一直在民間孳衍，而且是百花齊開似的在全國各地爭奇鬥妍。到了滿清入關，除去了朱明的血食七廟，據有了大過他原統馭的土地在百倍千倍以上，且又是一個盈聚了五千年文明的禮樂文化之國。為了「宜子孫」❶於千載萬世，遂上效元魏❷的學習中國文化，於是，明代傳統下來的各地戲曲，便成了大清政府首先要去運用的一個重要環節。

所以在康熙初年，他們便在南府府址「南花園」設立了內廷掌管戲劇在宮內演出，處理各種活動的機構，謂之「南府」。另有「教坊司」，屬於禮部（倣明制），「南府」則屬內務府。

後來他們成立了「昇平署」，便向全國各地，優選各劇種的藝人，模倣唐院梨園的制度，教習選取的梨園子弟優伶的演出等藝，連年輕的太監也選了進去。以後，這些南府子弟，便專事承應內廷的演出。到了乾隆十六年（一七五一），這個「南府」的規模又擴大了。又下諭，把蘇州的崑腔藝人，也選進宮去「當差」。名之為「外學」，以別習戲太監名之為「內學」。住在景山，仍屬「南府」管轄。這時，內外學的人數，已超出千人，他們在內廷學的都是崑、弋兩種腔調。

內廷戲劇的演出，分為四類，一曰「九九大慶」（也是承襲明制），即壽慶的承應，二曰「法宮雅奏」，即各類喜慶的承應，三曰「月令承應」，按每月的民間傳說故事扮演，依期演出，

如七月七日「天河配」等。四日「朔望承應」，這是每逢初一、十五的一般演出。前三項的演出，多屬小戲，後一項多爲新編的大本戲，如「昭代簫韶」，演楊家將故事，計二百四十齣，還有「鐵騎陣」，也是演楊家將故事。還有「昇平寶筏」演西遊記故事，「鼎峙春秋」演三國志故事，「勸善金科」演目蓮救母故事。「如意寶册」演三遂平妖傳的平王則叛亂故事。以及「征西異傳」薛丁山征西故事。有二三十種。今人曾把這些大本的戲劇劇本，編之成集，名之爲「清宮大戲。」

❸

像「南府」這大規模的戲班子，可能比唐明皇的「梨園弟子」要多，（不包括教坊），所以他不惟要把每一個演員，都列有薪給，還設有班頭統馭。後台的事務，更是繁冗，演出太多了。推究起來，藝人們幾無空暇與休閒的時日。遂有「中和樂」，專管內廷行禮奏樂之事，有「十番學」，是專奏十番鼓的樂隊。到了道光七年（一八二七）來了一次精簡，把「南府」爲「昇平署」，由該署主持內廷戲劇演出事務。後來，鑑於缺少優秀的劇人參予演出，劇藝難出色。後來把宮外藝人遣送回籍。又將「十番學」倂入「中和樂」內，又另設「檔案房」一處，改「南府」爲「外學」撤銷，遂又把宮外的皮黃戲藝人，如譚鑫培等，選進宮來當差，擔任演出的演員與教學的教師等任務。之所以有了「供奉」的稱呼，就是從此一制度來的。直到這一帝制消失爲止。王芷章先生，〈中國大百科全書〉（戲曲、曲藝）：寫作這一部分史料，其中寫了一段論述，他說：「南府與昇平署的設立，雖爲宮廷享樂而置，但客觀上也給戲曲藝術的發展，提供了某些有利的條件。如不少舊演出的劇本，詞多不通，表演藝術亦較粗俗；經入宮演唱，詞曲修改較爲明暢，藝術也趨於謹嚴。昇平署解散後，不少藝人留京謀生，以教戲爲業，帶出的許多戲本，廣爲流傳，因而保留至今❹。」

王芷章這段按語，從劇藝傳播上看，這看法是不錯的。但要說清政府在宮廷中設立了「南府」，選入了全國各地俳優藝人，集中到宮中去，設立了一個龐大的官署管理他們，還選了不少年輕的太監去學戲，只是為了「宮廷」的「享樂」？未免太謬。我在前面說了，清政府之所以這樣作，大力的把戲劇安置到宮中演出，還派太監加入學習，第一個目標是學習中華文化，第二個目標是藉機整理前朝遺留下來的戲劇脚本。我曾經閱讀過這些部「清宮大戲」，像「昭代簫韶」、「鐵騎陳」、「昇平寶筏」還有「如意寶冊」，內容都有更動，已不是原說部中的內容。像這些地方，都需要去留心於此，方能發現。這裡可沒篇幅說它了。不過，有幾條禁令，可以錄出，作為史家參考。

1.康熙十年，議准京師內城永行禁止開設戲舘。其城外戲舘如有惡棍藉端生事，該司坊官查拿治罪。

2.乾隆二十七年奏准，前門外戲園酒舘倍多於前，八旗當差人等，前往遊讌者亦復不少。嗣後交八旗大臣步隊統領衙門，不時稽察。遇有此等違禁之人，一經拿獲官員參處，兵丁責革。仍令都察院、五城、順天府各衙門，出示曉諭，實貼各戲園酒舘，禁止旗人出入。又奏准。在京如有需次人員出入戲園酒舘，不自愛惜名器者，交步軍統領、順天府及五城御史嚴行稽察，指名糾參，以示懲儆。

3.二十九年奏准。五城戲園槪行禁止夜戲。

4.三十九年奏准。嗣後無論城內外戲園，槪不許旗人潛往遊戲。……

5.四十一年奏准。嗣後如有旗員赴園看戲，一經發覺，除將本人治罪外，並即查明。……

6.五十年議准。嗣後城外戲班，除崑弋兩腔，仍聽其演唱外，其秦腔戲班，交步軍統領五城

出示禁止。現在本班戲子，概令改歸崑弋兩腔。如不願者，聽其另謀生理。儻有不遵者，

交該衙門懲治，遞解原籍。

右錄這類禁令，一直到咸豐年間，還不斷貼出。（參閱欽定大清會典事例及欽定臺規。）我

們從這類禁令，來對照宮廷中的戲班組織的龐大，與演出時間頻仍推想。當可想知清廷提倡大內

演出崑弋等劇的目的何在了。

從禁令看，禁的是「旗人」，未禁漢人。到了道光四年，連太監也禁進戲園。像這種禁令，

也祇有助長戲劇在民間的孳生。是以清代各地的戲園戲館越來越多。大內的戲班，演「雅部」（崑

弋兩種），民間則百戲雜陳，各種地方戲，由於明代二百多年來的承平滋養，士大夫的灌溉培植，

私家班已演變成清代的伶人科班與私人收徒為職業的社會現象出現。加上康乾兩朝的社會安定繁

榮，這麼以來，各種地方戲，自是越發的興盛。

在乾隆中葉，誠堪謂之盛世。當時，在社會上最發達的事業，是兩浙的絲綢，兩淮的鹽運。

由於當朝帝王為了期望他們的皇家子弟能多多學習漢文化，因而大力提倡了戲劇，在大內設置劇

藝官署，導致歷代皇子皇孫，無不就於劇藝之樂。官商人等為了討好上位，居然在民間也組織了

大型的戲班，那就是時人李斗在〈揚州畫舫錄〉卷五中所記的：「兩淮鹽務，例蓄花、雅兩部，

以備大戲。雅部即『崑山腔』，『花部』為京腔、秦腔、弋陽腔、梆子腔、羅羅腔、二黃調，統

謂之『亂彈』。」這一龐大的民間戲班子的組織，對於清代戲劇的發展，影響極大。

這麼一個龐大的戲班子，可以說已包羅了全國所有的重要的地方戲曲，戲班子設在運河的重

要港鎮揚州。這個戲班子，比京師宮廷中的「南府」還要龐大，種類又多，又成年間準備大戲，

聽候召命隨時承應。自可想知兩淮鹽運的此一「花部」、「雅部」之設，對「大清」一代的戲劇，

其貢獻可眞是太大了。

清代內廷的就於戲劇之樂，一直到光緒年間的這位垂簾聽政的慈禧太后，愛戲之情，未嘗減色。到了她這一代，什麼「花部」、「雅部」？在她頭腦裡早已沒有了界域。這時，被稱爲「亂彈」的皮黃戲，已是內廷所喜愛的正聲。崑腔雖未失雅，却也無情致再得寵幸矣！

附　註

❶ 乾隆皇帝是位風雅人物，非常喜愛畫畫。今之故宮博物院，存有不少名畫被這位「十全老人」欣賞過。他鈐在畫圖上的印章，有一方「宜子孫」的章。意爲這張名畫應該傳給他的世世代代的子孫。

❷ 北魏大倡「華化」，改姓漢姓「元」，史家稱之爲「元魏」。愛新覺羅氏的學習漢文化，我以爲是「上效元魏」。然否？

❸ 「清宮大戲」大陸多年前，曾輯印了二十餘種。台北天一出版社也輯印了。

❹ 錄自〈中國大百科全書〉戲曲、曲藝部分，錄王芷章寫的「昇平署記略」一段話。（一九八三年八月版）

二　清代的重要劇作家與劇評家

雖然演唱北雜劇的優人，到了明代，由於「南戲」的興起，「雜劇」已逐漸消沈。但「雜劇」在明代並未消失，〈盛明雜劇〉不是還編輯了兩集，共有六十種之多嗎！同時，善寫「傳奇」劇的作家，兼作「雜劇」的也不少。可憾的是，明人的「傳奇」與「雜劇」，多未能擺脫宋元的窠臼，創意甚少。縱有不少「傳奇」劇的大家，如沈璟成了「吳江派」、湯顯祖成了「臨川派」，也祇是辭藻上的文學成就，不是戲劇的舞臺「當場」新猷。所以我認爲明代在戲劇上的成就，不

外二事，一是魏良輔的南北曲渾而爲一的「崑山腔」，二是各地地方劇完成的新的聲腔興起。另

外，那就是有了成篇成章的戲劇論評家了。

此一推論，前在「明代戲劇的承祧與拓疆」一文中，已經說到。那麼，對於滿清這一代呢？

說來，也有類似的情況，也是關於明傳奇的承祧與拓展問題。

儘管清代政府，爲了皇子皇孫們能有效的吸取漢文化，首先的行動就是提倡戲劇，「南府」

的設立，集全國名優於一府，所提倡的就是崑、弋兩種聲腔。到了乾隆中葉，兩淮鹽務在揚州成

立的「花部」、「雅部」，以備大戲來隨時承應大內的需求，但崑腔之雅，終究不是廣大臺民所

能欣賞的。是以在清代的前半葉，「雅部」的崑山腔，也祇是宮廷大內中的漢文課本而已。

崑腔之雅，全是士夫縉紳（文士們）造成的。大清王朝雖也是北塞草原的游牧民族，它入主

中原之後，並未采納蒙元的那種企視漢人手段，把社會中的人與人分成十等，不惟未把儒家人列

爲第九等，兼且用了「博學鴻詞」的名目，來向社會廣徵才士。科第雖有滿漢兩榜之分，政務則

採滿漢合治。康、乾兩代，對於文人還是相當尊重與籠絡的。因而由明入清的二臣，如「不隨仙

去」的吳偉業（梅村）的雜劇「通天臺」、「臨春閣」。尤侗（西堂）的「離騷」、「琵琶」等等，雖未名

震一時，卻也評價不低。梅村之「通天臺」，阮大鋮（圓海）的傳奇「燕子箋」，雖未名

評爲「工巧」。都曾名震一時。還有一位徐石麟（坦庵），也有雜劇四種：「買花錢」、「大轉

輪」、「浮西施」、「拈花笑」。都有頗高的評價。

其他尚有寫作雜劇的作家舒位、石韞玉、梁廷柟、許鴻磐、徐爔、周樂清、嚴廷中等。都是

「麗而弗秀，新而不遒；譬諸美女，艷乃在膚。」●顯然流入麗辭，秀其外而不能慧其中了。

清代的傳奇劇，爲數亦不少，著名的亦夥。

統計起來，阮大鋮（圓海）有九種，「燕子箋」、「春燈謎」、「牟尼合」、「雙金榜」；此謂「石巢四種」。焦循的〈劇說〉記有「忠孝環」、「桃花笑」、「井中盟」、「獅子賺」、「賜恩環」等五種。阮家自設私家戲班，他的戲，寫出後就交給優人排演。連討厭他的人，都贊賞他的戲。另外一位便是袁于伶，吳縣人。原名韞玉，曾任荆州知府。酷愛戲曲。入清後，益發耽於戲曲。有傳奇七種：「西樓記」、「金鎖記」、「玉符記」、「珍珠記」、「肅霜裘」、「長生樂」、「瑞玉記」等。前五種集爲「劍嘯閣傳奇」。大概卒於康熙初年。要以「西樓記」、「金鎖記」兩種最爲馳名，今仍在舞台上演出。崑曲、越劇均在演出。

蘇旦，無錫人，號沂然子，有傳奇十種。以「書生願」、「醉月緣」、「戰荆軻」、「蘆中人」、「昭君夢」、「狀元旗」六種最爲著名。馬佶人，吳縣人，有傳奇三種，「梅花樓」、荷花蕩」、「十錦塘」，劉晉充，吳縣人，有「羅衫合」、「天馬媒」、「小桃源」三種。盧前先生說「以荷花蕩」爲著。我近觀崑劇「看狀」一折（上海崑劇院岳美緹演），乃「羅衫合」中的一折。至爲感人。可見此劇今仍在舞台上活躍着。葉稚斐，吳縣人，有「琥珀匙」、「英雄概」、「八翼飛」、「女開科」、「開口笑」、「鐵冠圖」（一名「遜國疑」）「三擊節」等。常見於歌場的有「吉慶圖」、「人中人」、八種。另一吳縣人朱佐朝，竟有三十種之多的傳奇劇作，但已不全。常見於歌場的有「吉慶圖」、「艷雲亭」、「吉慶樂」等，邱園，常熟人，有「虎囊彈」、「黨人碑」、「百福帶」、「蜀鵑啼」、「幻緣箱」、「歲寒松」、「御袍恩」、「鬧勾欄」等八種。還有吳偉業也有「秣陵春」、一種。論者認爲「秣陵春」不亞於「牡丹亭」。尤侗也有傳奇「鈞天樂」一種，寫科場黑暗與文士抑鬱之情。自序謂：「逆旅無聊，追尋往事，忽忽不樂，漫塡詞爲傳奇，率日一齣，齣成則酒

澆之。歌哭自若，閱月而竣。」。據說此劇演出，座上貴人觀之，未有不色變者。

其他，還有兩位最重要的戲劇家，都姓李，一個是大家最熟悉的李笠翁（漁），另一個是李玉，號笠庵。這兩人在有清一代，都是獨領風騷的人物。

李笠庵也是吳縣人，有傳奇三十三種，可以說是清代劇作家作品最多的一位。但其中已有「風雲會」、「太平錢」、「麒麟閣」等劇，僅存單折已不全了。其他如「一捧雪」、「人獸關」、「永團圓」、「占花魁」四種，合起來說是「一人永占」（各取劇名第一字）。雖是四個劇名的組成，聽起來的確令人感受到李玉的豪氣萬丈，有直沖九霄之勢。其中高奕的〈傳奇品〉評其詞章云：「如康衢走馬，操縱自如。」除了已錄述的九種，尚有「牛頭山」、「洛陽橋」、「武當山」、「掛玉帶」、「意中緣」、「萬民安」、「羅天樵」、「秦樓舟」、「太平錢」、「連城璧」、「眉山秀」、「昊天塔」、「三生果」、「千忠會」、「五高風」、「兩鬚眉」、「長生像」、「風雲魁」、「禪真會」、「雙龍佩」、「千里舟」等。其中有不少還在今日各劇種舞台上演出。如「眉山秀」即（蘇小妹）與「花魁女」等，今仍是最受大衆歡迎的劇目。

李漁（笠翁）是浙江蘭谿人，劇作雖無李玉多，名氣可比李笠庵響亮。他不但是劇作家，更是一位戲劇理論家、批評家。他的劇作淺顯易懂，最講究當場（演出於舞台），然而卻被詬責他的劇作，是無法與他的戲劇理論作驗證的。他有「笠翁十種曲」傳世，晚年住在杭州西湖，遂自號「湖上笠翁」，也自組戲班，自寫自導自演。十種曲是「奈何天」、「比目魚」、「蜃中樓」、「憐香伴」、「風箏誤」、「慎鸞交」、「鳳求凰」、「巧團圓」、「玉搔頭」、「蜃中緣」。另有「萬年歡」、「偷甲記」、「四元記」、「雙錘記」、「魚籃記」、「萬全計」六種。劇論

〈閒情偶寄〉中的六項，至今尚被視爲行家的經驗之談。日本人喩之爲詩中的杜工部。

另外還有朱素臣的「十五貫」最爲人知，他也是吳縣人，有劇作十八種之多，〈傳奇品〉評他是「如少女簪花，修容自愛」。這齣「十五貫」是「雙雄夢」的故事，最爲大家熟知，今仍演出。再如周坦倫也有劇作十四種，其中「火牛陣」、「贈絺袍」，亦爲今人稔知。還有張大復，也是吳人（蘇州人），劇作有廿三種。盛際時也是吳人，劇作有四種，還有兩位吳縣人朱雲從有劇作十二種，陳二白有劇作三種。作〈傳奇品〉的高奕，會稽人，也有劇作十四種。如「春秋筆」、「千金笑」等亦爲人所熟知。自評謂「清修潔操，不入世氣。」

最後，還有不能忘掉的「南洪」、「北孔」二人。南洪是寫「長生殿」的洪昇，字昉思，錢塘人。北孔是寫「桃花扇」的孔尚任，山東曲阜人，孔子後人。

孔尚任曾在北京得唐代名器「小忽雷」，因作「小忽雷」傳奇一本❷。「桃花扇」中有「哀江南」一曲，爲後人帶來不少感觸。洪昇的「長生殿」，更是膾炙人口，此劇在崑劇中演出，至今不衰。然此劇在康熙年間演出時，竟有不少仕宦因之削籍（罷官）。時有「可憐一曲長生殿，斷送功名到白頭」句。如今看來，竟成佳話，堪爲酒後茶餘談助。

上面列說的這麼多的雜劇、傳奇以及那麼多的名士豪紳，以及在上位的帝王，也在提倡「雅樂」且連連貼出禁令，不准其他各種地方上的土戲在京師大城演出，然而時代的潮流，有奔瀑之勢，推動的巨輪滾滾向前輾去，不惟「桃花扇」的李香君之姘媚無力挽回雅樂，連「長生殿」的唐明皇，以帝王之尊，最後也落得個「哭相」下場。地方上的土戲掘起了。在乾隆時代，即已占據了京師，從〈綴白裘〉❸一書，可一見端倪。如梆子、亂彈、囉囉，向被禁者，也都是該劇集的重要關目。此一問題，下文再談。

不過，我最不能忘了必須在此記上一筆的，就是劇評家、劇論家。除了前面說的李漁之〈閒

情偶寄〉〈曲論〉與高奕的〈傳奇品〉〈曲評〉，其他還有不少。最重要的一本是李斗的〈揚州

畫舫錄〉（十八卷），記入劇藝極夥。焦循的〈劇說〉、〈花部農譚〉，王芷章的〈昇平署記略〉，

李調元的〈雨村劇話〉，楊靜夢的〈都門記略〉，吳長元的〈燕蘭小譜〉，劉廷璣的〈在園曲志〉，

劉獻廷的〈廣陽雜記〉，鐵笛道人〈日下看花記〉，還有余懷的〈寄暢園聞歌記〉，王應奎的〈柳

南隨筆〉，還有談秦腔的〈秦雲擷英小譜〉，相當之多。還有陸次雲的〈湖孀雜記〉，其中也有

論戲文。「西泠橋」一則，記一老曲工金叟論女伎素蓉之歌，論劇極爲精闢，雖不過十數言，亦

無不字字鴰的之論。亦特記此，以供參考。在此只是隨筆就手頭藏書及所知記之而已。就筆者個

人觀感，要以李漁（笠翁）的〈閒情偶寄〉最爲凸出，論劇說藝之如此有體有系者，前無古人。

且句句精到，語語認眞。此處自無暇引述論說。學習劇藝者，不可不讀此書，特在此推薦。

附　註

① 文中的類似所引評語，俱見高奕的〈傳奇品〉〈此書只一卷〉。

② 這一件有名的唐代樂器「小忽雷」，民國初年尚存，爲皖人劉世珩所得，且得其大，藏「雙忽雷閣」。金石家吳昌碩會爲刻鏤紀念章曰：「雙忽雷閣內史書記童嬛柳嬾掌記印信」。劉是貴池人，刻有暖紅閣傳奇雜劇多種。亦酷喜戲曲。民初名士。

③ 〈綴白裘〉共十二集，初集刻於乾隆卅五年，卅九年刻竣。所集劇本乃當時社會間經常演出的各種戲本中的精彩段。

三 清代地方戲劇崛起的新紀元

戲劇的歷史輪子，滾轉到清代，輾出的歷史軌跡，有如一個水旱碼頭所占據的四通八達的要道，水旱兩路都有不少的分支線，由那船呀車呀的向四面八方運行。我中國的土地又幅員大，又人口多，水土異，方言雜，因而各地的娛樂形態，雖是來自同一源頭的水，每經一地也會變質。這是自然的現象，也是自然的道理。

在朱明這一代，歷代帝王都不愛戲劇，任由臣子庶民他們在各地發展，於是，它們從宋元承祧下來的「雜劇」與「傳奇」，不但更加保存它原有的結構，兼且從而播出了種子，又孳生了不少的新腔。這些新腔，如「餘姚腔」、「海鹽腔」、「弋陽腔」、「樂平腔」、「青陽腔」、「宜黃腔」、「徽池調」……等等，都是在明代產生的。

士夫與豪紳們，大多自蓄優人，組成家班。優人們自組戲班，在各地作跑碼頭式的演出，也所在多有。文士們創作劇本，也不隱姓埋名了，不但堂而皇之的在劇作上寫上自己的名字，每成一作，還要抄示友儕，交給家班排演，不但自編自導還要親自袍笏粉墨，與優人一競高下。這一種酷愛戲劇的風氣，也像潮流似的流到了易姓的滿族大清朝。自組家班，自編、自導、自演的李漁（笠翁），不就是其一嗎！

若說清代的歷代帝王都是愛戲的，母寧說他們是學習漢文化的政策使然，前已述及。但清政府所提倡的所保障的是崑山腔，他們採納了魏良輔的說詞：「崑山腔為正聲」。對於其他聲腔，連戲院（園）也禁止設立。怎想到越禁越旺，在京城以外各地方上崛起的新聲腔也越來越多。如西秦的秦腔（琴腔）梆子，湖廣的楚謳漢調，安徽的徽調二黃，都出現了，而且風行到大江南北。到了乾隆末年（五十五年），一向被禁的「亂彈」之一的徽班，卻召

進京去演出了。於是，由乾隆到光緒，連曾被視為淫靡的西秦梆子也進了京。雖然，蜀伶魏長生

又遭到了禁演的命運，逼他解散了班子。但南下揚州蘇州，還是深受大眾歡迎，紅極一時。這麼

以來，禁之反而揚之，全國各地的小曲也逐漸演變成地方戲的聲腔，演上了舞台。我小時候在家

鄉觀賞到的花鼓腔，抗日初期在江西浙南等地，觀賞到的「三腳班」。都是由鄉村小調，演成了

戲劇的。甚而可以說，戲劇到了清朝這兩百多年間，已經發展到每一省都有了最少三種以上不同

的聲腔，有的成了戲劇，搬上了舞台，有的則是坐地輕彈清唱。一向被視為「正聲」的崑山腔，

反而瞠乎其後，新興的一個又一個的劇種，最盛的便是由亂彈腔中脫穎而出的皮黃戲。

皮黃戲的興起，一般史家的說法，應從乾隆五十五年（一七九〇）安徽優人高朗亭進京始。

這時他唱的就是西皮與二黃，漢劇亦如是也。跟著四大徽班入了京，四大徽班即「三慶」、「四

喜」、「春台」、「和春」等。這時，京師還有名之為「京腔」的地方戲。接著漢調也進了京。

當徽、漢兩腔吸收了崑弋的特長，或把崑腔的武戲，原樣搬取過來，夾在皮黃戲中演出，不久遂

把亂彈競奏，爭勝奪魁的局面，獨占上風。到了同光年間，大內的優人供奉，已是皮黃戲的腳兒。

這有清一代的戲劇風騷，皮黃戲遂掌握了這桿大纛。直到宣統讓位，皮黃戲還是劇界的祭酒。因

而有人提議以「國劇」尊之❶。

從高朗亭於乾隆五十五年（一七九〇）進京，算到今天整整二百年。但如以「皮黃」二字論

之，或以「京劇」二字論之，還不應從高朗亭入京始。那時，在北方流行的餘姚滾調及弋陽高腔，

已在京幾流傳，溶入了歌唱，形成了亂彈。加上湖北的漢劇，歌的是所謂「湖廣調」，與徽腔兩

者都在長江流域風行。一般說法，西皮是從西方來的，二黃是安徽的。今日看來，可以證明前人

之說，都是臆測。實則「皮黃」（西皮二黃）乃由胡琴而來。蓋「胡琴」的琴弦，乃西皮二簧二

音調也。

❷到了道光初年，在湖北省區，這種皮黃戲的腔調，形成的大戲，已在長江流域風行起來。可以說在其進入北京之前，北京的徽班，主要聲腔業已是皮黃調，因為在湖北安徽形成的皮黃戲局面，業已各有王國，遂有「漢劇」、「徽調」兩大戲劇聲腔的大名揚於大江南北。進入北京演唱了這種皮黃新腔。便風靡了九城。可是周貽白先生寫在〈中國戲劇史〉講座第十講中的論說，認為「皮黃戲」的興起，他的紀元應從楚劇入京與徽班合作演出「皮黃」合奏的新腔開始。我同意周先生的這一看法，但在理論上，我則別有說詞。

關于此一問題，周先生還引用了成書於道光八年至十二年間（一八二八，一八三二）的〈燕台鴻爪錄〉說：「京師尚楚調，樂工中如王洪貴、李六、以善為新聲名於時。」周先生認為文中的「楚調」、「新聲」，便是指的西皮調。這一證言，頗能符契。照此說來，皮黃戲的崛起，時在道光初年，我們祇能以道光元年（一八二一）算起，到宣統三年（一九一一），是九十年，加上民國這幾十年，也不過一百七十年。卻已是夕陽西下了。

在這一百多年來，不從高郎亭進京之日算起，皮黃戲也出了不少領劇藝一代風騷的演員。道光年間已演唱皮黃的戲班子，除了再度崛起的四大徽班（三慶、四喜、和春、春台），還有嵩祝、金鈺、大景和三班。那時還一如元雜劇似的以生腳為首。這裡只能書姓名，無篇幅多說其他。如「三慶班」的程長庚（人稱程大老闆），「四喜班」的張二奎，「春台班」的余三勝，「和春班」的王洪貴，「嵩祝班」的張如林，「金鈺班」的薛印軒，「大景和班」是淨腳領銜。清光緒間有一幅彩色劇人畫圖，名為〈同光十三絕〉（沈容圃繪），有郝蘭田（釣龜康氏）、張勝奎（一捧雪、莫成）、梅巧玲（雁門關、太后）、劉趕三（探親、鄉下媽媽）、余紫雲（彩樓配、王寶釧）、楊鳴玉（思志程長庚（羣英會、魯肅）、徐小香（羣英會、周瑜）、時小福（桑園會、羅敷）、

誠、明天亮）、盧勝奎（空城計、孔明）、朱蓮芬（琴挑、陳妙常）、譚鑫培（惡虎村、黃天霸）、楊月樓（探母、四郎）等人，足以代表皮黃戲在有清一代的生旦丑武生老生（缺淨）人物。

關于皮黃戲的聲腔，雖以西皮二黃為主調，實則皮黃戲的演出，則包容了所有全國各地的聲腔小調與小曲。崑腔、羅羅腔、柳枝腔、雲蘇調，甚至整齣與全副腔調，都在皮黃戲裡演出。崑曲不用說啦，如「打麪缸」、「小上坆」、「探親家」、「打花鼓」等等，不全是原地方戲形態的原樣嗎！可以說皮黃戲是集中國各種戲劇於大成的戲劇。所以我認為清代戲劇崛起的新紀元，並不能僅僅歸功於皮黃戲一類，其他各種地方戲，都居有一分不可抹煞的功勞。

〈中國大百科全書〉的「戲曲、曲藝」部，談到清代地方戲，以萬言的篇幅來系說它的興起，花部與雅部的爭勝，以及聲腔劇種的出現，藝術形式的新發展等等。關於「藝術形式的新發展」，編者余從、鄧興器二人，認為此一貢獻，「就是在梆子、皮黃劇種中創造了一種以板式變化為特徵的音樂結構形式，並由此引起了戲曲文學、舞台藝術及整個演出形式的一系列變革，為中國戲曲創造了一種新的體制，即『板式變化體』，它較之以前的南戲、雜劇開始。直到崑弋諸腔戲都探用的『曲牌聯套體』音樂結構體制，有更為單純、通俗、靈活的優點。……」這些，豈不就是清代地方戲劇崛起的新紀元？皮黃戲居於主導就是了。為皮黃戲奠定基礎的，應是前朝的地方戲開拓出來的各類腔系。

在我國各地方的戲劇歌唱的聲腔系統上，有西秦的梆子腔系，安徽的二簧腔系，江蘇的崑山腔系，還有由各地不同的民歌、小調形成的民歌腔系（如羅羅、柳枝、雲蘇等）。但由於明代的弋陽腔傳播的地區廣大，流行的時間也長，因而戲劇史家把梆子，皮黃，以及楚漢劇種，都列為弋陽腔的嫡庶子孫。此一問題，想來可眞是一門大學問。既非本文的篇幅所能容，亦非筆者的學

知所能及。在此也就不再費辭。

我看過漢劇的一齣「轅門斬子」，無論文武場的音樂，歌者的聲腔，無不與皮黃戲如同一母

所生，所異者只有方言而已。至於劇本的故事情節結構，連劇詞都算上，幾無二致。短打武戲

「臥龍溝」，唱唸作表，也與皮黃同一模式。抗日期間，在江西上饒、鉛山等地看到的弋陽腔，

與皮黃戲則不相同。反而與浙江的紹興高腔是一類。我在前面曾經說到了。川劇，在我聽來，它

的音樂，在旋律與節奏上，也頗感於它與西秦腔的梆子，不是一類❸。如論血統，川劇最大的成

分，也只能列到外婆家去。

川劇是一個頗爲獨立的聲腔系統，周貽白先生說，與雲、貴的戲劇是同源。我沒有觀過雲貴戲，無

從置喙。

以上是我淺薄的看法。說在此處，自期於來日能多讀幾本書之後，再來糾正。總之，我覺得

還有，在我的淺薄戲劇常識範疇中，一直認爲福建的各種戲劇，似乎還蘊藏了不少的宋元時

代的戲劇風神。所以我留下了一章篇幅，來提出此一問題。本文，就寫到這裡。

附　註

❶「國劇」的名稱，是民國十七年北伐成功後，北京改稱北平，「京劇」改稱「平劇」後，方有人提議的改稱。
但在大陸那些年，並未普遍，且反對者夥。徐慕雲的〈中國戲劇史〉第十章，就寫了一些反對的話。齊如山在
他寫的〈國劇漫談〉中也說，他指稱的「國劇」，非指皮黃一類，也槪括崑腔及其他戲劇。本書的敍說，也是
如此。

❷我早於一九五二年即作有「西皮二黃的起源」一文，即認爲西皮二黃的來源，應是基於胡琴興起的。非西皮、二
黃兩地興起者也。

❸

我觀賞過川劇影帶「巴山秀才」、「易大膽」還有「荒誕的潘金蓮」，全是我宗弟魏明倫編寫。對于川劇的聲腔，頗有此一感受的概念。

拾餘論

一　傀儡戲的「象人」與「人象」

在我國戲劇史上，用木雕刻成人形，演歌演舞，卻也早就有了。按〈列子〉湯問篇：「周穆王西狩崑崙回程。路上有一位名叫偃師的人，呈獻一種發明。這人是個巧工。穆王問他有何才能？」

他求穆王先觀賞他的創造。穆王答應他可以送來看看。過了一天，他來了。帶來一人參見穆王。看去不像個真的人。遂問：『你帶來的是個什麼人吶？』回答說：『是我製造出來的一個能演戲的木頭人。』穆王很驚異地看了看，偃師帶着那個人，無論趨前退後，彎身抬頭，簡直與人無異。偃師調整了他的下巴，轉轉他的臉，他就唱起歌來。合拍合律。捧起他的手來，就舞起來，也合乎音樂的節奏。並不是三幾個動作就完了，能像人一樣的隨心所欲，千變萬化。

人，迨召來妃子內臣等都來觀看。戲快演完的時候，這個假人居然斜起眼來瞟視來觀看的妃嬪們。穆王大發脾氣，立刻要斬偃師。偃師害怕極了。馬上把那創製的假人毀了，一樣一樣的拆卸開來。不過是皮子、木頭、膠、漆，以白色、黑色、紅色、青色等等顏料染製出來的。周穆王一樣一樣的材料都審視過了，肚子裡還有肝、膽、心、肺、脾、腎、腸、胃；外層也有筋骨、支節、皮毛、齒髮，但全是假的物品製造出來的，樣樣俱全。再裝製起來，又與初帶來時一模一樣。穆王着令偃師作過試驗，若是把心拿掉，嘴巴便不能說話，要是把肝拿掉，眼睛就瞎了，把腎拿掉，腳就不能走了。這時，周穆王方始喜悅的感歎着說：「人的心精手巧，居然可以與造化的天有同

樣的功能啊！」❶

雖有人說「列子」這部書，是晉朝人張湛偽造的。就以晉朝來說，也一千五百年以上了。

拋開〈列子〉這一篇傀儡子的描寫不說，漢末應劭的〈風俗通〉，也記有傀儡戲，說：「時京師賓婚嘉會，皆作魁儡（傀儡）。酒酣之後，續以挽歌。魁儡，喪家之樂；挽歌執紼相偶和之者。」基乎此，可以想知傀儡戲的出現，已超過兩千年了。不過，早期的傀儡不是戲，只是喪家用於執紼的偶人。按古之喪葬陪偶是草紮的，古謂之「芻苟」。後來，改以木人，孔子就不贊成，認爲太像人了，能忍心嗎？「以其象人而用之也。」

可能以木草等材料製成「象人」用來作演員演戲，似乎以〈列子〉的紀錄最早。但業已經學者考證，這一段木偶戲，是從印度的佛經抄來的。不管抄的問題，我們可以認定傀儡戲，流傳於世是很久很久的事。

〈樂府雜錄〉說傀儡子起於漢高時代。說是漢高祖在平城，被冒頓人圍困。有一面是冒頓妻閼氏領兵，比其他三面都強。陳平訪得閼氏好妒，遂造木偶女人，裝上運作的機關，在陣前舞蹈。閼氏見到疑心是真人，怕是他們冒頓的部隊會被女妓迷惑，不利於打仗。遂下令退軍。後來，樂家便學去作戲具。因而有人說這是傀儡（木偶）戲的開始。

這樣說來，傀儡戲的創始更久了。

「傀儡」的名稱很多，有「傀儡子」、「魁儡子」（檯或用石旁）、「窟礧子」（唐樂書即如此稱）。到了宋代，種類更多了，有「杖頭傀儡」又稱「杖頭木偶」，以木偶繫安在木棍上端，下端手拿着。「懸絲傀儡」即「提線傀儡」，偶身繫線，人以線操縱偶人活動。又有「藥發傀儡」、（用煙火發動）「水傀儡」（舞台裝在船上，以木偶表演釣魚、划船等事。）「肉傀儡」

等，詳細的演出情形，記述未詳。

總之，「傀儡戲」也是一種在民間相當活躍的戲劇節目。在南北朝時代，有一位行事滑稽或行動如傀儡的人，姓郭，人稱「郭郎」或「郭公」。因為他是禿子，人在背後呼為「郭禿」。後人把他的滑稽形象，演成傀儡，在唐宋間，人竟以「郭禿」作為傀儡子的代名。

據說唐大曆（代宗）間，有人雕貌相尉遲恭的木偶，演與突厥作戰的戲，操縱機關動作，不異於生。這是唐人目見的記錄。（見封演〈封氏見聞記〉）。

各種傀儡子，到了宋代，發展得最有可觀。這裡不是專為「傀儡戲」的歷史着墨，我要談的是它的「象人」，與後來戲劇演出，又大多像傀儡子的「人象」問題。在此，我不得不把筆尖轉向，先談它的「象人」的問題。

〈周禮〉春官・家人：「及葬，言鸞車、象人。」鄭司農（玄）說：「象人，以芻為人。」古時的「象人」，指的是用草芻成的草人，陪葬用的。後來，改用木偶。所以孔子反對。因為用木刻成人形，太象人了。能忍心葬它嗎？（前已說到。）列禦寇談「射」，說是一人放一杯水在手肘上，作為射者的鵠的。擺杯水的人，把水剛剛擺到肘上，箭就到了，也射中了。所以列子說：「當他發箭射出的時候，志審神定，像木偶一樣的凝靜。所以一箭而中，又快又準。」（〈列子〉黃帝篇。）這裡只是比喻木偶的靜態。引此也只是證明古人稱「木偶」為「象人」。

古時陪葬的木偶，不是靜態的。清人焦循的「孟子正義」解釋孟子引用孔子的這句話說：「俑能轉動，像生（活）人。……」不知焦循的這話正不正確。今日葬禮上的偶人（紙紮人），還沒有會轉動的呢。

〈韓非子〉顯學：「磐石千里，不可謂富，象人百萬不可謂強。」陳平造女偶象姣家女，退了冒頓的圍城之危，亦可見古人製偶人造軍勢的事，不是沒有。

正由於這些原因吧，巧工巧匠以及那有大智慧的人，用木、革、膠、漆、各色顏料，來製作象人的木偶。要它們像生人一樣的表演人類的生活種態，這種稀奇的樣相，的是比真人的歌舞表演，要吸引人的多。到唐、到宋，之所以有了左一種右一類不同的「傀儡子」出現，也就足以證明那不是人的木偶，來扮演「象人」一樣動作的歌舞或故事，在社會上，無論是宮廷或民間，貴人或庶民，都會喜歡它的。那麼，「皮影戲」的誕生，不也是從「象人」發展出來的嗎！

雖說，「皮影戲」也有不少可談的，本書從略。

我小時候，看過的「提線戲」（懸絲傀儡），至今念念不忘。有一齣「王小二趕腳」，演王小二牽一頭驢子，供人乘騎，論行程遠近，收腳程錢。乘客是一母一子。一路上，那驢子雖然矇上了眼，鼻子卻能嗅。於是，路邊有了青草。牠要去啃吃，拉也拉不動，打牠就撩掘子❷。最有趣的一段是路上遇見了迎頭來的公（雄）驢，那公驢發了性，兩個趕驢的都管不了驢，（另一驢伕叫王小三）只有請乘客下驢。兩個驢伕為驢爭吵不休。結果，還是，兩個驢伕言和，讓兩頭驢交配完畢，再雙雙各自上路。故事由提線人口述，還有音響配效果。真是聲色俱全，如今想來，猶恍如昨日。

那傀儡人兒，只有半尺來高。

還有一種是一個人用一個大布幔，像布袋似的罩起，手拿布袋偶人，在布幔上露出的一個小舞台上，用手表演「西遊記」什麼的。由於不大「象人」，我只有糢糊的記憶。今天的布袋戲，就是那個樣兒。

至於「人象」，就應說到今日還能見到的傳統戲曲的表演，無論裝扮，舞姿，似乎都是向「傀儡子」學樣來的。

此一問題，已經有人談到。似乎還發生了爭論。我在此不想去討論他們的是是非非，也不去引述他們的說法，只提供我對此一問題的看法。

首先，從今日傳統戲劇的裝扮上，就可以發現到它是向傀儡子學來的。(一)吊眉，揚目。所以演員的一雙眉眼，都像兔子的耳朵，或鳥在展起的雙翅，倒「八」字斜揚在額上。木製的偶人（傀儡子），畫出來的眉眼，就是這樣。如果說，這情形應是「傀儡子」向「優人」學去的。但在早期的繪畫上，凡所繪歌舞伎，如「韓熙載夜宴圖」，以及出土的磚畫、壁畫，都不是這樣的眉眼。就是較近在山西洪洞出土的元雜劇壁畫，所繪劇人的眉目，也不鳥翼的展揚，兔耳的斜豎。到了清朝，便不同了。如「同光十三絕」、「清人戲劇冊」、「楊柳青版畫」，以及早期皮黃劇人的遺照，幾乎十之九都是這樣吊起的倒「八」字眉眼❸。這就足以說明這樣的裝扮，一看就是傀儡子的動作樣式。還有腳兒上揚，站門、挖門、內坐、外坐，走到台口之後的左轉入或右轉入，都有一定的規範，不可有誤。如有誤，行家的行話則是「擰了」。這句行話，就是從懸絲傀儡來的。

❷在身段上，特別是武戲，如「起霸」時的提腿亮靴底，伸伸卷卷，一看就是傀儡子的動作樣式。

基上二事來說，後期的戲劇，藝術的演進，業已步入了「人象」（人學傀儡子）的創新階段。可以說，「傀儡戲」與明清的戲劇，已有了相互的影響，不祇是傀儡子「象人」，由人扮演的戲劇也「人象」傀儡子了。

附 註

❶ 據考證者說，這故事是從西晉竺法護譯「生經」（ JATRKA NIDANA ）卷三中抄來的。

❷ 「撩掘子」是北方土語，山東河南蘇皖之北等地，有此土話，乃驢馬反跳起後腿的踢人動作。

❸ 可參考〈中國大百科全書〉戲曲・曲藝冊。一九八二年北京「中國大百科全書出版社」出版。

二 福建地方戲劇保有的前代劇藝風神

來到台灣之後，方始接觸到「南管」、「北管」的音樂，以及「歌仔戲」的演出。雖然它們全是福建南方這一帶的方言，但「南管」、「北管」的音樂旋律與節奏（還有歌唱），聽來頗有幾分熟悉。但又說不出來，它們與那些戲曲最接近？由於我只是一位戲劇愛好者，非戲劇研究者。

對於這一聽覺的感受，只是烙印在心，並未進一步去尋究。

比年以來，政治風氣已顯露了暴風雨後的陽光乍現，兩岸的文化交流，已到了握手言歡互相切磋的地步，因而從文字上，影相上，接觸了更多的福建戲曲。於是，多年前的這些許親切的感受，遂由糢糊變成了清晰。原來，福建各種地方戲曲的源頭，比我預先推想的要早，早上一個朝代❷。

民國七十六年（一九八七）八月，在中央圖書舘召開的「明代戲曲小說國際研討會」上，聆聽了日本學人田中一成博士的「明代戲劇家林章所作〈觀燈記〉」。〈青虹記〉與福州儒林班之興起」❸一文。我曾提出「桐城歌」這地名「非安徽桐城」等地的歌謠。得到田中先生的致謝。那時，我對「儒林班」的興起，就感到興趣。惜乎那時我還無置辭之喙。後來，曾多次與研究閩南戲的曾永義博士，在偶值時總要向他探詢這些問題。我所探詢的，都是有關於本文要寫的題旨。承他多次不吝賜教，當他獲知我要寫這本給大專劇校的學子看的戲劇史，居然留下了最後一課

的篇幅，來專文談論福建戲的此一寶藏問題，竟把手邊有關於這方面的書，都親自檢送給我。這

分情誼給我的感動，怎能不寫在文中。

福建戲，種類繁多。有「梨園戲」、「高甲戲」、「蒲仙戲」（興化腔）、「竹馬戲」、

「歌仔戲」（薌劇）以及「木偶戲」，還有以「閩劇」稱但不概括福建戲全體的一種。如溯尋它

們的源頭，都有其頗長的史蹟。今人又以「南音」一詞，來涵蓋福建戲的特色❹。

據〈中國大百科全書〉（戲曲、曲藝）對「閩劇」一詞說：「又稱『福州戲』。流行於閩中、

閩東，和閩北各縣。明末清初，閩中長樂、福清一代，流行着一種由農民業餘組班演唱的民間小

戲，因在地坪上圍着草索演出，人們稱之為『地下坪』、『牽草索』。這種演出活動，后來與外

來戲班藝人結合，並以江西弋陽腔結合當地民歌俗曲形成的『江湖調』，作為主要的曲調，人稱

『江湖調』。「梨園戲」則孕育於閩南泉州，流行於晉江、龍溪、以及廈門、台灣等地區。在

東南亞僑地也有演出活動。說：「梨園戲」歷史比較悠久，至今尚保留不少南戲劇目和音樂。」

又說：「明嘉靖四十五年（一五六六）已有『潮泉二部』的『荔鏡記』刊本。可見當時梨園戲已

經流行。」至於「高甲戲」也流行於福建南部，比「梨園戲」的流行區域還要廣大些。說是台灣

及東南亞僑地都有演出。由於「高甲戲」的劇目，演的多是「水滸」上的宋江等故事，故又稱

「宋江戲」。後來，又與「竹馬戲」的藝人合而為一，再吸收了弋陽腔、崑腔、徽調、皮黃等戲

的優點，在清末已創成了它的獨特藝術風格，遂獲得了「高甲戲」的名稱。它有了這「高甲戲」

的劇種稱謂，應是清朝以後的事了。

由於近年來，兩岸文化的開放交流，我觀賞了「蒲仙戲」的一齣「春草闖堂」，無論唱腔、

身段，都與皮黃戲不同。從名稱說，它是蒲田、仙游兩縣的地方戲。然而它卻也流行於閩中、閩

南以及興化等地。它產生於宋代，那時蒲田、仙游屬於「興化軍」，它是在宋雜劇的影響下形成

的。腳色的名稱，如生、旦、貼生、貼旦、靚妝（淨）、末、丑七個行當，故而也稱「興化七子

班」或「興化戲」、「興化雜劇」。由宋入元，由元入明，它又吸收了當時流行的海鹽、餘姚、

弋陽、崑山等聲腔藝術的滋養，是以在明代中葉，它是閩南最盛行的一個劇種。林慶熙先生在

〈中國大百科全書〉（戲曲、曲藝）介紹這一劇種的表演特色，說：「它還遺留着一些傀儡戲的

表演動作，如旦腳出場，走蹀步，手擺在胸前，伸出五指，騎馬的台步，總是一跳一躍，武場開

打，常左一沖，右一蕩，都與傀儡戲相似。」又說：「此外各行，旦行的細蹀、粗蹀、千金墜、掃地

裙、鯉魚擺肚；靚（淨）行的三下提、三下跳、摸田螺、雞母孵，丑行的雙手溜、七下溜、矮步、

蛛行等。這些獨特的動作和程式，構成了具有鮮明地方色彩的表演風格，......」而且，「蒲仙戲」

的劇目，有五千多個。自可想知「蒲仙戲」在福建戲中，該是一種多麼古老的劇種，說它源起於

宋代的「興化軍」時代，應是可信的。

直到今天，「傀儡戲」還是福建戲的一個「大宗」❺，泉州仍是木偶戲的王國。上一篇寫的

「就是『傀儡子』的『象人』與『人象』」一文，提出了我國戲劇的舞台藝術，在表演方面，

模擬自木偶的動作，特別多，甚而扮相的上吊眉眼，都是木偶的扮相。今見林慶熙先生寫的有關

「蒲仙戲」的各行的特殊身段樣式，說是向木偶戲學來的，更是實際的證明。當然，始作俑者的

人，是爲了「象人」而創意的。戲劇人物的身段，之不同於常人的動作，一舉手一投足，甚而轉

身跌翻，如「台蠻」、「僵尸」（特別是擰僵尸）以及「劈岔」、「鷂子翻身」，豈不全是木偶

戲的特色。

今人陳瑞統先生編了一本〈泉州木偶藝術〉（一九八六年八月廈門鷺江出版社出版），在所選陳德馨先生作「泉州提線木偶的傳入和發展」一文，引用了〈禮記〉檀弓下鄭玄注孔穎達疏引皇氏（侃）的話：「機械發動踴躍，故謂之俑也。」這話如是對的，「俑」在孔子時代，就不是死呆的木人，而是能活動的木製人。所以在出土的漢墓中，已發現了提線木偶。照出土文物看來，則足以說明仲尼先生之所以要責備那「始作俑者」的不仁，「以其象人而用之也。」（意為像這種如同眞人一樣的木頭人，用來殉葬死人活活入墓，太殘忍了。）陳先生還舉了不少他證，以證木偶戲的起源之早。在這裡我們不必再枝蔓這些，也堪以證明木偶戲的「象人」，應在人類戲劇成形之前。換言之，我們的戲劇身段，是向木偶戲學來的。「蒲仙戲」不還保有了前朝劇藝的這些風神嗎！

這些年來，大陸方面的戲劇研究者，把福建戲以「南音」二字取代。一九八五年十月北京中國文聯出版公司出版了一本陳水機編著：〈福建南音及其指譜〉，還有一九八九年十二月福建人民出版社出版了王耀華、劉春曙二位先生合著：〈福建南音初探〉，都是研究福建戲的專著❻。

關于「南音」一詞的解說，如〈福建南音及其指譜〉說：「福建南音，宜唱宜彈，古色古香。它是閩南僑鄉──泉州文化名城一種優美、典雅、柔婉的民間音樂。源遠流長，百世繼傳。人們又稱『南音』、『南管』、『弦管』；東南亞華僑和港澳、台灣同胞因為它是故鄉音樂而又稱之為『鄉音』。膾炙人口，聲揚曲壇，堪稱華夏樂府珪璋。」又說它是從宋代「大曲」、明代的「崑」、「弋」等腔的逐漸演變而成。〈福建南音初探〉說：「我們這裡所論述的南曲，却是一個有特殊含義，不可混淆的音樂專名。它所包含的內容或意義，僅僅指發源於泉州一帶，用閩南方言演唱，流行於包括台灣、香港、澳門以及東南亞在內的閩南方言區域的一個古

老樂種。」說到它的源頭時，也說它來自唐宋「大曲」。

根據這些專家的專書來說，他們定名的「南音」，就是閩南的方言戲。像源自宋元明「雜

劇」、「傳奇」的梨園、高甲等戲，只是它「姊妹藝術的橫向關係」（〈福建南音初探〉第九

章）。這也說明了「南音」並不概括福建全省的戲劇。這樣說來，連濱海的蒲田、仙游也只粘了

個邊兒。

至於被稱為「薌劇」的「歌仔戲」，推究起來，雖也是源頭始自泉的頗遠，也能上推到宋元去。

據一九八○年一月出版的陳志亮先生作〈薌劇音樂〉❼一書的「薌劇源流」說：「薌劇是閩南語

系主要地方戲之一，它的前身是台灣『歌仔戲』，而『歌仔戲』卻是承襲閩南『錦歌』的脈絡、

揉合『車鼓』、『南詞』、『茶歌』等民間歌舞形式，逐漸發展成為戲曲的。」流行年代則已是

民國年間的事，此處也就不必費辭。

說起來，我們中國的各地地方戲，實在太多了。光是紀錄它的名目，也不是本書授課時間的篇

幅所能容納得了的。我在前面說了，四川戲也是一種獨特的劇種，雖說它的地理地位，界於湖廣

與晉陝之間，若從川劇的聲腔與樂器來論，說它與西秦的梆子，安徽的二簧，江西的弋陽，有多

少關係？似乎要花費的筆墨，一定比追究皮黃腔的問題，還要耗去的多些。想必有人注意到，也

在作了。惜乎我的孤陋而寡聞，不得不在此作遺珠之憾！

另外，在清末京師，還流行了一句「南昆」、「北弋」、「東柳」、「西梆」的口頭禪。也

就是說早期的京師，流行的南方的崑山腔，北方的弋陽腔（清代已在北方京師形成了「京腔」）

東柳，（即山東的柳子腔），西梆，即西秦的秦腔。如根據吳長元的〈燕蘭小譜〉說法，柳子腔

就是「大補缸」的那種調子。則與一九八八年四月北京中國戲劇出版社出版紀根垠先生作〈柳子

戲簡史〉所述，不能符契。再據李家瑞作〈北平俗曲略〉所考，「大補缺」一劇，既不屬於梆子，更不是什麼「柳子腔」（柳枝腔），李家瑞說是「哨吶腔」，劉吉典先生的〈京劇音樂概論〉（一九八一年一月，北京人民音樂出版社印）則說是「雲蘇調」。我認為此說是。這樣看來，「東柳」究竟是什麼腔調組合起來的？誠非我學力所能及。本文亦非論此，權記於此，留待有志者研究它吧。

這些，都是閒話了。

附　註

❶ 今春二月福建泉州舉行了一次戲劇大展，台灣方面去了不少友人去看戲，錄來一些影帶，我有幸在周純一學兄處觀賞了不少。

❷ 我一向認爲福建戲源於宋之南渡之後，由永嘉雜劇而來。〈福建南音初探〉的研究則認爲源於唐宋「大曲」。

❸ 明萬曆間人林章（初文）著有雜劇〈青虬記〉、傳奇〈觀灯記〉各一種，僅有孤本藏日本內閣文庫。田中一成博士專文推薦。

❹ 見〈福建南音初探〉諸論。

❺ 「大宗」指宗法社會的「大宗」、「小宗」。意爲占領導地位。

❻ 王耀華、劉春曙，是福建師範大學教授，今年七月間來台北，曾有一面之緣。

❼ 此書是曾永義兄藏影印本，未印作者姓名。

後　記

謝謝凌校長嵩郎先生賜序。

說實在的，我如果不是在藝專戲劇科教了這幾年戲劇文學，我是寫不出這本書來的。儘管我自幼兒就喜愛戲曲，受的是書院式的舊式教育，對於文學一事，學的是桐城家法，無論散文、韻文，都得講究「格律」、「聲色」，還有那精的部分，「神理」、「氣味」，更得深入體會。這些，都與音樂、戲曲有着血脈上的關聯。那時的教學方式，無論韻文、散文，是以有關聲韻上的四聲清濁，入乎音樂之後的字音之歸韻煞尾，五音四呼的經緯結合與「唸」。是有關於「格律」、「聲色」的要求。這樣的教學，便養成了我們學子在文學上，口型變換，全是有關於「格律」、「聲色」的要求。逐步的與音樂、戲曲融成了一體。

今也，國文教學的方式變了，不惟戲曲與文學的教學，分道而揚鑣，就是大學中文系的文字、聲韻、訓詁，在課程上也各行其道。加以教室篤連，國文教學的這個「唸」字，已無法實施。縱有教授們仍想從「格律」、「聲色」上，實施這一有關的韻律音聲，也吟誦不起來了。久而久之，文學上的韻律音聲，便在文學上消失了。

那麼，此一文學中屬於聲韻學的韻律之音，能否在中國音樂、中國戲曲中輪轂出它那條古道，向前輾出一條新時代所需求的聲律之路呢？可能是衆所期待的吧！

這些年來，我在藝專執教時的「教學相長」之下，曾經想到了這一問題。可是，這問題太大了，那是我的學力所能及的。湊巧，這幾年來，我參預了教育部教育研究會的有關藝術教育研究

・175・

會，時常集會研究這些問題。諸如藝術教育法的訂定，今後有關我國音樂、戲曲、舞蹈等教育的

改進，在學制上，課程上，都一一立案研究。這些問題也都討論到了。如今，我們現有的兩所戲

劇學校，在課程上，亦有所調整，我在弁言中說了。我這本∧中國戲劇史∨原是為高級劇校寫的，

感於太深了些，遂抽出作為大專用書。（我還寫了另一本∧國劇表演概論∨，由國立編譯館印行

。）這兩本有關戲劇的書，可以說，都是我在國立藝專執教這些年來的教學心得。老實說，我如

果沒有在課堂上講授有關戲劇的課程，也不會專心專意的分出時間來，去蒐集那麼多有關戲劇的

書來閱讀。尤其，我如果沒有經過教學這段課堂上的教學生活，自也理絡不出許許多多可以探討

的劇藝與史乘問題。一句話，我去年寫的這兩本用於戲曲教學的書，都是在藝專教書教出來的成

績。所以，我請凌校長贈序。

還有，在藝專擔任戲劇科主任的李樹良、朱莉、鄭偉，平素給了我不少支援。老友鄧綏甯、

叢靜文也給我不少激發。尤其老友王靜芝教授、陳舜政教授曾參予審訂，並此致謝！

八十年十月卅一日於台北。

本書引錄各書書目

一

尚書：虞書—堯典、舜典、皋陶謨、益稷謨。

詩（三百篇）：國風、關雎—周南、菀有苦葉、邶風、溱洧—鄭風。
宛丘、東門之枌—陳風。雅—大雅靈台。頌—周頌—豐年。

禮：周禮—春官、夏官，禮記—檀弓、樂記。

論語—鄉黨、子罕、陽貨。孟子—滕文公、盡心。

春秋傳：左氏傳—襄公二十八年。穀梁傳—定公十年。

國語：楚語、齊語。

二

二十五史：（由相關之帝紀、禮、樂、刑、官、藝文等書志。
以及相關之世家、列傳等，無不參閱引錄。此處不再詳錄。

呂氏春秋：呂覽。東觀餘論（疑漢劉歆）
蘇氏演義（蘇鶚）。資治通鑑（司馬光）。通鑑外紀（劉恕）。
太平御覽（李昉）。文獻通考（馬端臨）。四庫提要（四庫全書樂卷）。

宋會要輯稿（清徐松）。宋元戲劇史（王國維）。古劇脚色考（王國維）。中國戲劇概論（盧冀野）。中國戲劇史講話（周貽白）。現存元人雜劇本事考（羅錦堂）。中國戲劇史（張庚、郭漢城）。中國戲劇史話（吳國欽）。中國舞蹈史（常任俠）。中國大百科全書（戲曲、曲藝）。戲曲小說叢考（葉德均）。中國百戲史話（葉大兵）。

三

莊子：應帝王。　列子：湯問、黃帝。
屈原：離騷。　荀子：非相。
韓非子：顯學。八姦。揚雄：法言（吾子）。

四

西京賦（張衡）　兩都賦（班固）　平樂觀賦（李龍）
上林賦（司馬相如）　阿房宮賦（杜牧）
樂府詩：日出東南隅、出東門、婦病行、豔歌行。
全唐詩：元次山詩集、後山詩話、中山詩話。
樂府雜錄（段安節）　太和正音譜（朱權）　雍熙樂府（郭勛輯）
誠齋樂府（朱有燉）　亙史（潘之恆）　南詞敍錄（徐渭）
南詞引證（魏良輔）　曲論（魏良輔）　傳奇品（高奕）　論曲（周挺濟）

劇說（焦循）　花部農譚（焦循）　在園曲志（劉廷璣）

曲錄（王國維）　曲海總目

五

風俗通（應劭）　明皇雜錄（鄭處誨）　雲溪友議（范攄）　教坊記（崔令欽）

涷水紀聞（司馬光）　蜀檮杌（張唐英）　桯史（岳珂）　事物紀原（高承禧）

繁勝錄（西湖老人）　西湖紀勝（灌園耐得翁）　神仙傳（葛洪）　西京雜記（葛洪）

東京夢華錄（孟元老）　都城紀勝（灌園耐得翁）　夢粱錄（吳自牧）

丹鉛錄（楊愼）　輟耕錄（陶宗儀）　寓言故事（胡繼宗）　錄鬼簿（鍾嗣成）

武林舊事（周密）　猥談（祝允明）　莊嶽委譚（胡應麟）　少室山房叢淡（胡應麟）

玉茗堂文集（湯顯祖）　紫桃軒雜綴（李日華）　陶庵夢憶（張岱）

閑情偶奇（李漁）　都公談纂（陸采）　冶城客淡（陸采）

香祖筆記（王士禎）　識小錄（徐小丕）　寄暢園聞歌記（余懷）

揚州畫舫錄（李斗）　燕蘭小譜（吳長元）　北京梨園掌故事長編（張江裁）

昇平署紀略（王芷章）　北平俗曲考（李家瑞）　國劇漫談（齊如山）

福建南音初探（王耀華、劉春曙）　福建南音及其指譜（陳水機）

泉州木偶藝術（陳瑞統）　泉州提線木偶的傳入和發展（陳德馨）

宋元戲曲文物與民俗（廖奔）　江蘇戲曲集（中國戲劇協會江蘇公會編）

六

元雜劇選本（坊本）　關漢卿戲劇集（宏業本）

盛明雜劇（廣文影本）　明六十種曲（開明本）

董西廂（玉茗堂清遠道人敍本）　暖紅室彙刻西廂記（廣陵刻本）齊魯書社影明刻本

金釵記（明宣德寫本劉念慈校注本）　四聲猿（徐渭，坊本）

勸善記（張照，天一影印清刻本）　清宮大戲（天一影刻本）

金瓶梅詞話（第六十三、四回）　萬曆野獲編（沈德符）—中研院抄本

國家圖書館出版品預行編目資料

中國戲劇史

魏子雲著.—初版.--- 臺北市：臺灣學生，民81
面；公分

ISBN 957-15- 0330-4 (平裝)

1.戲劇 – 中國 – 歷史

982.7　　　　　　　　　　　　　　　81000568

中國戲劇史（全一冊）

著　作　者：魏　　　子　雲

出　版　者：臺　灣　學　生　書　局

發　行　人：孫　　　善　治

發　行　所：臺　灣　學　生　書　局
臺北市和平東路一段一九八號
郵政劃撥戶：○○○二四六六八號
電話：(○二)三六三四一五六
傳真：(○二)三六三六三三四

本書局登
記證字號：行政院新聞局局版北市業字第捌玖壹號

印　刷　所：宏　輝　彩　色　印　刷　公　司
中和市永和路三六三巷四二號
電話：二　二　二　六　八　八　五　三

定價：平裝新臺幣一六○元

西元一九九二年三月初版
西元二○○○年六月增訂版